묻지 않은 질문,
들지 못한 대답

묻지 않은 질문, 듣지 못한 대답
: 시각예술가 박혜수 작가 노트

박혜수 지음

2022년 9월 16일 초판 1쇄 발행
2023년 12월 8일 초판 2쇄 발행

펴낸이	한철희
펴낸곳	돌베개
등록	1979년 8월 25일 제406-2003-000018호
주소	(10881) 경기도 파주시 회동길 77-20 (문발동)
전화	(031) 955-5020
팩스	(031) 955-5050
홈페이지	www.dolbegae.co.kr
전자우편	book@dolbegae.co.kr
블로그	blog.naver.com/imdol79
트위터	@dolbegae79
페이스북	/dolbegae

편집	김혜영
표지 디자인	김민해
본문 디자인	이은정
마케팅	심찬식·고운성·한광재·김영수
제작·관리	윤국중·이수민·한누리
인쇄·제본	상지사

ISBN	979-11-91438-80-2 (03600)

책값은 뒤표지에 있습니다.

묻지 않은 질문,
듣지 못한 대답

시각
예술가

박혜수
작가 노트

돌베
개

✳

당신은 당신을 좋아하나요?

일러두기

1. 외국어 고유명사 표기는 국립국어원의 표기 용례를 따랐다. 표기의 용례가 없는 경우, 현지 발음을 따르되 관용적으로 사용하는 이름과 크게 어긋날 때는 절충하여 표기했다.
2. 설문과 작품명은 < >, 전시명과 잡지명은 《 》, 신문과 저서명은 『 』로 표기했다.
3. 이 책 1부의 「심술쟁이 상담가」는 독립출판으로 출간한 저자의 단행본 『What's Missing?』(2013), 3부와 4부의 글들은 『헤어질 때 하는 말』(2021)에 실린 에세이를 수정·보완해 수록한 것이다.
4. 전시에 참여한 관객들의 설문 답변과 사연은 타이프체로 표시했다.

무엇이 사라지고 있는가?

누구에게 무엇을 물을까

어른들은 숫자를 좋아한다. 새로 사귄 친구 이야기를 하면, 그들은 가장 중요한 것은 물어 보는 법이 없다. 결코 이렇게는 말하지 않는다. "그의 목소리는 어떠니? 그가 좋아하는 놀이는 뭐지? 나비를 수집하니?" 그들은 이렇게 묻는다. "몇 살이지? 형제는 몇이고? 몸무게는 얼마야? 아버지 수입은 어때?" 그래야만 그를 알게 된다고 믿는다. 어른들에게 "창턱에는 제라늄 화분이 있고 지붕에는 비둘기가 있는 장밋빛 벽돌집을 봤어요" 하면, 그들은 그 집을 상상해내지 못한다. 그들에겐 이렇게 말해줘야 한다. "십만 프랑짜리 집을 봤어요." 그제야 그들은 소리친다. "얼마나 예쁠까!"

나는 직선적이라는 말을 자주 듣는다. 궁금한 것을 못 참는 성격이기도 하겠지만 누군가 묻고 싶은 걸 빙빙 둘러 말하지 않고 눈치 보는 걸 아주 싫어한다. 직접 묻지 않는 걸 상대방에 대한 배려라고 생각할 수도 있지만, 당하는 입장에선 마치 속마음을 떠보는 기분이 드는 것도 유쾌하지 않고, 자신의 생각을 추측으로 해석해달라는 이들은 문제가 생기면 "내 의도는 그게 아니었다"는 말을 꼭 한다. 무엇보다 내겐 꼭 들어야 할 말은 직접 묻고 들어야만 한다는 철학도 있다.

누군가에게 "고맙다"고 말하고 "사랑한다"고 고백하고 "미안하다"고 용서를 구하는 일은 제3자가 아닌 상대에게

직접 해야 하는 일임에도 사람들은 표현하지 않고 알아주기를, 누군가 대신 말해주기를 바란다. 가까운 사람일수록 그런 말들은 더 듣기 어렵다. 또한 질문할 때 '누구에게 무엇을'은 가장 중요하면서도 어려운 일이다. 결국 듣고 싶은 답변은 질문에 달려 있기 때문이다. 예술가들에게 이 문제는 평생의 숙제와도 같기에 새로운 학기가 되면 난 학생들에게 묻곤 했다.

"너는 네가 좋으니?"

"(질문의 답보다 의도를 파악하려고 머리 돌리느라 바쁘다) 네?"

"너는 네가 좋냐고?"

"선생님요? 왜요?"

"아니, 나 말고, 너, 너 자신!"

"어떤 의미로요?"

"자신을 좋아하는 데 의미가 필요하니?"

"필요할까요?"

"너는 네가 누군지는 아니? 너에 대해 말해봐."

강의실에서 만난 학생들은 이러한 내 질문을 꽤 어려워했다. 아니, '난감해했다'는 표현이 더 맞겠다. 결국엔 "선생님처럼 물어보는 사람이 여지껏 한 명도 없었어요"

란 투정이 난무하는 가운데, 많은 수의 학생들이 '자신'을 소개하는 데 몇 마디 필요로 하지 않았고 그 몇 마디마저 기억되지 못하고 순식간에 증발돼버렸다. 그렇게 쉽게 잊히는 것들로 자신을 인식하고 소개한다.

그런데 왜 이런 곤란한 질문을 하냐고? 흔히들 현대미술은 어렵다는 말을 자주 듣는다. 요즘은 취향이 다양해지면서 관객층이 많이 늘긴 했지만 그럼에도 음악이나 공연에 비해 현대미술은 여전히 장벽이 높다. 어려운 이야기를 해야 좋은 작업이 아닐진대, 아직도 예술계에선 이해가 쉽다고 여겨지는 작품에 대한 평가가 박한 편이다. 그래서인지 이해도 되지 않는 미사여구들이 잔뜩 붙은, 몇 번을 봐도 나의 무식만 절감하는 작품들이 관객과 예술의 거리를 멀게 한다.

이제 나도 쉰 살을 앞에 둔 중년 작가라 가끔 젊은 작가들의 심사 자리에서 작가들의 어려운(?) 프레젠테이션을 듣고 나면 '지금 저 작가는 자기가 하는 말을 이해하고 말하는 건가?' 하고 의심스러울 때가 종종 있다. 작가가 나가고 나면 "지금 저게 무슨 뜻이에요?"란 말이 심사위원들 사이에서 바로 이어진다. 분명한 건 자신이 이해하지 못한 말로는 절대 타인을 설득하지 못한다는 것이다.

앞서 물어본 '자신을 좋아하는가'란 질문은 그런 의

미에서 예술가에게 반드시 중요하다. 자신이 어떤 생각을 가지고 있고, 무엇을 좋아하고, 무엇을 느끼고, 무엇이 '자기다움'인지, 자신을 먼저 인지한 뒤 타인을 인식해야 유행에 끌려다니지 않을 수 있다. 타인들로부터 '나'의 자리를 지킬 수 있다. 보여지는 게 중요한 사람들일수록 '나'의 자리는 먼저 사수해야 할 1순위이며 그래야 내가 망가지지 않는다.

그런 의미에서 질문은 '나'의 자리를 짐작해보는 좋은 도구이다. 어려울 필요도 없다. 어차피 중요한 질문은 어린아이도 이해할 수 있을 테니까. 게다가 정말로 궁금해서 던지는 질문은 기분을 나쁘게 하지도, 사악하지도 않다. 난감할 수 있어도 '나'를 깨우는 그런 질문은 예술가에게 축복이다.

나는 사람들에게 궁금한 것, 모르는 것을 묻는 일을 부끄러워하지 않을뿐더러 처음 보는 사람들에게도 곧잘 엉뚱한 질문을 던지곤 한다. 한번은 레지던시에서 만난 한 작가에게 "작업하는 게 재미있어?"라는 질문을 한 적이 있다고 한다. 나는 그 말을 한 사실조차 기억이 안 나지만 이젠 동료가 된 그 작가가 한참 뒤에 말하길, "솔직히 재수 없었다"라는 반응에 적잖게 놀랐다. 그런 건 지금도 물으면 안 되는 거라고, 사람들이 당황해하는 질문은

하는 게 아니라고, 다 알 만한 사람이 왜 그러냐는 식이었
는데 그때 알았다. 이런 질문은 묻는 게 아니란 것을.

그런데 왜? 왜 이런 질문은 해서는 안 되는가? 자기
들은 아무렇지 않게 '어느 대학을 나왔는지', '어디 사는
지', '결혼은 했는지', '작품이 잘 팔리는지', '앞으로 전시
는 어디서 하는지', '먹고는 사는지' 같은 내겐 전혀 재미
도 없는 질문을 아무렇지도 않게 던지면서, 왜 나는 궁금
한 걸 물어보면 안 되는 걸까? 솔직히 면전에서 그 작가
에게 묻고 싶었지만 아무래도 그를 또다시 곤란하게 할
것 같아 나를 잘 아는 친구에게 물어보니 의외란 표정으
로 내게 반문한다.

"몰랐냐? 너, 사람들 곤란하게 만드는 거?"

"내가 사람들을 곤란하게 해?"

"보통 사람들은 그런 걸 묻지 않아. 네가 싫어하는, 따
분한 걸 물어보지."

"너는?"

"나? 난 재밌으니까 네 친구 하지. 네 친구 하는 거 쉽
지 않다."

"그런 말 하지 마?"

"뭐 하러? 왜 네가 재미없게 사냐? 네 말 재밌어하는 사
람들이랑 친구 하고 살아. 그래서 그 작가, 자주 만나?"

"아니. 그 작가에게 궁금한 게 별로 없어."

"그럼 나는? 나한테는 뭐가 궁금하냐?"

"너, 사는 게 재밌냐?"

"하하하, 그 사람 기분 알겠다. 너, 재수 없어."

정말로 물어봤어야 할, 들었어야 할 이야기들은 묻히고 전혀 궁금하지도, 중요하지도 않은 시끄러운 소음들 속에서 속뜻을 헤아리는 것도 이젠 지친다. 사람들은 정말로 하고 싶은 얘기를 하지 못하고, 소중한 사람들에게 묻고 싶은 것을 묻지 못하고, 듣고 싶은 것을 듣지 못하며, 지레짐작하면서 혼자 병들고 있다. 그래서 사람들이 '묻지 않은 질문'을 대신 묻고, '듣지 못한 대답'을 대신 들어보기로 했다.

당신이 들었어야 할 누군가의 속마음,
그리고
당신이 마땅히 대답했어야 할 당신의 진심.

2022년 8월

박혜수

1 앙투안 드 생텍쥐페리, 『어린 왕자』, 유용선 옮김, 독서학교, 2017, 전자책.

차
례

6
들어가며 누구에게 무엇을 물을까

────────── I 꿈의 먼지 ──────────

20
1. 버려진 꿈

28
2. 빌어먹을 꿈

36
3. 뻔한 주제,
특별할 것 없는 사람들

44
4. 심술쟁이
상담가

50
5. 오래된 약국
2011

56
6. 10년 뒤에도
변하지 않은 것들

64
7. 당신은 성장하고
있나요?

72
8. 버려진 꿈과
잃어버린 열쇠

78
9. 다시, 꿈

II 실연 수집

88
1. 익숙해지지
 않는 이별

96
2. 상처받을 마음

102
3. 그와 나만의 비밀

108
4. 냉정과 열정 사이

120
5. 분홍 칫솔

130
6. 환상의 빛

140
7. 네 이름으로 날 불러줘,
 그러면 내 이름으로 널 부를게

150
8. 책상 서랍
 맨 아래 칸

III 사랑과 실연의 얼굴

162
1. 그 남자,
 그 여자의 사정

170
2. 보고 싶은 얼굴

178
3. 걸을까, 뛸까,
 아니면 멈출까

184
4. 기쁜 우리
 젊은 날

192
5. 형태 씨의 사랑

200
6. 서로;로서

206
7. 그 순간, 내 인생은 끝났다고
 생각했습니다

218
8. 짧은 사랑,
 긴 그리움

IV 미래가 두려운 사람들

232
1. 내가 내게 묻다

242
2. 당신으로부터
편지가 왔어요

252
3. 라이프 인 어 데이

258
4. 세상을 파는 가게

268
5. 늙는 것도 사는
것의 연장일 뿐

278
6. 후손들에게

V 애도 일기

290
1. 늦은 배웅

298
2. 아침에 배달된
죽음

306
3. 애도의 중요성에
대하여

312
4. 아버지의 죽음

318
5. 마음의 준비

324
6. 낯선 이별

332
7. 죄책감, 스스로에게
가하는 형벌

340
8. 그래야만 할 것
같았다

346
9. 꽃이 지는 시간

356
나가며 이별 후에 남은 것, 당신!

365
부록 프로젝트 대화

I

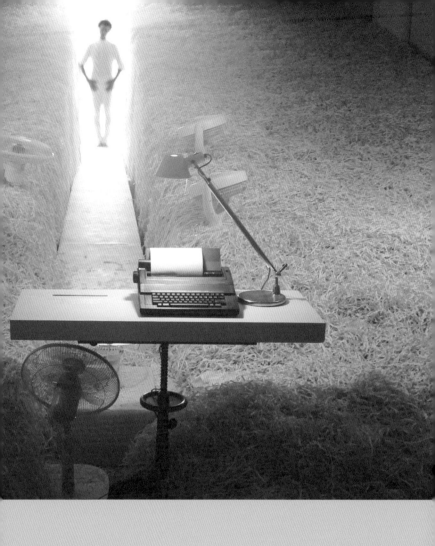

꿈의 먼지

당신은 어떤 꿈을 포기했나요?

1

버려진 꿈

Step 1

작가 박혜수는 Project Dialogue 의 첫 시작으로 사람들의 '꿈' 에 대해 다루어 보고자 합니다.
여러분들의 답변은 Project Dialogue vol.1-꿈의 대화 의 Data로 사용됩니다.
Your answers to these question will be used for project Dialogue vol.1-*the Dialogue of Dreams* by artist Hyesoo Park.

1. 당신이 버린 꿈은 무엇입니까? What dream did you give up ?

화가

2. 언제 버렸습니까? When did you give up ?

4학년 때

3. 그 이유는 무엇입니까? Why did you give up the dream?

그림이 소질은 있지만 미술대학중
명문대를 들어가기가 힘들고 실패하면
돈을 못번다는 소리를 듣고서.

4. 당신의 답변을 공개해도 됩니까?
Do you agree your answer will be shown in the exhibition?

(Yes) / No

5. 설문자 정보를 적어주세요 (성별, 직업, 나이)
please write your information (gender, job, age)

여/초등학생/13

감사합니다.many thanks!

<당신이 버린 꿈> 설문 엽서, 2011.

꿈이란 생각보다 이루기 쉽거나 가까이 있는지도 모른다.
그래도 더 크고 좋고 값진 꿈을 자꾸자꾸 원하게 된다.
내 만족이 나를 더 작고 초라하게 만드는지도 모르지만
그래서 더 중독적이다. 나에게 꿈은 굉장히 거대하고 어쩌면
하루하루 버티는 가장 큰 이유이자 가장 큰 절망을 주는
원인이다.

꿈이라는 것을 누군가 꼭 가져야만 하는 것인지
의심하곤 합니다. 꿈은, 열정과 목표는 사회를 이끌어
나가고 나라를 움직이기 위해 교육한, 어찌 보면 암시이자
최면일 수도 있습니다. 우리에게 꿈이 꼭 필요한 것만은
아닙니다. 그냥 그때그때 즐겁게 살면 되는 거죠.
저는 그렇게 생각해요.

대학교 3학년 독일에서 막 한국에 돌아왔을 때
나는 반짝였다. 뭐든지 할 수 있을 것 같은 자신감에 넘치던
시절, 뭐든지 해보고 돌도 씹어 먹을 수 있을 것 같던
시간이었다. 4년이 지난 지금, 나는 애매한 대학원생이
되었고 이제는 무언가를 하는 것이 겁난다. 남들은 나보다
더 잘나가고, 나는 무엇을 할 수 있는지. 내가 좋아하던
일은 무엇인지 희미한 빛이 되었다.
앞으로 4년 뒤 나는 얼마나 더 많은 것을 잃어야 할까.
더 잃어야 한다면 나는 살기가 무섭다.

늦어버렸어요. 그냥 조용히 잠이나 자야지.
낮달같이 어색한 나. 흘러가는 대로 살아야지.

나는 대한민국에 하필이면 지금보다 조금 앞선 시기에
태어나 꿈이 무엇인지도 생각할 여유도 없는 삶을 살았고
살고 있다. 난 삶이 버거운 아줌마이다.

아무 생각 없이 살고 싶었는데 세상이 그러지 못하도록
생각할 거리를 자꾸만 선사한다. 젠장.
세상아, 맨날 탓하면서 사는 게 나에게 주어진 벌.

내가 버린 꿈은 당신이 얻은 그 자리에 있다.
죽으라, 죽으라 한다.

내가 포기한 꿈. 현실적이지 않은 막연한 생각.
내가 원하는 것과 부모님의 바람, 그 사이의 격차.
내가 사용할 수 없었던 시간들. 안정과 도전.
내게 주어지지 않았던 여유. 하지만 그 둘 사이에서
어느 것도 포기할 수 없었던 것일 뿐.
그리고 그 사이에서의 타협점.

나는 나 자신 그대로 살고 싶어요.
누구의 기준에 맞추지 않고 나답게 살고 싶어요.

나의 꿈이 무엇이었는지 정확히 기억나진 않지만,
고작 지금처럼 사는 게 꿈은 아니었음이 분명하다.

만약 우리 집이 돈이 많았다면 나는 그렇게 양보하며
살아가는 삶을 살지 않았겠지. 누군가에게 주는 게
익숙한 그게 당연시되고 싶지 않았는데. 하지만 누구보다
엄마가 우리를 위해 많은 것을 포기한다는 걸 알았기 때문에
나는 그냥 이대로 살기로 했던 것 같다.
큰 부담을 주지 않는 꿈을 꾼다.

꿈이란 게 존재했었나 싶을 정도로 기억나지 않는다.
몇 년 전만 해도 분명한 꿈이 있었는데 미래에 대한 두려움
때문에 명확한 꿈도 사라져버렸다. 언제쯤 그 꿈이
다시 나에게 찾아오려나.

25살까지 나는 내가 천재인 줄 알았다.
마찬가지로 초등학교 5학년 때 친구의 세뱃돈을 듣기 전까지
나는 우리 집이 꽤 잘사는 줄만 알았다. 또 언젠가는
사실 부자인 부모가 있어, 나를 데리러 오리라는
희망 속에 있었다.

음악을 하고 싶다고, 연기하고 싶다고 말할걸. 왜 진작에
말을 못 해서 내 인생을 이렇게 잘 살고 싶지 않은 인생으로
만들었을까. 다음 생에는 행복하게 살길 바라.

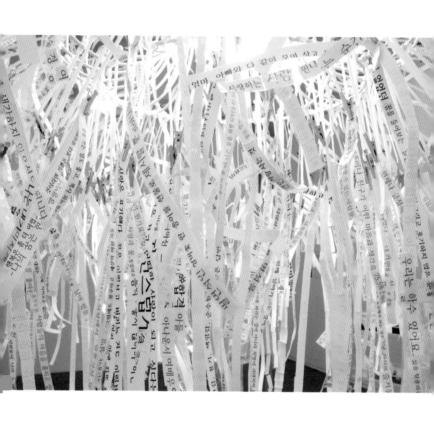

박혜수, <Wish Piece>, 2017.
<당신이 버린 꿈> 답변지, 프레임 구(球), 조명, 타자기, 가변크기.

너 하고 싶은 것 다 하면서, 행복해하면서.

대기업에 취직을 하면 행복이 찾아올 줄 알았는데,
내가 가진 행운을 잃어버리고 직업을 얻었네.

남들이 좋다고 하는 삶을 나도 좋다고 할 수 있는 마음이
내게 존재하지 않았다. 아무것도 하기 싫다.

10대 때의 저는 분명 지금 즈음, 제가 죽어 있을 것이라고
확실, 아니 확신했습니다. 그런데 여태 잘 살아 있네요.
빨리 사람들에게 잊혀지고 싶습니다.

시작한 것도 없는데 포기부터 해야 했다.
아니, 거짓말하지 마라. 너는 시도조차 하지 않고
포기한다고 했다.

'돈이 안 된다' 는 이유로 포기한 진짜 하고 싶던 것들,
이젠 기억도 나지 않는다.

다들 꿈이란 걸 가지고 사는데,
대체 어디서 그 꿈을 찾은 걸까.

행복해질 꿈을 꾸지만, 불행해질 생각만 하고 있는 것 같아.

하고 싶지 않을 땐 꼭 하게 되고,
하고 싶을 땐 하지 못하는 경우가 많네요.

남들 눈 의식해서 하고 싶은 걸 하고 싶다고 말하지 못한 것,
속이 빈 사람이 되어가는 기분.
나만의 길을 만들어서 가고 싶었는데….

나는 엄마 아빠 정육점에 취업해서 고기나 썰면서
살고 싶지 않아. 빛나는 인생을 살고 싶어.
제발, 그렇게 살 수 있게 해줘.

나는 살아가는 것일까. 살아 있는 꿈을 꾸는 것일까.
그저 사라지고 있는 것일까.

설문 <당신이 버린 꿈> 중에서 2017년에 수집한 답변들을 편집했다.

2

빌어먹을 꿈

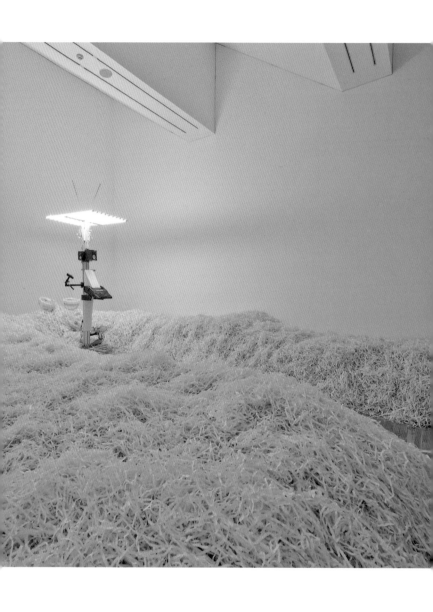

박혜수, <꿈의 먼지>, 2011,
분쇄한 설문지(<당신이 버린 꿈>), 분쇄기, 타자기, 형광등, 팬(fan), 가변크기, 금호미술관.

내 또래에 평범하게(?) 결혼한 친구들의 최근 가장 큰 고민은 '자식의 꿈'이다. 그리고 자식의 꿈을 고민하는 부모들의 '그 자식'은 대개 태평한 편이다. 그들을 만나보면 "아이는 정말 아무 생각이 없다"는 부모의 불평은 사실인 경우가 많았고, "마음만 먹으면 잘한다"는 부모의 바람일 뿐이다. 벌써 이러한 지인이 서넛은 되는 것 같은데, 태평한 자식에 안달하는 부모는 가족의 사업이나 부모의 전공을 자식에게 잇게 하는 경우가 많았다. 정작 본인도 잘 해내지 못한 그 실패한 일들을 학원가 카페에 삼삼오오 모여 앉아 '열공'하며 기획한다. 저렇게 치밀하게 열심히 했더라면 그들의 젊은 날은 분명 달라졌을 것 같은데, 저 열정이 솔직히 가까이 가기 두려울 지경이다.

한번은 돈이 안 될 것 같아 예술은 포기하고 취집에 성공한 친구가 자신은 포기한 일을 자식에게 권하기 전, 불안했는지 내게 전화를 걸어왔다.

"미술시켜보려고. 작가로 사는 건 어때?"

"힘들어. 시키지 마!"

"그래도 요즘은 좀 낫지 않아?"

"전혀. 애는 미술을 좋아해?"

"싫어하진 않으니까 시켜본다고 하지."

"그냥 공부시켜. 우리 때랑 나아진 거 없어."

"잘하면 시켰지! 이 성적으로는 좋은 대학 못 가."

"예술도 공부 잘해야 해. 어차피 애들 대학 갈 때면 인
구 줄어서 갈 대학 많아."

"좋은 대학은 그래도 어려워."

"생각할 시간을 좀 가져보다 하고 싶은 공부가 생기면
그때 대학 가도 늦지 않아."

"언제? 지 친구들 전부 직장 다니고 결혼할 때? 그때
까지 내가 어떻게 버티냐?"

"(잠시 생각에 잠긴다) 애가 태평한 건, 너 믿고 그러는
거 아닐까? 솔직히 애들은 여태껏 '생각'이란 걸 할
필요가 없었어. 부모가 알아서 해주니까. 네가 미리 해
결해주니까."

"그럼 애가 잘못된 길을 가는 걸 두고 보냐? 너도 애가
있었으면 나보다 더했다."

"그럴지도…. 하긴 나도 제일 답답한 게 자기 생각이
뭔지조차 모르는 학생들을 만날 때야. 아니, 내 질문을
이해하는 애들이 몇 명 안 돼."

"(이해한다는 웃음) 네가 이상한 걸 물으니까 그렇지.
정상적인 걸 물어봐, 좀."

"정상적인 거 뭐?"

"예술로 돈 버는 거?"

"나도 못하는 걸 애들한테는 하라고? 그게 어른이냐?"

우리가 어린 시절부터 귀가 따갑게 들어온 "꿈이 뭐
예요?"란 질문은 사실 청소년들이 가장 듣기 싫어하는 질
문이라고 한다. 아이들은 부모 등쌀에 이 학원 저 학원 끌
려다니며 부모와 선생의 눈치를 살피느라 마음 나눌 친구
하나 만들지 못하고 자신에 대한 진지한 고민조차 해본
적 없는데 '뭘 하고 살지' 재촉받는다.

꿈에 대한 내 프로젝트에 참여한 한 대학생은 "꿈에
대한 질문을 받을 때마다 폭행당하는 것 같았다"고 말한
적 있다. 아무것도 준비하지 못했는데 자신의 의사는 존
중받지 못하고 대답만 요구받다 보면 '무능력한 자신'을
발견한다는 것이다. 그 순간 밀려오는 무기력은 머릿속을
하얀 안개 숲으로 만든다. 아무것도 하지 않고, 아무 말도
하지 않는 방황은 그렇게 시작된다.

친구와의 통화를 마치고 문득 우리의 질문이 혹시 잘
못되지 않았는지 생각에 잠겼다. 아이들이 "모른다"고 답
하는 것들에 왜 어른들은 답답해할까? 아이들은 정말로

질문의 답을 몰랐을 수도 있고 자신의 무지가, 무능이, 비겁함이 드러날까 두려워 회피했을 수도 있다. 그럴 때마다 우리 어른들은 "왜 모르냐?", "앞으로 어쩔래?"라며 다그쳐왔다.

어른들이 듣고 싶어하는 답변은 그들을 기쁘게 해야 사랑받는다는 걸 이 땅의 아이들은 너무 일찍 알아버렸다. 그렇게 어린 시절부터 아이들은 어른들의 기쁨의 눈치를 봐왔다. 하지만 청소년 시기가 되자 더 이상 부모의 기쁨과 자신의 기쁨이 일치하지 않는 부조화로 (자신의 기쁨은 무언지도 모른 채) '무언가 잘못되었다'는 느낌에 혼란스럽다. 아이들의 혼란은 어른들의 혼란으로 이어지고 어른들은 자신이 알고 있는 경험치로 빠른 해결을 하려 든다. 자신들조차 성공하지 못했던 일을 아이들에게 들이민다.

꿈은 미래에 이루고 싶은 것을 가리키는 경우가 일반적일 테다. 하지만 누가 꿈을 물어서 지금 갑자기 미래를 생각해야 하는 것도 성가시다. 나의 <아무것도 하지 않고 싶다는 꿈>은 현재 시점에서 이미 성취되었으며 앞으로도 이 상태를 쭉 이어 나가고 싶다는 의미에서의 <꿈>이다. 온전히 <지금>만 바라봐도 좋을 텐데, 언제부터 미래로 이어지는 게 전제가 된 걸까.[1]

만약 어른들이 아무렇지도 않게 물어보던 그 흔한 꿈에 대한 질문이 아이들을 부끄럽고 무기력하게 만들었다면 이것은 아이들이 아닌, 질문이 잘못됐다. 질문에 담겨 있던, 사회와 어른들의 바람을 거둬내지 못한다면 이 질문은 미래가 불안으로 가득 찬 미성숙한 아이들에게 고통과 다름없을 것이다.

"그래서? 무슨 과 가려고?"
"서울 안에 있는 대학 어딘가에 가겠지."
"가능해?"
"몰라. 엄마가 찾아서 알려준대."
"엄마가 이상한 데 찾아서 가라고 하면 갈 거야?"
"막 살면 또 다른 거 찾아주겠지."
"하긴, 너희 엄마가 가만 계시겠냐?"
"결국 엄마가 원하는 거 시킬 거면서, 꼭 내가 하고 싶은 게 뭔지 물어. 짜증 나게⋯. 그냥 시키는 대로 살래. 그게 편할 것 같아, 빌어먹을."

10여 년 전, 우연히 공공장소에서 '빌어먹을 꿈'에 대한 고등학생들의 대화를 엿듣다가 '대화' 프로젝트의 첫 번째 시리즈 '꿈의 먼지'가 시작됐다. 이제 갓 소년티를 벗은 그들의 입에서 흘러나오는, 절반 가까이는 알아듣지

못하는 은어와 욕, 무엇보다 자기 삶임에도 마주하기 회
피하는 방관자적 모습이 내겐 충격적이었다. 마치 '꿈'의
본모습을 봐버렸달까.

꿈은 밝고 긍정적이어야만 한다는 것, 미래를 향해야
한다는 것, 무언가를 해내야 한다는 것, 한 사람 몫을 해야
한다는 것, 쓸모 있는 존재가 돼야 한다는 것 그리고 부모
를 기쁘게 해야 한다는 것…. 나는 꿈에서 이 모든 것을
거둬내야 한다고 생각했다. 아이들을 침묵하지 않게 할
꿈에 대한 질문은 '희망으로 가득 찬 꿈'이 아니라 사실은
'빌어먹을 꿈'이 아닐는지. 그렇게 나는 사람들에게서 실
패한, '포기한 꿈'을 묻기 시작했다.

1 렌털 아무것도 하지 않는 사람, 『아무것도 하지 않는 사람』, 김수현 옮김, 미
 메시스, 2021, 50쪽.

3

뻔한 주제, 특별할 것 없는 사람들

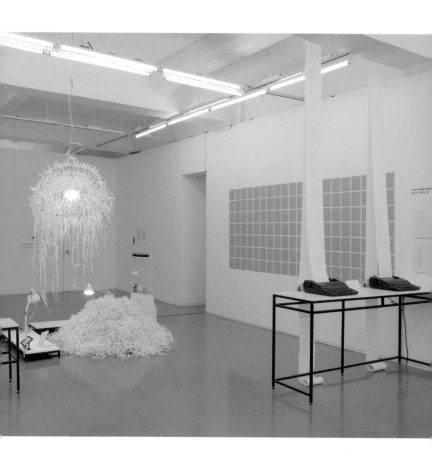

박혜수, <Wish Piece>, 2017
<당신이 버린 꿈> 답변지, 프레임 구(球), 조명, 타자기, 가변크기, 일민미술관(사진 제공).

소원을 빌어보세요.

종이에 적어주세요.

종이를 접어 소원나무 가지에 묶으세요.

친구들에게도 똑같이 해달라고 부탁하세요.

계속 기원합니다.

가지들이 소원으로 덮일 때까지.

Make a wish.

Write it down on a piece of paper.

Fold it and tie it around a branch of a Wish Tree.

Ask your friends to do the same.

Keep wishing.

Until the branches are covered with wishes.

— 오노 요코, <위시 피스> (Wish Piece, 1996)

나는 보편적인 주제를 가지고 심리적 접근 방식의 설문 조사와 분석을 거친 뒤 다양한 예술작품들로 발표하고 있다. 이미 이슈화된 사회문제의 결과보단 그 원인인 개인의 심리를 분석함으로써 사람들이 스스로 문제를 발견하도록 질문을 던지는 방법을 사용한다. 한편으로 이런 작품들은 매우 사적으로 받아들여질 수도 있다. 왜 개인이 해결해야 할 문제를 공공장소, 게다가 현실의 고단함은 다 내려놓고 편하게 쉬고 싶은 미술관에서 이야기해야 하는지 의문이 들 수도 있다.

5년 전쯤 '대화' 프로젝트의 두 번째 시리즈 '굿바이 투 러브' 지원금 심의를 위한 프레젠테이션에서 비슷한 질문을 한 심사위원이 있었다. "왜 이런 시시콜콜한 사랑 이야기를 미술관에서 해야 하죠?" 그에 대한 나의 대답은 "그럼 왜 안 되죠?" 하늘과 같은 원로 작가에게 대드는 듯한 답변을 하고 '아차' 싶긴 했지만 이미 때는 늦었다. 심의는 당연히 떨어졌고 '사랑' 프로젝트는 5년이 지나 이제야 미술관에 걸린다.

박혜수, <Wish Piece>, 2017.
<당신이 버린 꿈> 답변지, 프레임 구(球), 조명, 타자기, 가변크기, 일민미술관(사진 제공).

2017년에 참여한 기획전시에서 나는 3천여 명의 '포기한 꿈' 답변을 분쇄하고, 관객들에게 여기서
당신의 '지금 꿈'을 조합하여 천장에 설치된 구(球)에 매달아달라고 요청했다. 아래 사진은 관객들
이 누군가의 '버린 꿈'들을 뒤져가며 자신들의 '지금의 바람'(Wish)을 만들어가는 모습이다.

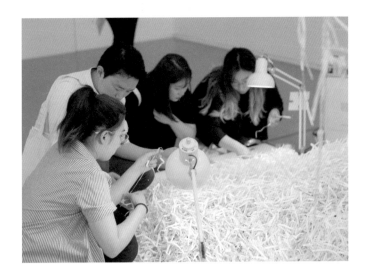

우리는 너무나 오랫동안 자신의 진심은 감추고 "사람들이"로 시작하는 이야기에 매달려왔다. 마치 자신은 그 문제에 속하지 않은 것처럼 말이다. 지금도 자신의 이야기를 '사람들' 이야기로 대변(代辯)하여 부분을 전체로 만들고 있진 않은가. 게다가 외로움과 우울증, 집단 이기주의와 같은 심리적 문제는 혼자서 해결이 어렵다. 누구나 다 조금씩 가지고 있는 이 병을 밖으로 꺼내서 함께 고민하여 '누구나 겪는 일'로 인식하게 하는 것만으로도 사람들에겐 동질감을 가지게 할 수 있다. 사회적 문제의 원인을 내적 영역에서 발견하고 개인의 문제로 변환하여 생각하도록 하고 싶었다. 문제의 발견은 개인의 영역이지만 해결은 대화를 통해 공론화시켜 함께 논의하자는 것이 '대화' 프로젝트의 목적이다.

지금까지 '대화' 프로젝트는 총 네 가지 소주제(나는 이를 시리즈라고 부른다)로 나뉘어 진행되고 있는데, 각자 저마다의 설문을 통해 각 주제에 대한 일반인들의 생각을 반영한다. 공공장소에서 엿들으며 수집한 일반인들의 100여 가지 뒷담화가 전시를 거듭하면서 수백, 수천 가지 이야기로 늘어났고, 한 번에 이 모든 이야기를 다룰 수 없게 되자 자연스럽게 소주제로 나누었다.

사실 엿들은 뒷담화에서 꿈은 결코 자주 거론되는 주

제는 아니었지만, 앳된 소년들이 빌어먹을 꿈에 대해 나
누던 대화가 남긴 인상 때문에 꿈은 '대화'의 첫 번째 주
제가 되었다.

7년여 동안 진행한 '꿈의 먼지' 작품들을 통해 수천 명
의 실패한 꿈들이 모였고, '사랑'은 포기한 꿈 중 매우 높
은 순위의 답변이었다. 자연스럽게 사람들이 꿈과 사랑을
포기하게 만든 원인이 궁금했고 나는 '보통'이라는 기준
을 주목했다. 그렇게 자신다움을 다 제거하면서 눈에 띄
지 않는 '보통'이 되어 무엇을 하고 싶었을까란 의문이 이
어졌고, 그 끝엔 '우리'가 있었다. 이렇게 프로젝트 '대화'
의 소주제들은 꼬리에 꼬리를 무는 사고의 과정으로 지금
도 확장되어가는 중이다(솔직히 어디까지, 언제까지 이어
질지 나도 모르겠다).

처음에 이러한 주제들로 작품을 한다고 했을 때 미술
계 사람들의 반응은 앞서 말한 저 심사위원과 다르지 않
았다. 뭔가 "예술적으로 특별한 것이 없다"는 게 중론이었
다. '예술스럽지 않은' 작업이란 뜻이다.

모르겠다. 예술이 특별해야 하는지…. 하지만 적어도
나는 내가 이해하고, 궁금하고, 말하고 싶던 것들을 가급
적 내 주변을 포함한 많은 사람들과 나누고 싶었을 뿐이
다. 어려운 예술과 미학을 공부하지 않아도, 화려한 미술
관이 아니라도, 값비싼 재료들을 사용하지 않아도 되는

그런, 평범함과 자연스러움….

그렇게 시작한 '대화' 프로젝트는 어언 12년을 지나고 있다. 그리고 지금 사람들은 '뉴노멀'을 말하며 예술계 또한 이제는 다양한 사람들과의 '소통'을 중요시하고 있다. 그들이 내 의도를 이해하는 데 10년이 걸린 셈이다. 이제야 이런 뻔한 주제들과 특별할 것 없는 사람들이 주목받는 것 같아 다행이다.

4

심술쟁이 상담가

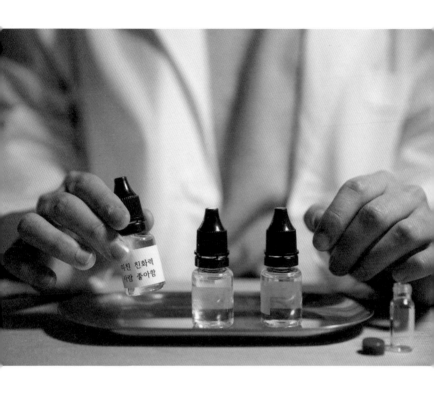

박혜수, <당신의 향기를 물어보세요> 2005~2020.
고양 새료, 심리테스트, 관객 참여 작업, 가변크기, 일민미술관(사진 제공).

나는 느낀 대로 솔직하게 이야기하고 칭찬은 인색한 편이
어서 사람들에게 "까칠하다", "심술궂다"는 말을 종종 듣
는다. 하지만 그럼에도 불구하고 나름대로는 비판을 위한
비판을 하지 않으려 애쓰는 편이다. 누구에게도 득이 되
지 않는 비판은 사람들에게 상처가 될 뿐 아니라 내게도
전혀 좋지 않다는 것을 수많은 실수에서 깨달았다.

　그런데 나의 작업을 두고 평론가들에게서 '치유'란 비
평을 듣기 시작했다. 글쎄. 작품엔 되도록 메시지를 담지
않으려는 편이고, 삶의 사소한 질문과 그에 대한 나의 답
을 찾기 시작한 작업에서 사람들이 자신의 삶을 보고 있
다는 의미로 받아들이고 있다. 다만 나는 나의 호기심에
대한 책임감이 보통 사람보다 좀 더 강할 뿐이다.

　한번은 교회에서 '그리스도인의 향기'에 대한 설교를
들은 적이 있다. 기독교인으로 사명감을 가지고 빛과 소
금의 역할을 하라는 내용이었으나, 내 귀엔 '그리스도인의
향기', 더 정확히 말하면 '사람의 향기'란 말만 맴돌았다.
'사람에게 향이 난다면, 나는 어떤 향(香)이 나는 사람일

까?' 그런 호기심이 들면서 다른 설교 내용은 기억에 남은 게 없었다.

조향 퍼포먼스 〈당신의 향기를 물어보세요〉는 말 그대로 사람들의 성향(性向)의 향을 조제해주는 작업이다 (이 작품은 이후 '꿈의 먼지' 프로젝트에서 '현재의 꿈'을 묻는 설문 퍼포먼스 〈오래된 약국 2011〉으로 발전시켜 발표했다). 좋아하는 '향', '냄새', '맛'이 무엇인지 묻는 간단한 심리테스트를 거쳐 관객의 성향이 분석되면 그 답변에 따라 그 사람의 향을 조제해준다. 보통 4~5가지 향이 섞이는데, 각 향기엔 이름이 붙어 있다. '얼음공주의 외로움', '만개한 꽃의 잘난 척', '엄한 아버지의 권위', '다섯 살 소녀의 애교', '성공한 이의 이해심', '예스맨의 흡수', '만년 2등의 경쟁심', '외눈박이 물고기의 외로움' 등.

관객들은 자신의 향이 조제되는 모든 과정을 볼 수 있고 각 향이 섞일 때마다 "나한테 이런 부분이 있어요?" 하며 되묻곤 했다. 2005년부터 진행한 조향 프로젝트는 한국과 이탈리아, 일본 등 내가 체류하는 스튜디오에서 이어졌다. 2천여 명의 사람들의 향을 조제했고 이들의 향도 수집했다. 2천여 명을 만나고 나니 나름 노하우와 통계가 생겨서 사람들의 몸짓, 말투, 눈빛과 손 모양만 봐도 그들의 성향을 알 수 있게 됐다. 비록 깊이 있게 알 수 있는 것은 아니지만 향을 조제하면서 그들의 성향에 대해 설명하

면 사람들은 나를 점쟁이처럼 쳐다본다.

자신들에 대해 비록 아주 사소한 부분이지만 누군가가 알아준다는 점 때문인지 사람들은 생각보다 빨리 그리고 깊이 자신을 보여준다. 처음엔 내 앞에서 우시는 한 중년 부인이나 부부싸움을 하는 커플 때문에 많이 당황스러웠지만, 점점, 생전 처음 보는 내게 자신의 고민과 미래에 대해 질문하는 사람들을 만나면서 왜 우리나라의 점(占) 문화가 발전하는지 알 것 같았다.

그중 15년이나 지났음에도 잊히지 않는 한 중년 부인이 있다. 그녀는 말투와 목소리, 몸짓에서 강한 카리스마가 느껴졌고 인상 또한 그랬다. 하지만 그와 어울리지 않는 화려한 꽃무늬 원피스와 레이스 액세서리에서 나는 그녀가 자신에게는 없는 '여성스러움'을 부러워할 것 같다고 생각했다. 심리테스트 결과 예상대로 그녀의 성향은 군인에 가까웠고 그 때문에 아버지들 향수 같은 향이 조제됐다. 조제된 향을 맡아본 그녀는 내게 "내가 얼마나 여성스러운데, 이런 아저씨 향수를 만드냐"고 주변 사람들에게 모두 들릴 정도의 우렁찬 목소리로 항의했고, 나는 진행하던 심리테스트의 정확성을 신뢰하기 시작했다. 화난 그녀를 진정시키는 길은 그리 어렵지 않았다. 그녀가 원하는 여성스러운 향을 만들면 된다. 그녀에게 자신에 대해 말해보라고 하자, 온갖 '샤랄라'스러운 것들이 쏟아

진다. 꽃향기, 과일향기를 잔뜩 섞어 건네자 그녀는 그제 야 만족스러운 사장님 웃음을 지으며 떠났다.

　이 에피소드는 '대화' 프로젝트를 진행하며 기억에 남 는 웃긴 사연 중 하나지만, 대부분의 사연은 그리 가볍지 않았다. 그리고 누군가의 속 깊은 이야기를 듣는 건 쉬운 일이 아니다. 사람들은 내게 털어놓고 편한 마음으로 돌 아가버리지만, 그들의 우울함은 내 마음에 그대로 전염돼 한참을 힘들게 했다. 그럴 때면 인내심 없는 성격이면서 시간이 걸리는 작업을 하고, 심술쟁이면서 사람들의 마음 과 꿈에 대한 이야기를 좋아하는 내가, 내가 생각해도 참 신기하다.

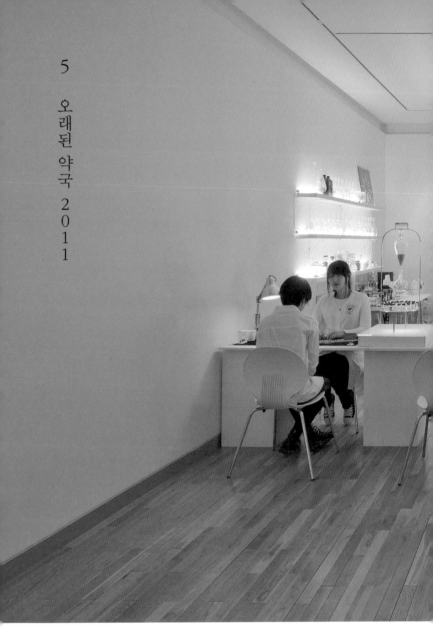

5

오래된 약국 2011

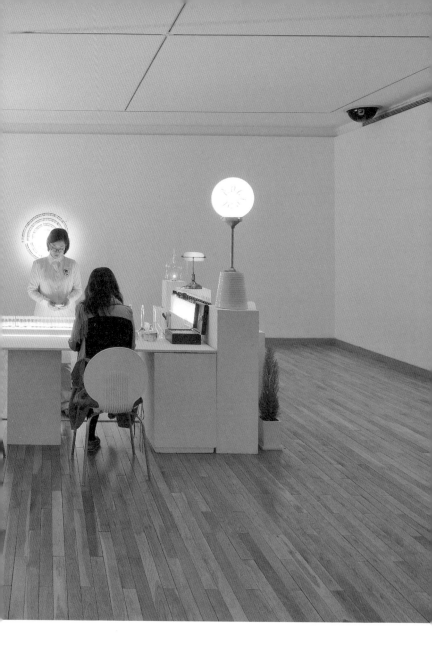

박혜수 〈오래될 약구 2011〉, 2011.
혼합재료, 예술가·정신과 의사·점술가 협업 퍼포먼스, 가변크기, 금호미술관.

이탈리아 피렌체에서 1612년에 문을 연 산타마리아 노벨라(Santa Maria Novella)는 세계에서 가장 오래된 약국으로 불린다. 지금은 향수 브랜드로 유명해지며 관광객들이 끊이지 않게 됐지만 사실 이곳은 1221년 피렌체 도미니코회 수도원에서 일하던 수도사가 허브 등을 이용해 약을 만들기 시작하면서 지금에 이르고 있다.

앞서 말한 〈당신의 향을 물어보세요〉 작업에서 2천여 명의 향을 조제하며 동시에 관객의 체취를 향에 추가했다(관객의 피부를 소독하고, 그 소독솜을 모아 향을 추출하여 이를 향수 조제에 사용했다). 그 과정에서 당시 인기 있던 파트리크 쥐스킨트의 소설 『향수』가 연상되기도 했고, 나도 점술가가 된 느낌을 자주 받았다. 원래 고대의 약국들은 사람의 병을 치료하는 데 의학뿐 아니라 연금술, 종교, 미신(민간요법)에 이르기까지 다양한 것들을 취급하는 만물상에 가까웠다고 하지 않던가.

〈당신의 향기를 물어보세요〉는 '나는 어떤 향을 가진 사람인가'라는 질문을 던지며 향을 매개로 생각을 유도하

기 위한 것이었지만, 사람들은 묻지도 않은 자신들의 이야기를 털어놓기 시작했다. '나는 원래 이런 사람이 아니었다'고, '괴로워서 죽겠는데 어떻게 하면 되냐'고, '자신이 왜 이렇게 됐냐'고, '다시 나아질 수 있냐'고…. 지인에게도 털어놓지 못하는 이야기들이 마구 쏟아지자 문득 정신과 의사와 점술가들의 고충이 이런 게 아닐까 싶었다.

하지만 나는 그들의 하소연에 답을 해줄 수 없었고, '왜 사람들은 주변에 도움을 청하지 않을까?'라는 의문이 생겨났다. 오죽하면 처음 보는 내게 털어놓을까 싶어 그들에게 도움을 줄 수 있는 사람들을 전시장에 불러야겠다는 생각이 이어졌다. 그렇게 상담 퍼포먼스 〈오래된 약국〉을 기획하고, 정신을 다루는 세 분야의 전문가인 정신과 의사, 점술가(타로점), 예술가를 모았다.

이전 작품 〈꿈의 먼지〉에서는 먼저 '과거'에 포기한 걸 물었으니, 자연스럽게 '지금은?'이란 질문을 던질 수 있었고, 나는 관객들에게 세 가지 답변 옵션을 줬다.

당신은 현재 꿈이 있나요?

1) 나는 지금 꿈이 있고 열심히 노력 중이다.

2) 나는 꿈은 있지만 이 꿈 때문에 괴롭다.

3) 누군가 내 꿈이 뭔지 말해줬으면 좋겠다.

관객들은 이 중 하나의 답변을 선택하면 각각 예술가, 정신과 의사, 점술가 앞에 앉게 된다. 각 답변을 선택한 뒤 무슨 일이 일어날지, 누구를 만나게 될지 알 수 없는 상황에서 전시장 한가운데서 난데없이 진짜 정신과 의사와 점술가를 만나게 되는 셈이다.

10년 전만 하더라도 정신과 상담을 많이 꺼리던 시절이라 사람들은 병원을 가고 싶어도 '미친 사람' 취급받는 것에 대한 두려움으로 쉽게 정신과를 찾지 못했다. 그렇게 만나기 힘든 의사를 전시장에서 데려다놨건만 제일 인기 있던 사람은 점술가였다!

평소 점을 자주 보러 다니는 지인에게 신내림까지 부담스럽고, 가볍지만 용한 사람을 소개해달라고 부탁했다. 미술관에서 굿을 할 순 없었고, 사주카페 같은 것들은 대중화됐던 터여서 가볍게 운세를 봐주는 사람들이 더러 있었다(예술가들 중에도 점을 볼 줄 아는 작가가 꽤 된다). 소개받은 몇몇 사람들을 인터뷰하면서, 가급적 평범한 외모의 점술가를 섭외했다.

본래 이런 참여형 퍼포먼스를 진행하면 사람들이 참여를 많이 꺼릴 뿐 아니라 무엇보다 큐레이터들은 관찰자로서 전시장 주변에서 상황을 지켜보는 걸 선호하는 편이다. 그러나 이 작업에선 달랐다. 관객들은 3번 답변이 점

술가라는 사실을 금방 알아차렸고, 1번과 2번 답변을 선택했던 관객들까지 다시 줄을 설 정도였다. 당시 내 전시장은 3층이었는데, 그 줄이 1층까지 이어져서 '이게 뭔 일인가?' 싶었는데, 그 가운데 상당수가 큐레이터들이었다! 소극적으로 지켜만 보던 이들이 줄을 서서 점을 보겠다고 저러고 있었다. 그 광경을 지켜보던 정신과 의사는 이후 자신들의 가장 강력한 라이벌이 점쟁이임을 깨달았던 순간이었다고 씁쓸한 미소를 지었다.

큐레이터들의 관심은 다음 날까지 이어져 심지어 나의 아침잠을 깨웠다(나를 아는 큐레이터들은 내가 새벽까지 일하고 아침에 잔다는 것을 알기에 보통은 오전에 전화를 걸지 않는다).

"선생님, 주무시는데 죄송해요. 어제 그 점술가 연락처 좀 알려주세요. 저 그분 다시 찾아가야겠어요. 어제 한숨도 못 잤어요, 빨리요!" 밤새 아팠던 환자가 눈뜨자마자 약국 문을 두드리며 도와달라고 하는 심정이 이런 거였을까? 대체 다들 그동안 어떻게 참고 살았는지…. 성공적인 전시 뒤, 어제 정신과 의사가 느낀 그 씁쓸함이 내게로 이어졌다.

6

10년 뒤에도 변하지 않은 것들

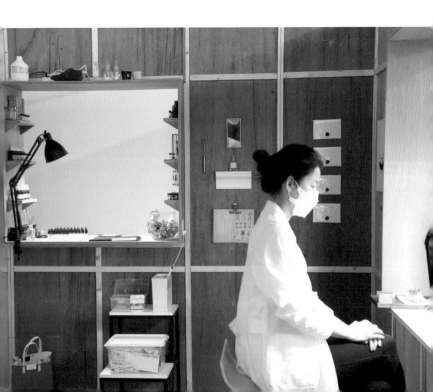

노말리티(feat. 두이), <오래된 약국 2021>. 2021.
혼합재료, 예술가·정신과 의사·점술가 협업 퍼포먼스, 가변크기, 일민미술관(사진 제공).

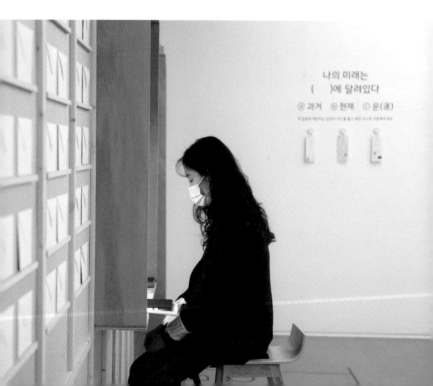

2021년, 〈오래된 약국〉을 10년 만에 재발표하는 기회를 가졌다. 코로나를 겪으면서 미술계에도 국민들에게 위로와 치유의 메시지를 전하는 전시가 이어졌다. 코로나로 인해 대박 난 사업으로 정신과 병원과 점(店)집을 이야기할 만큼 사람들의 우울과 불안이 극에 달했다고 볼 수 있다.

공교롭게도 관련 전시 두 개에 참여하게 됐는데, 운명에 대한 전시와 팬데믹에 대한 전시였다. 〈오래된 약국〉은 운명을 묻는 전시의 일부였다. 처음엔 왜 이 작업을 10년 만에 또 발표해야 하는지 망설였다. 〈오래된 약국〉은 퍼포머가 직접 관객을 상대하면서 상담을 하기 때문에 일단 70일에 달하는 전시 기간도 문제였고, 난 이미 관객 답변을 충분히 가지고 있었다. 그러나 10년 전 관객들은 우연히 작가가 설계해놓은 상황에서 점쟁이를 만난 것이라면, 이번엔 아예 미술관 외벽에 "운명상담소"라는 간판을 내걸고 대놓고 점을 보러 오는 사람들을 만나는 것이라 적극적으로 점을 보는 사람들을 만날 수 있다는 호기심에 결국 참여를 결심했다.

이번 〈오래된 약국〉도 의사, 점술가, 예술가가 한 팀으로 진행했는데, 〈오래된 약국 2011〉의 키워드가 '지금(현재)'이었다면 이번은 '미래'인 셈이다. "당신의 미래는 ○○○에 달려 있다"라는 문장에 관객들로 하여금 "①과거", "②현재", "③운(運)"이라는 답변 중 하나를 고르도록 안내했다. 전시장에 약국을 짓고, 10년 전 '꿈을 가진 관객들'에게 만들어준 향수와 각종 실험 도구 그리고 진료실을 마련했다. 우리는 이번 전시가 '운명'을 표방하고 있는 만큼 관객들이 '운'을 가장 많이 선택할 것이라고 생각했지만, 절대 다수가 '현재'를 선택했다.

관객들이 세 가지 답변 중 하나를 고르면, 점술가는 과거를 선택한 관객의 고통을 지워주고, 정신과 의사는 관객의 현재 '재미'를 진단한다. 그리고 나는 관객들의 운의 모양을 이야기하고 관객들이 행운을 잡을 수 있는 향을 조향해주는 구조였다. 사실 이 세 가지는 모두 연결이 돼 있는 것이라서, '현재'나 '운'을 선택한 사람도 결국 '과거'를 살펴보는 것으로 시작할 수밖에 없었다.

'운'을 담당한 나는 심리학과 그간의 통계를 바탕으로 관객과 상담을 진행했는데, 많은 사람들이 '운'이 가만히 있는 사람들에게 우연히 찾아온다고 생각하고 있었다. 즉 자신은 익숙함과 안전을 선택하면서 막연히 '운도 좀 따랐으면 좋겠다'는 식이다.

"만약 운의 입장이라면, 관객님 같은 사람에게 들어가
고 싶을까요?"

"(이미 살짝 멘붕이 왔다) 운이 사람을 고르나요?"

"사실 운은 지금도 관객분 주변에 있어요. 관객분이 인
정하지 않을 뿐이죠."

"전 아무것도 안 했는데요?"

"네. 아무것도 안 하셨죠. 운은 알아보는 사람들에게 머
무니까요."

"그럼 어떻게 해야 하죠?"

"(마치 처방을 내리는 것 같은 말투로) 혹시 다른 사람
의 운을 받아보시겠어요?"

"(말도 안 된다는 반응) 네? 다른 사람의 운을 어떻게
받아요?"

"그냥 '네', '아니오'로만 말씀해주세요."

"(나를 몹시 불신하는 눈빛으로 진지하게 고민하다) 아
니요. 이대로 살래요."

"지금처럼 운은 당신을 스치고 지나갑니다."

반면 눈치가 빠른 관객들은 시키지도 않았는데 자신
의 이야기를 먼저 풀어놓기도 한다.

"(호기심 가득한 눈빛으로) 사실 저는 '운'이 아니라 '현

재'를 택했는데요. 바꼈어요."

"왜요?"

"작가님이 계시니까요(이 관객은 내가 작가인지 눈치를
채고 답변을 바꿨다)."

"잘하셨어요. 평소 운에 대해 어떻게 생각하세요?"

"그렇게 좋지도 나쁘지도 않았지만, 오늘 작가님을 이
렇게 만나는 걸 보니 운이 좋으려나 봐요. 오늘 비 온
다고 했는데, 비도 안 오고…. 우산 안 가지고 나왔는
데(나는 가지고 나옴)."

"그러네요. 전 일주일에 딱 하루 2시간만 나오는데, 운
이 좋으시네요. 타인의 운을 받아보시겠어요?"

"어떻게요? 와우, 무조건요! 네!!(완전 신나함)"

이 관객 같은 사람들은 호기심이 많을 뿐 아니라 자
신의 아주 짧은 시간도 즐겁게 보내고 싶어한다. 그래서
인지 이런 사람들과 함께 있으면 나까지도 즐겁고 유쾌할
수 있어서 좋은 기운이 퍼져나가는 느낌이 든다. 하지만
'운'에 기대고자 하는 사람들은 '이것이 마지막 믿을 곳'
혹은 '내 이야기를 풀어낼 수 있는 곳'이란 태도가 많았다.
사실 내 파트는 미래의 '운'을 보는 심리테스트였음에도
결국 현재의 자기와 과거의 자기가 반영될 수밖에 없었
다. 자신을 묘사하는 관객들의 답변을 살펴보노라면, 어렵

지 않게 모순점이 발견된다. "사람을 굉장히 좋아하지만, 사람이 없는 곳을 좋아한다"든지, "쾌활하고 엉뚱한 성향 인데, 평범하고 눈에 띄지 않는 모습"이라든지. 이렇게 발 견되는 모순점에 대해 물어보면 대개 원인은 과거에 있었 다. 과거의 어떤 기억, 존재, 사건들로 인해 현재를 온전히 받아들이지 못하면서 미래마저 불안하니 점(店)을 통해서 라도 "괜찮다"는 말을 듣고 싶어하는 것 같았다.

현재를 온전히 즐길 수 없게 만드는 과거에서 빠져나 오지 못한다면 미래 역시 지금과 다를 바가 없을 것이다. 그런 의미에서 '현재'는 자신에게 어떤 미래가 기다리고 있는지 알려주는 기준이 된다. '어떤 현재를 사느냐'에 따 라 다른 타임라인으로 접어드는 셈이며, 결국 현재를 대 하는 태도는 과거에서 비롯되는 셈이다. 10년 만에 다시 만난 관객들은 사람만 바뀌었을 뿐, 그들이 혼자 감당하 고 있는 삶의 무게는 전혀 가벼워지지 않았다.

**미래는 현재에 달려 있다고 말한 당신에게
성유미 원장님의 답변이 도착했습니다.**

천장을 봤을 때 무엇도 바뀌지 않았고 공장 파이프라인과 같은 답답함[을 느꼈습니다]. 애착인형을 보면 괴로웠던 첫 짝사랑 실패가 떠오릅니다. 밸런타인 선물로 주고 싶어서 산 펭귄 인형이었는데 결국 전달해주지 못하고 아직도 갖고 있습니다. 그 인형이 집에 보이는 곳에 있으나 다시금 그때 20대 초 때 기억과 연관하니 기분이 애틋하면서도 그 시절의 내가 생각나면서 괴로웠습니다. 전 보통 슬픈 생각을 5분 이상 안 하려 하기 때문에 아직도 기분이 슬픕니다. 그래서 강인하고 힘찬 코끼리 인형을 골랐는데, 온 건 아기 코끼리라 기분이 별로 나아지지 않습니다. 장막을 걷어 밤하늘을 바라보니 여전히 전 어둠 속에 있네요.

너무 안타깝고 슬픈 느낌입니다. 첫 짝사랑의 실패는 아직 과거로 가지 못했군요. 여전히 현재 진행형에 있어요. 슬픈 마음은 당신 자신이 온전히 받아주지 않으면, 그냥 고여 있게 돼요. 물론, 무언가로 잔뜩 덮어놓을 수는 있습니다. 잠시 못 본 척할 수도 있고요. 그렇지만 더 썩기 전에, 용기를 내어 슬픔을 바라보고(그 짝사랑의 대상은 나와 연결이 되지 않았지만, 그로 인한 슬픔은 내 것이니까요) 알아주고, 위로해주고, 그리고 흘려보내야겠지요. 그렇게 되면 믿지 않을런지 모르겠지만, 당신은 강인하고 힘찬 어른 코끼리가 될 수 있답니다! 어둠을 지나 빛을 맞이하게 되는 것도 결코 불가능하지 않아요. 사람은 온갖 역경 속에서도 꼿꼿이 살아남는 그런 놀라운 생존력을 발휘하는 존재니까요.

― Dr. NS-YM

<오래된 약국 2021> '현재'를 선택한 관객 사연과 정신과 의사의 답변.

7

당신은 성장하고 있나요?

노말리티(feat. 두이), <오래된 약국 2021>. 2021.
혼합재료, 예술가·정신과 의사·점술가 협업 퍼포먼스, 가변크기, 일민미술관(사진 제공).

내가 포기한 것은 꿈인 것으로 기억하는데

이제 와 생각해보니 내가 포기한 건 꿈이 아니라,

현실에 지쳐 안정된 삶을 살기 위해

내가 나를 포기한 거였어요.

어른들은 청년들에게 "아프면서 성숙해진다"라고 쉽게 이야기한다. 아픈 만큼 자랄 거라고, 아픔이 너를 단단하게 만들 거라면서 견디라고 한다. 하지만 청년들은 궁금하다. "언제까지 참으면 아프지 않을까요?" 한 번쯤 청춘들에게 인생 선배랍시고 저런 이야기를 한 적 있는 소위 어른들에게 묻는다. 당신은 아픈 만큼 성숙했냐고. 한국 사람들은 화를 참 잘 낸다는 말도 있지만, 한편으로 잘 참는 사람인 것도 맞는 것 같다. 문제는 참아야 할 때 화를 내고, 화를 내야 할 때 참는 게 아닐지.

실제 이번 〈오래된 약국 2021〉에서 만난, '운'을 택한 한 관객은 조금의 대기 시간에도 불편한 기색이 역력했

다. 그녀의 목소리가 커진 탓에 나 역시 자연스럽게 그녀에게 시선이 갔다. 몇 가지 심리테스트와 상황테스트를 하고 그녀에게 물었다.

"예전에 피해받은 안 좋은 기억이 있어요?"

"네?"

"그 기운이 당신의 운을 막고 있어요. 그 화(火)가 좋은 기운들을 다 태우는 형세예요."

"……."

그녀는 생각보다 연약했다. 키가 작고 왜소해서 늘 외면받고 손해 보는 상황을 어쩔 수 없이 감당해야만 했던 과거를 이야기했다. 처음엔 자신도 많이 참았다고. 하지만 그게 반복되자 사람들이 자신을 만만하게 보기 시작하면서 이제는 조금이라도 불합리한 듯싶으면 바로바로 화를 낸다고. 아까도 자신이 먼저 온 것 같은데 다른 사람부터 기회를 주자 화가 났다고.

"어느 순간부터 모든 사람들이 의심되기 시작했던 것 같아요. 제게 친절을 베푸는 사람도 불편하고, 무엇보다 '만만해 보여선 안 돼', '손해 봐선 안 돼'란 강박감이 있어요."

20대 중반도 안돼 보이는 그녀의 사납던 껍질이 벗겨지자 드러난 하얀 얼굴에서 하염없는 눈물이 터져나왔다. 분명 저 작은 몸으로 견뎌야 했던 냉정한 현실이 스스로 너무 무거운 갑옷을 지었고 그 무게가 그녀를 누르고 있었다. 자존심이 강한 그녀였기에 지인들은 쉽게 말하지 못했으리라. 타인의 눈에 비친 모습을 솔직하게 이야기해주는 일은 그녀에게 연민은 느끼지만 다시 만날 일 없는, 모르는 누군가의 몫인 듯했다.

"자, 그만 울고…. 이제 겨우 20대 중반인 것 같은데, 어떤 모습을 원해요?"

"이 모습으로 나이 들기 싫어요."

"문제는 본인이 말한 것처럼 '피해당할지 모른다'는 강박감이에요. 그 기억을 떨치지 않으면, 지금처럼 과잉방어의 모습으로 미래를 살아야 해요."

"저도 이렇게 예민하면 안 된다는 걸 알면서도, 지금처럼 이런 상황이 되면 또 쌈닭이 돼버려요."

"문제는 타인이 아니라 자신이에요. 관객님은 여전히 소외받고 외면받던 10대의 모습으로 자신을 생각하는 것 같아요. 스스로를 소외시키는 건 본인이 아닐까요?"

"그럼 제가 어떻게 노력하면 되나요?"

"노력하지 마세요. 관객님의 그동안의 '노오력'은 자신보단 타인들을 위한 거였을 거예요. 우선 자신에게 솔직해지세요. 지금 자신의 눈에 보이고 들리고 느끼는 것들에 집중해보세요. 기록해도 좋고요. 꼭 글이 아니어도 돼요. 노래나 사진이나 몸짓이나 관계없어요. 타인의 시선 말고, '나의 시선'으로 세상을 보고 느껴야 해요."

전시장에서 관객들이 겪는 난관에 대해 대화하다 보면, 많은 관객들은 문제가 무엇인지 생각하기보다 그를 해결하기 위해 '빨리, 열심히 노력할 것'이라는 결심을 자주 말한다. '빨리, 열심히 하겠다'에 늘 방점이 찍힌다. 우리는 너무나 오랫동안 '열심히', '노력', '성실', '꾸준하게'를 외치며 '지금보다 자신이 나아진다면, 그렇다면 다른 사람보단 나아지지 않겠냐'는 최면에 걸려 있다. 하지만 모두가 노력하고 성실하다면 결국 제자리 아닌가. 제자리를 지키기 위해 이 생지옥과도 같은 고통을 참으라는 것은 아닐지.

동화 『미운 오리 새끼』에서 주인공이 백조가 아니라 진짜 못생긴 오리였다면 이 동화는 어떤 결말로 끝났을까? 보잘 것 없는 주인공이 알고 보니 고귀한 태생이었고 그래서 원래 아름다운 부모를 만나 행복해졌다는 해괴

망측한 결말 말고, 주인공이 원래도 오리였다면 오리로서 행복했을까? 그런 면에서 나는 엄마 오리에게 "날 수 없다"고 구박받지만 늦은 밤, 하늘을 품고 달이 되고 싶다는, 체리필터의 노래 〈오리, 날다〉의 주인공이 훨씬 훌륭하다고 생각한다.

당신은 지금 자신의 모습에 만족하는가? 백조가 되기를, 구렁텅이 속 나를 구원해줄 누군가를 기대하고 있지는 않았던가. 우리는 만족스럽지 않은 모습을 받아들이며 적응할 것이 아니라 어디서부터 문제가 비롯됐는지 생각하고, 우선은 그 기억과 이별해야만 한다.

나는 더 이상 그때의 내가 아니다. 아픔은 분명 깨달음을 주곤 하지만 그것도 건강한 자아일 때에만 가능하다. 바닥까지 추락한 자존감에서 끝을 알 수 없는 고통은 성장이 아닌 좌절감과 분노만 증폭시킬 수밖에 없다. 무언가 변화를 바란다면 우선 스스로 잘 알고 있다고 착각하는(?), 잘 알지 못하는 '나'에 대해 생각해보길, 내가 외면하던 자신을 먼저 돌아보길 바란다. 이미 변해버린 나임에도 불구하고, 어릴 적 이별하지 못한 못난 자신을 끊임없이 불러내어 현재를 살고 있다면 우리의 성장은 그 시절, 이미 끝났다.

나는 너무 양보만 하고 산 것 같아요.

양보를 안 하면 나쁜 사람이 될까 봐 두려워요.

그리고 뭐든지 포기하지 못하고,

또 책임지려고만 하는 제 자신이 스스로도 너무 피곤해요.

가고 싶은 대학에 가고 싶은 학과에 갔지만

아직까지 허전함을 비울 수가 없어요.

그 이유는 나를 위해서 살지 않기 때문인 것 같아요.

나는 나 자신 그대로 살고 싶어요.

누구의 기준에 맞추지 않고 나답게 살고 싶어요.

8

버려진 꿈과 잃어버린 열쇠

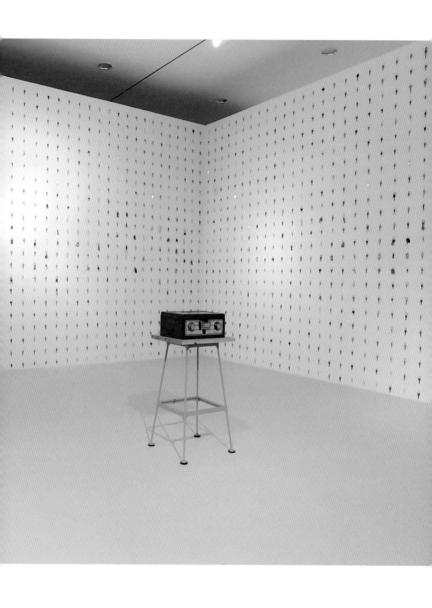

박혜수, <무엇이 사라지고 있는가: 기억>, 2018,
5천 개의 분실한 열쇠, 금고, 열쇠고리, 액자. 가변크기, 소마미술관.

우연히 발견한 열쇠가 없는 자물통.

무엇에 쓸까 고민하다 '사람들이 버린 꿈'의 보관함으로

사용하기로 마음먹었다. 금고의 열쇠를 발견하기 전까지

억지로 열지 않기로 한 지 10년.

누군가로부터 사라진 5천여 개의 열쇠 중 어느 하나도

이 금고를 열지 못했다. 이 금고는 아직도 내게

자신의 세계를 보여주지 않는다.

나는 오래된 물건들을 좋아한다. 골동품이 아니라 뭔가 사연이 있을 것 같은 물건…. 한국에 있을 때도 황학동에 즐겨 가곤 하지만 해외에 나가게 되면 주말마다 프리마켓은 빠지지 않고 들르는 편이다.

날이 따뜻했던 5월로 기억한다. 이렇게 날이 좋으면 황학동 상인들은 물건을 가지고 길거리에 좌판을 편다. 금세 일반인들도 주섬주섬 자신들의 물건을 가지고 나오면 시끌벅적 장터가 만들어진다. 가격도 말하는 사람마다 달리 매겨진다. 그런 가운데, 초록색 오래된 자물통이 눈에 띈다. 판매자에게 작동하냐고 묻자 열쇠가 없단다. 열쇠집에 가면 금방 열어준다는 말에 아저씨 담배 값 정도 챙겨드리고 가져왔다.

집 근처 열쇠집, 기술자 말로는 열 수는 있는데 그렇게 되면 다시는 금고 기능은 할 수 없고 상자로만 써야 한다고 한다. 그리고 여는 가격 또한 엊그제 담배 값의 10배가 넘었다. 고민할 틈 없이 그대로 들고 나와 뭐에 쓸지 고민하며 한참을 바라본다. 잠겨 있는 자물통…. 나는 '금고'라는 비밀스런 자존심은 지켜주기로 했다.

문득 9·11 테러로 사망한 아버지의 옷장에서 발견한 열쇠에 맞는 자물통을 찾아 뉴욕을 헤매는 소설 『엄청나게 시끄럽고 믿을 수 없게 가까운』이 떠오른다. 유독 사이

가 좋던 아버지가 갑작스럽게 세상을 떠나고 그 충격에서 벗어나지 못한 어린 아들 오스카는 아버지가 남긴 열쇠의 주인 '블랙'을 찾아 여행을 떠난다. '모르는 것'들을 의심하던 오스카는 '블랙'이란 성을 가진 사람들이 사는 집을 4백 곳 넘게 돌아다니며 새로운 세계에 대한 두려움을 극복하고 사람들을 위로하고 이해하게 된다. 그리고 그 열쇠의 주인이 자신이 아닌 다른 이라는 사실을 알게 된다. 열쇠의 주인 '블랙'은 오스카 부자(父子)와는 반대로 아버지와 사이가 좋지 못했다. 아버지가 병으로 갑자기 세상을 떠나고 블랙은 아버지와 좋지 않던 기억을 가진 물건들을 팔아버렸다. 그렇게 오스카 아버지에게 열쇠가 든 꽃병이 건네졌다.

블랙의 아버지는 눈을 감기 전, 지인들에게 '꼭 하고 싶었는데 하지 못한 것들, 하고 싶지 않았지만 해야 했던 것들'을 고백하는 편지를 남긴다. 그리고 아들에겐 '하고 싶었지만 하지 못한 것들'이 담긴 금고 열쇠를 남긴다. 이후 블랙이 열쇠에 대해 알고 꽃병을 찾기 위해 한동안 뉴욕을 헤맸지만 찾지 못했다. 그렇게 한참을 돌아 그 열쇠는 오스카에 의해 자신에게 돌아온다.

"열쇠가 있다는 것은 상자가 있다는 뜻이다. 이름이 있다는 것도 사람이 있다는 뜻이고." 오스카가 열쇠를 발견하는 순간 떠올린 저 문장이 열쇠가 없는 자물쇠를 보

자 생각이 났다. 자물쇠가 있다는 것은 열쇠가 있다는 뜻이다. 나도 오스카처럼 이 상자에 맞는 열쇠를 찾아 집과 작업실을 뒤졌다. 그러나 이 자물통은 내게 쉽게 자신의 속을 보여주지 않았다.

열쇠는 사람들에게서 가장 잘 도망치는 물건 중 하나다. 지금은 많은 열쇠가 번호로 바뀌었지만 여전히 무언가를 잠그는 열쇠는 숫자가 되어도 기억에서 자주 사라진다.

인식하지도 못하는 순간에 사라지는 것들. 꿈도 젊음도 희망도 첫사랑도 그랬다. 사라진 게 무엇인지 알고 있을 때까지는 그래도 괜찮다. 그렇게 무뎌지다 기어코 사라진 게 무엇인지, 떠올려야 할 것이 무엇인지 기억나지 않는 순간이 오면 결국 껍데기만 남게 된다.

"내가 만일 내 인생의 전환기를 느낀다면 그것은 내가 얻은 바에 의해서가 아니라 내가 잃은 그 무엇 때문이다"라는 알베르 카뮈의 말처럼 나는 무엇을 얻기 위해 무엇을 잃었을까. 잃어버린 것들을 모두 모아놓고 보노라면 그 답을 알 수 있지 않을런지.

9

다시, 꿈

3천여 명의 버려진 꿈(일부).

시도조차 하지 않았는데 두려움에 휩싸이며 시작해야 한다.
목적조차 모르지만.

이제 설문 〈당신이 버린 꿈〉은 사람들이 보내온 '버린 꿈'
만 의무감으로 모아오고 있다. 사람들은 내게 자신이 포
기한 꿈을 버렸지만, 나는 지금껏 사람들이 버린 꿈을 버
리지 못하고 있다.

　왜 버리지 못했을까. 사실 포기한 꿈을 마주하는 것
은 제3자인 나도 즐거워하는 일은 아닌 것이, '버려진 꿈'
을 보면 '너무 아깝다'는 생각이 들면서 불행한 끝이 보이
는 누군가의 삶이 연상되기 때문이다. 한편으론 그들이 언
젠가 찾으러 오지 않을런지 하는 부질없는 기대도 있으나,
그냥 누군가는 이를 기록하고 간직해야만 할 것 같았다.

　그렇게 10년이 흘러 버린 꿈들을 다시 들춰본다. 2~3
년 전에 새로 수집한 사연과 10년 전 사연의 차이라면, 최
근에 응답한 사람들에게서는 '버린 꿈'이 아쉽긴 하지만

어쩔 수 없었고 '사실 그렇게 중요한지도 모르겠다'는 다소 존재를 부정하는 듯한 모습을 발견하게 된다. 생각하면 아프고 아쉬우니 아예 기억에서조차 지우고 싶어하는 듯하다.

되고 싶었지만 어영부영 그냥 회사 취직해서 어느덧 2년, 지금 하는 일도 손에 붙고, 다시 취직 준비하는 것도 엄두가 안 나고, 무엇보다 정말로 그게 되고 싶었던 건지 모르겠다. '지향'해야 하는 어떤 '꿈'이라는 것이 존재하는가?

그나마 10년 전에는 이루지 못한 것에 대한 아련함이 있었다면, 이제는 '대체 꿈이란 게 존재는 하는가'란 식의 부정과 분노의 감정들이 눈에 띄게 늘었다. 글쎄, 한때 무언가를 위해 노력했고, 바랐고, 삶의 원동력이었던 것이 비록 내 것이 되지 못했다고 하여 그 존재마저 부정하게 되는 것이라면 우리는 매번 '처음'을 설렘보다 두려움으로 마주해야만 한다. 의미도 목적도 모른 채 '이것도 나를 괴롭히다 떠날지도 모른다'는 두려움은 우리를 움츠러들게 하고, 결국 할 줄 알고 보아왔던 익숙한 작은 세계 안에 가두어버린다. 밖은 위험하니까.

우리가 어떤 이와 맺는 관계는 처음 만났을 때의 첫인상에서 결정된다고 하지만, 그를 기억하는 것은 마지막

모습이다. 모든 인간관계가 늘상 좋을 수만도 없고 100퍼센트 완벽한 관계는 존재하지 않음을 알지만, 우리는 한순간의 실수로 인생 친구들과 헤어지고 엉망인 모습을 마지막으로 기억하곤 한다. 하지만 그들도 내 인생의 한순간 함께 빛나던 시간이 있었다. 우리는 그러한 좋았던 모습, 감정으로 그들을 기억할 순 없었을까. 이별을 정당화하기 위함일 수도 있고 나의 무능과 부족함에 대한 변명일 수도 있을 테지만, 그렇게 그들을 부정하고 외면할수록 나 역시 비겁해진다.

나는 사람들이 '다음' 선택 앞에서 갖는 두려움이 이전의 사람들과 경험으로부터 제대로 된 이별을 하지 못했기 때문이라고 생각한다. 끊임없이 과거와 현재의 자신을 비교하며 채찍질하거나, 아예 지금의 자신을 실패한 '그저 그런 놈'으로 만들어 '네가 그렇지' 하며 결과를 정당화한다. 자신을 괴롭히고 초라하게 만든 사람들로부터 겨우겨우 벗어났어도 또다시 같은 부류의 사람 때문에 힘겨워하고, 스스로 초라한 사람이 되어 사소한 선택도 어려워한다.

그렇다면 우리는 자신을 초라하게 만들었던 과거의 '나'와 어떻게 이별해야 할까. "행복까진 바라지 않으니 더 불행해지지만 않았으면 좋겠다"는 관객에게 내가 건넬 수 있는 말은 "행복을 바라야 그나마 덜 불행해진다"뿐이다. 우울증에 걸린 희망은 결코 우리에게 위로가 될 수 없다.

우리 죽지 말고 불행하게 오래오래 살아요.

그리고 내년에도, 내후년에도 또 만나요.

불행한 얼굴로. 여기 뉴 월드에서.

<꿈의 제인> 중

II

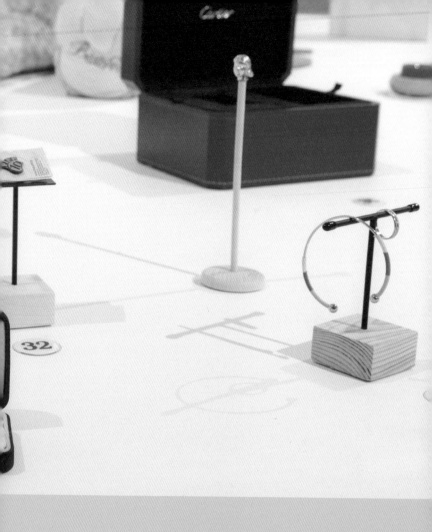

실연 수집

헤어진 연인이 남긴 물건과 사연을 남겨주세요.

1

익숙해지지 않는 이별

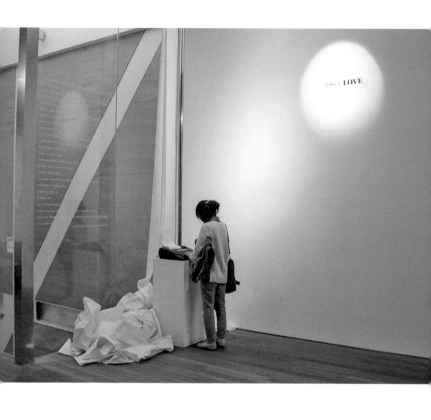

설문 <실연 수집>, 2013.
신흥 타이쓰, 팩스용지, 조명, 관객 참여 작업, 가변크기, 서울대미술관.

그때 내가 용기를 냈더라면, 지금 우린 달라졌을까.

비슷한 사람이라도 눈에 안 보였으면 좋겠어.

내가 사랑을 포기한 건지, 사랑이 나를 포기한 건지
모르겠어. 완전한 사랑, 평등한 사랑, 그것은 불가능해.
우리는 그저 서로가 서로를 사물로 바라볼 뿐.

지금 저 바닥에 있는 종이처럼 내 글도 저 아래로 버려지겠지.
그래, 그거면 된 거야. 나 혼자면 돼.

사랑일까, 사랑이 아닐까를 고민하다가 나중에야
사랑임을 알았을 땐 이미 그것은 사랑이 아니게 되었다.
지금은 슬프지도 않다는 것이 더 슬프다.

그 사람은 날 사랑하지 않았다. 누구와 있어도 즐겁지 않았다.

나는 아직 그를 사랑한다. 아마도 앞으로도.

처음엔 사랑이란 게 참 쉽게 영원할 거라 생각했었는데
우리만 특별했던 게 아니었구나. 보고 싶다, 첫사랑.

오늘은 비가 내립니다. 차가운 바람이 불어
얼굴을 시원하게 때리는데 가슴도 시원해집니다. 이런 날은

첫사랑을 생각하며 길을 걷고 싶습니다.

사랑에 대한 의심을 하게 만드는, 그러니까 어쩌면 일회용품
이었는지도.

그녀와 이별하고 난 사랑이 단순히 그전까지 내가 믿어오던
운명적인 순간과 마음의 합으로만 채워질 수 없음을 알았다.
우린 서로 사랑했지만 서로의 삶에 속박되고 묶여서 서로는
바라보지 못했고 결국 서로에게 자신을 이해해주기를 갈구하다
상처받고, 미워하고, 원망했다. 그래서 난 다시 예전
그녀 곁으로 돌아갔다. 운명적이라고 볼 수는 없지만
내 곁에 있어주던 그녀를 찾았다. 하지만 그녀도 나로 인한
상처로 예전의 그녀가 아니었고 나는 과거의 내 과오와
싸우다 지쳐 그만 그녀를 다시 놓아주기로 했다, 아니,
내가 살기 위해 그녀를 놓았다. '내 안을 더 바라봐야지.'
항상 이별의 순간에 내가 하는 생각이다. 하지만 나는
항상 나를 찾기 위해 사랑을 희생했고 내 안에서 그녀들은
죽어갔다. 이기적이라고 생각한 그녀들이었지만,
정작 이기적인 것은 내 눈과 마음이었다.

잊기 위해 시간이 가길 바랄 뿐.

사춘기 소년이 사랑에 빠지는 데 일주일이면
아주 넉넉한 시간이었다.

왜 그렇게 쉽게 헤어졌을까.

비 오는 날 웅덩이를 밟고 미끄러졌다. 누워 있다
그녀를 만났다. 그녀는 의사를 만나 시집을 갔고, 나는 아직
시집을 못 냈다. 웅덩이에 빠뜨린 시를 건지지 못해서.

사랑하니까 괜찮다고 생각했지만, 그건 아니었다.
사랑받을 수 있어야 행복한 거였다.

아직 너를 사랑한다. 너를 사랑하느라 나를 잊었다.

서로 겁도 없이 마음을 주는 일. 내 마음은 당신을 일으키고.

전 남편이 이혼하자고 했는데 "당신이 알아서 하라"고 했다.
그래서 법원 가서 이혼하고 같이 밥을 먹고 헤어졌다.
아니네, 내가 헤어지자고 했네. 지금 생각하면 누군가의
도움이 필요한 사람이었는데 도와주지 못하고 되려 놓아버린
것 같아 너무 미안하다. 내가 너무 힘들어서 더 힘들기
싫어서 그분에게 도움을 주지 못한 것 같아 정말 미안하다.
나보다도 좋은 사람 만나 더 행복하길 항상 빈다.

연락하지 않았으면 좋겠다. 이미 그 시간은 완성되었고
나는 그것을 다시 바라보고 싶지 않다.

내가 아파서 고생했던 남자친구들 미안했다.

특히 오랜 시간 내 옆에서 멈춰 선 사람. 미안하지만

좋았던 건 다 잊고, 다신 마주치지 않기를 바라며

나는 결혼해서 행복하게 살게. 너희도 행복하게 잘 지내.

네가 보고 싶었으면서도 안 그런 척했다.

그래서 미안하다는 말도 못 하고, 우리는 헤어졌다.

일 년이 흘렀다. 너는 결혼한다고 한다. 그냥 나는 바보였다.

마음이 언제나 통하는 것은 아닐 것이다. 그를 만난 때는

대학교 1학년 대학 축제 시즌이다. 친척 언니가 그를 재미로

소개시켜준 것 같다. 큰 덩치에 순박하고 순한 눈.

그는 청량리 거인이라는 별명이 있었다. 그를 대학 내내

만난 것 같다. 전라도 출신이라 해맑고 음식 솜씨 좋은

어머니를 두었다. 어머니가 보내주신 김치라며 자신은

안 먹고 나에게 주고 기뻐했던 모습이 떠오른다.

대학 4학년 내내 오빠같이, 아버지같이 나를 챙기고 보살펴

준 고마운 남친이었다. 그와 헤어진 계기는 딱히 없다.

단지 그의 보살핌이 필요 없어진 무렵이었던 것 같다.

내가 졸업하고, 그는 4학년이 되었을 즈음… 나는 취직을

위해 지역으로 내려왔고 그는 서울에 남아 취직 준비를

했다. 그와 나의 시간대가 달랐다. 그것이 서로 헤어지게 된

계기인 것 같다. 지나고 생각해보니 너무 미안하다.

잘해준 것도 없는데 받은 것만 많고, 상처 주고 이용해먹은

것 같다. 가끔 카톡으로 그의 생활을 볼 수 있다.

이젠 결혼해서 아이가 둘이나 있었다. 어엿한 한 가정의

가장으로, 과장으로 열심히 살고 있는 듯하다. 나의 가족

같았던 옛 남친. 오빠였고, 부모처럼 날 보살펴준 사람.

헤어졌다는 이유로 이제는 연락도, 알은척도 할 수 없는

사이가 되었지만 그를 가끔씩 떠올리며 추억한다.

순수했던 그 시절, 아무런 보상도 없이 아낌없이 주었던

나무 같았던 그 녀석. 나에게 정성을 다했던 그 녀석.

누구나 세상에 잊지 못하는 첫사랑이 있다.

누구에겐 아픔으로, 누구에겐 행복으로.

하지만 한 가지 확실한 건 첫사랑은 다시 보면 안 좋다는 것.

미안하진 않았고, 다신 만나지 말자.

사자와 토끼의 사랑. 사랑하면서도 상대가 바라는 것에

눈을 돌리지 못하고 자신의 만족을 위한 사랑으로 분출되는

불만에 불만하는 당신.

진심으로 사랑해본 적이 없는 것 같아.

조건 없이 누군가를 사랑하기에는 너무 늙어버렸다.

술을 한잔했습니다. 사랑이 잘 안 되어도 좋습니다.

하지만 이것 하나만 기억해주세요. 진심을 다해 전합니다.
밤낮으로 고민하고 사랑했습니다. 최선을 다했고
열심히 했습니다. 진심이 느껴지길 바랍니다.
고맙습니다.

연애는 왜 내 맘대로 시작하거나 끝내기 힘들까.

헤어진 연인이 남긴 물품과 사연을 수집하는 설문 <실연 수집> 답변에서 선별한 것이다. 2013년
부터 진행한 설문 <실연 수집> 답변들은 이후 설치미술, 영상, 음악, 사진, 퍼포먼스와 같은 다양
한 작품으로 재해석되어 발표하는 프로젝트 '굿바이 투 러브'의 핵심 요소다.

2

상처받을 마음

사랑을 포기했다.
다시 만날 수 없는 그대
나보다는 행복하지 말았으면 좋겠다.
나보다는 불행했으면 좋겠다.
그가 덜 사랑해줬음 좋겠다.
그 새로운 누군가에게….
잘 살아라.

ㅡ당신이 포기한 사랑 中

박혜수, <Goodbye to Love Ⅲ>, 2013.
네온사인, 텍스트(<실연 수집> 사연), 가변크기.

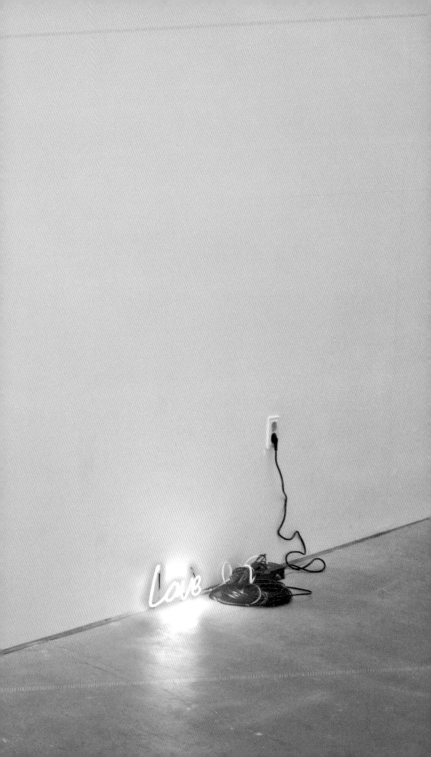

네 마음은 알겠어.

우리 사랑한 사이였지만,

누가 누구에게 미안해할 일은 아니야.

그땐 우린, 그때 시간 안에서 최선을 다한 거야.

지난 시간은 그냥 두자.

자연스럽게.

언젠가부터 사람들은 불편한 관계는 끊어버리는 걸 선택했다. SNS로 가볍고 풍족해진 관계망 때문인지 꼬여버린 관계를 애써 풀지 않는다. 해명도, 사과도, 헤어짐도 모두 생략하면서 자신의 기억을 비겁함으로 채우고 있다. "어쩔 수 없었다"라고 스스로 위로하면서….

　상대편을 대면해야 하는 용기가 필요해서인지 이별은 사람을 성장시키곤 한다. 하지만 마무리가 생략된 헤어짐은 그렇지 못하다. 사람들이 성장하지 못하고 같은 실수를 되풀이하거나 조금 더 일찍 도망치려다 아예 시작조차

못하게 만든다. '상실에 대한 두려움'이 곧 '선택하지 않음'을 선택하게 만드는 셈이다.

자신의 감정도 어찌할 바 모르는 사람들에게 누군가의 기대와 사랑은 오히려 큰 부담이다. "내게 너의 감정을 강요하지 마", "각자의 감정은 각자 책임지자"라고 말하는 관계를 무엇이라고 불러야 할까?

불확실성의 시대, 사람들이 원하는 신뢰와 존중은 밑바탕이 되는 감정의 상실로 인해 사람에게 뿌리내리지 못하고 '사람이 아닌 것'들로 향하고 있다.

고백받는 순간 헤어짐을 통보하거나, 갑자기 일절 연락을 끊고 잠수를 타거나, 제3자를 통해 헤어짐을 강제 통보하는 행위는, 하는 사람과 당하는 사람 모두에게 상처가 된다. 문제는 그 상처가 시간이 흘러 저절로 낫지 않고 낮은 자존감으로 이어진다는 점이다. 여기에 얼마 남지 않은 자존심을 지키려는 욕구까지 강해져서 감정과 같은 '불확실한 것'을 제거하고 위험을 회피하게 만든다. 그렇게 깊은 감정의 교류에까지 이르지 못한 가벼운 관계망 속에서 모두가 외롭다.

접촉 과잉 사회에서 관계의 두려움을 소비와 기술로 채우며 성적 쾌락에 목적을 둔 가벼운 만남 또한 쉬워졌다. 감정이 아닌 몸이 인간 상호작용의 주된 영역이 되어가고, 이러한 과잉 섹슈얼리티는 감정 표현과 교류를 하

찮은 것으로 여기고 불확실하게 만들었다.

'난 모든 걸 원해' 하는 인상을 주지 않아야 남자는 관계에 응해요. 조건 없이 아무런 토를 달지 않는 관계를 남자는 선택하죠. 기대가 없는 관계는 간편하고 다루기도 쉬우니까요. 남자는 기대를 가진 여자를 견디기 힘들어해요. 그럼 문제가 복잡해지죠. 기대를 가지면 쉽게 실망할 뿐만 아니라, 쉽게 상처를 받아요.[1]

　감정사회학자 에바 일루즈가 인용한 이 상담 답변은 비단 남성에게만 해당하진 않는다. 관계 지향적 성향이 강했던 여성 또한 오늘날 상호성이 배제된 관계에 적응하기 시작했다. 서로 존중하며 인정할 때 생겨나는 자존감에서 상호성이 제거됐으니 만성적 외로움은 당연한 결과다. 실망에서 자유롭기 위해, '자아'를 지키기 위해 타인과 '마주함'으로부터 도망쳐서 지켜질 자존감이라면 고독은 당신의 가장 가까운 친구가 될 수밖에 없다. 모두가 연결될 수 있는 환경이지만 아무도 만나려 하지 않으면서 외로움을 호소하는 사람들에게 묻고 싶다.

　"당신은 누군가를 위해 기꺼이 상처받을 마음이 있는가?"

그렇다면… 사랑은 당신의 몫이다.

1 에바 일루즈, 『사랑은 왜 끝나나』, 김희상 옮김, 돌베개, 2020, 151쪽.

3

그와 나만의 비밀

박혜수, <Goodbye to Love I>, 2015.
독신에서 구매한 송이학 천 마리, 액자, 유리병, 가변크기.

설문 〈실연 수집〉은 프로젝트 '꿈의 먼지'의 설문 〈당신의 버린 꿈〉에서 비롯됐다고 볼 수 있다. 당시 나는 관객들에게 '포기한 꿈'을 물었고, '소중한 사람'과 같은 관계에 대한 답변과 '사랑'이란 답변이 돌아왔다. 소중한 사람을 잃고 사랑을 포기한 사람들은 대체 무엇을 얻으려고 했을까?

이 질문이 〈실연 수집〉으로 이어졌고, 마침 2013년 서울대미술관의 기획전 《Love Impossible》의 초대를 받고 관객들에게 본격적으로 물어볼 수 있었다. 일단 어떤 해석도 없이 다양한 사람들의 답변을 수집하는 데 주력했고, 다른 프로젝트 설문과 다르게 물품도 함께 모으면서 기증과 대여, 구매가 동시에 진행됐다.

구매는 주로 중고 사이트에서 이루어졌는데, 우선 사연이 있어 보이는 물건을 고른 뒤 판매자에게 내용을 확인했다. 아무래도 중고 사이트이다 보니 돈이 될 만한 것들을 팔고 있었지만, 그것들은 내 관심 대상은 아니었다. 마침 "이삿짐 정리" 게시글에 있던 종이학이 눈에 띈다. 판매자에게 물으니 역시…. 옛 남친에게 받은 거란다. 가

격을 물어보니 4천 원을 제안했는데, 5천 원은 비싸고 3천 원은 싼 것 같기 때문이라고. 옛 사랑의 가치가 단돈 4천 원이 되는 순간이었다.

혹시 다른 종이학 선물이 또 있는지 사이트를 뒤지던 터에 범상치 않아 보이는 물건이 눈에 들어온다. 판매자 역시 오랫동안 집에 자리만 차지하는 것 같아 팔고 싶다고 하는데 사연을 물으니 남편 물건이라 모른다고. 사연이 있으면 구매하고 싶다고 의견을 전달했더니 돌아오는 답변이, 남편의 전 여친에게 전달되지 못한 선물이라는 것(부인이 알려줬다).

그렇게 내 손에 전달된 한 남자의 순정으로 접은 종이학은 유리병에 조심스럽게 담겨 있었다. 병을 열자, 종이학들 사이에서 좁쌀 같은 것들이 후두둑 떨어진다. 처음엔 너무 오래 보관해서 종이들이 삭았다고 생각했다. 하지만 자세히 살펴본 그 좁쌀들은 종이배였다!

절대 사람 손으론 접을 수 없을 것 같은 크기의 종이배들이 천 마리 종이학과 함께 들어 있었고, 시중에 파는 종이로 접은 게 아닌 학들을 펴 보니, 역시…. 이 남자는 나를 실망시키지 않았다. 전 여친을 위해 남자는 포장지, 잡지, 벽지 등 자신이 고른 종이들을 직접 재단하고 잘라서 학을 접었다. 그 때문에 종이학엔 재단 흔적이 남았고, 그 안엔 전 여친에게 전달하고 싶던 속마음이 적혀 있었다.

종이학을 펴자 나타난 남자의 마음.
글은 글로리아 밴더빌트의 시 「사랑은」 중 일부다.

천 장의 종이학을 펴 보면서 남자가 얼마나 전 여친을 사랑했는지, 이 선물이 거절당했을 때 그의 기분은 어떠했을지 생각하니 짠하기도 했지만, 한편으론 보통의 집착으로는 접을 수 없는 이 특별한 선물을 거절한 전 여친이 지혜로웠다는 안도감도 함께 들었다. 노력이 아닌 오직 사랑으로, 상당히 오랜 시간이 걸려서 제작했을 이 선물을, 다른 여자와 결혼한 이후에도 그는 버릴 수 없었나 보다.

천 가지의 마음을 천 가지의 종이에 천 번을 접어 담은 그의 사랑은 전달되지 못하고 이렇게 그와 나만의 비밀이 되었다.

4

냉정과 열정 사이

아침부터 비가 내리기 시작했다. 멈출 것 같지는 않다. 이 비구름을 몰고 온 한랭전선의 끝은 도버해협을 넘어 영국까지 뻗어 있는 모양이다. 유럽 전역이 비구름에 싸여 있다. 기후를 이야깃거리로 삼기 좋아하는 이 거리의 노인들에게 신은 좋은 화제를 제공해 준 것이다. 오늘은 길가 여기저기서 해가 저물 때까지 하늘을 올려다보며 이야기를 나누는 그들의 모습을 볼 수 있을 것이다.

침대에서 빠져 나와 창을 열자, 물이 불어난 아르노 강의 암록색 표면이 드러났다. 짙은 녹색으로 우아하게 흐르는 평소의 모습이 아니다. 빗방울이 떨어져 여기저기 둥근 무늬를 그려 내고 있다.

"또 비야?"

026

『냉정과 열정 사이 blu』
(츠지 히토나리 지음, 양억관 옮김, 소담출판사, 2000), 26쪽.

이 글을 읽기 전, 그냥 오늘은 많이 쉽지 않았어. 내가 마음이 떠난 사람을 붙잡고 살았구나. 아니 살고 있구나 하는 생각이 들더라. 음…. 그래. 내가 헤어지고 보낸 지겹고 어처구니없는 문자들…. 오빠는 얼마나 지겨워했을까 싶어서. 정말 누군가의 말처럼 오는 족족 지워가며 짜증을 낼지도 모르는데, 나 혼자서만…. 우린 서로를 여전히 아끼고 사랑하는데 오빠가 나를 위해서 연락 않고 참고 있거나, 나처럼 힘들어하고 있는 거라는 착각에 빠져 있었나 봐. 내가 싫어진 것, 그뿐인데 바보같이 왜 난 그걸 몰랐을까.

5월

왜 그리고 아직도 그걸 인정하지 못하고 있을까.

아침부터 비가 내리기 시작했다. 멈출 것 같지는 않다. 이 비구

같이 사랑을 시작했어도, 그 끝은 다를 수 있다는 것.

름을 몰고 온 한랭전선의 끝은 도버해협을 넘어 영국까지 뻗어 있

왜 몰랐을까. 먼저 식어버린 오빠 마음에 왜 아직도 두근거리는

는 모양이다. 유럽 전역이 비구름에 싸여 있다. 기후를 이야깃거리

내 마음은…. 난 이제 어떻게 해야 하나…. 오늘은 이러저러한

로 삼기 좋아하는 이 거리의 노인들에게 신은 좋은 화제를 제공해

생각에 기운이 하나 없어. 3월에 오빠가 나타나 내게,

준 것이다. 오늘은 길가 여기저기서 해가 저물 때까지 하늘을 올려

난 여전히 사랑한다고, 네가 보고 싶어 여기 왔다고,

다보며 이야기를 나누는 그들의 모습을 볼 수 있을 것이다.

그렇게 말하며 내게 돌아오는 건, 그건 너무 큰 바람이겠지?

그런데, 아직도 꿈을 꿔. 오빠가 내게 돌아오는 꿈

침대에서 빠져 나와 창을 열자, 물이 불어난 아르노 강의 암록색

그래… 오빠가 내게 더 이상 돌아오지 않을 거다.

표면이 드러났다. 짙은 녹색으로 우아하게 흐르는 평소의 모습이

그렇게, 그렇게 날 다독여가야겠어.

아니다. 빗방울이 떨어져 여기저기 둥근 무늬를 그려 내고 있다.

이 책을 다 읽을 즈음, 그렇겠지.

"또 비야"

나 이 사람을 너무나 열정적으로 사랑했으나,

이젠 냉정해져도 문제 될 게 없다.

앞의 사연은 실연 물품으로 기증된 책에 적혀 있었다(고딕체 글씨가 원래 책 내용이다). 관객들의 실연 사연과 물건을 모으는 설문 〈실연 수집〉은 2013년부터 시작해서 두세 번 전시를 거치며 2021년까지 이어지고 있었다. 그사이 사연은 1천여 개로 늘었고 물품도 1백여 개로 많아졌다. 중간에 다른 프로젝트가 끼어들기도 했고, 함께 이 프로젝트로 협업하던 사진작가가 갑작스럽게 세상을 떠나면서 4~5년 가까이 휴지기(休止期)를 가지다가 2021년 다시 꺼내어 보게 됐다. 숙제처럼 내게 남아 있던 실연 사연을 선보일 적당한 전시 공간이 나타났고 함께할 사람들도 확보했다. 하지만 생각보다 많아진 설문의 양에 비해 내가 해석할 내용은 그리 많지 않았다. 사람들은 내게 아무 조건 없이 선의로 참여하고 기증해줬지만 전시장에 이 모든 사연을 펼쳐놓기는 너무 많고 길었다. 그 때문에 실연 사연과 물품을 기록한 출판을 진행하면서 어쩌면 다른 작가들이라면 이 사연들에 관심이 있지 않을까 싶었다. 그렇게 실연을 연구하는 랩인 아트디램 〈실연활용법〉(예술

의 시간)을 시작했다.

간단히 말해서, 실연 물품과 사연을 진열하는 아카이브 연구 공간을 만들고 6개월 동안 4~5명의 서로 다른 장르의 예술가들이 자신이 원하는 물품과 사연을 자유롭게 골라 자신만의 해석을 담아 작품화하면 된다. 사랑과 실연은 보편적인 주제였고 가벼운 내용도 많아서 예술가들도 큰 부담 없이 참여가 가능했다. 그렇게 회화, 사진, 연극, 디자인 그리고 사운드 장르의 협력 작가들이 결정되었고 나 또한 3년 만에 이 물품들을 다시 열어보았다. 그중 츠지 히토나리의 소설 『냉정과 열정 사이』를 들춰보다 기증자가 손글씨로 책 안에 적은 일기를 발견했다. 나는 이 글을 8년 만에 찾게 된 셈인데, 마치 영화 〈러브레터〉의 여주인공이 책 안에서 자신을 짝사랑하던 소년이 그린 자화상을 발견한 느낌이랄까.

아무튼 그녀가 책 위에 적은 글을 찬찬히 읽어보니 아마도 실연의 아픔에 잠이 들 수 없어 복잡한 심경을 담은 편지글에 가까웠다. 4~5페이지를 가득 채운 글들에는 시시각각 변화하는 그녀의 마음과 망상, 착각, 기대 그리고 미련이 가득했다. 어떤 글들은 문맥도 맞지 않아 자다가 썼나 싶었는데(내 동료 중에는 침대 머리맡에 노트를 두고 꿈의 사연을 적는 작가가 있다), 공통적으로는 하는 말은 그냥 징글징글하게 '다시 내게 돌아와라'였다. 어떤 페

이지의 글들은 며칠 동안 나눠 적기도 했고 자기 혼자 1인 다역으로 적어둔 것도 있어서 그녀가 부르짖는 저 '오빠'란 놈이 궁금해지기까지 했다. 그중 한 페이지는 3월쯤 적은 것 같은데, 마침 소설 속 시간이 5월이어서 시간을 건너뛰어 심리적 안정을 찾은 그녀가 두 달 뒤 담담한 마음을 적은 것 같아 두 시공간이 오버랩되어 읽혔다.

그녀가 멈추지 말고 끝까지 썼더라면 한국판 『냉정과 열정 사이』를 동시에 보는 듯했을 텐데 글은 여기서 멈춘다. 독자로서는 아쉽지만 여기서 멈추는 게 그녀의 정신건강엔 다행이지 싶다.

10년에 걸친 준세이와 아오이의 사랑 이야기인 『냉정과 열정 사이』는 소설을 원작으로 한 영화와 OST가 더 유명했다(솔직히 내가 좋아하는 취향의 내용은 아니다). 두 사람은 '내가 진짜 사랑한 사람은 너뿐이야', '단 한순간도 너를 잊은 적 없었어', '너는 내 운명' 같은 온갖 멋진 말로 사랑을 속삭이다 피치 못해 헤어져서 각자 다른 사람을 만나다가, 다시 운명의 연인이 그리워 지금 곁에 있는 연인에게 '더는 못 만나겠다'고 일방적으로 선언하는, 현(現) 애인들에게는 몹쓸 짓을 마구 해대는 민폐들이다. 무슨 진돗개도 아니고 한 주인에게만 충성할 거라면 그냥 다른 사람들을 만나지 말든가. 괴롭다며 울고불고하면서 이 사

얼굴을 내밀면 바로 앞에 퐁테 베키오가 보인다. 피렌체 거리의 색 바랜 오렌지색 지붕, 지붕, 지붕. 그래서 아무도 이 방 안을 볼 수 없다는 사실을 잘 아는 그녀의 장난기이기도 하다.

노출광, 하고 귀에 대고 속삭이면 얼굴을 붉히며 내 가슴에 볼을 기대는 메미를 나는 마치 새끼 고양이 다루듯 귀여워한다. 창을 열어 두면 뛰쳐나가는 고양이처럼 떠횔이고 제멋대로 마실을 닫니다가 담배 연기에 젖어 돌아오곤 한다. 그녀의 길다란 머리카락에 밴 역겨운 다른 남자의 냄새. 그래도 나는 분명 한마디 한 적이 없다.

더 이상 상대를 옭아매는 연애 따위는 하고 싶지 않다.

과연 나는 기억을 지울 수 있을까.

아오이를 일상에서 쫓아 내지 못하는 한, 메미를 진심으로 사랑할 수 없을지도 모른다. 그래서 들고양이 같은 그녀에게 화도 내지 못하는 것이다. 그것을 나는, 상대를 옭아매고 싶지 않으니까, 하고 얼버무린다.

결국 아오이가 내 마음속에 뿌리를 틀고 있는 이상, 다른 사람을 사랑할 수 없다. 다시 말해, 난 아직 아오이를 가슴속에서 내몰아 버릴 정도의 연애를 하지 못하고 있는지도 모른다.

딱 한번 메미를 아오이로 착각한 적이 있다.

<실연 물품>에 기증된 책 『냉정과 열정 사이 Blu』16쪽.

어쩌면 오빠와 헤어진 지 얼마 되지 않았을 그때쯤

노출광, 하고 귀에 대고 속삭이면 얼굴을 붉히며 내 가슴에 볼을

새로운 연애를 시작할 수 있었다.

기대는 메미를 나는 마치 새끼 고양이 다루듯 귀여워한다. 창을 열

그 사람도 너무 좋은 사람이다.

어 두면 뛰쳐나가는 고양이처럼 며칠이고 제멋대로 마실을 다니다

그 사람과 함께하는 시간은, 즐거웠다.

가 담배 연기에 절어 돌아오곤 한다. 그녀의 길다란 머리카락에 밴

참 많이 웃을 수 있어서 좋다.

역겨운 다른 남자의 냄새, 그래도 나는 불평 한마디 한 적이 없다.

내가 미술 전시 보는 것 좋아한다고 하니

미술 따위 싫어하면서, '같이 보러 가자' 하는

더 이상 상대를 옭아매는 연애 따위는 하고 싶지 않다.

과연 나는 기억을 지울 수 있을까.

그 마음도 예쁘다.

참 예쁜 마음이 아름다운 그런 좋은 사람이다.

아오이를 일상에서 쫓아 내지 못하는 한, 메미를 진심으로 사랑

한 번씩은 이 사람이 나를 아끼는 것 같은 그런 느낌도 받는다.

할 수 없을지도 모른다. 그래서 들고양이 같은 그녀에게 화도 내지

그래서 참 고맙다.

못하는 것이다. 그것을 나는, 상대를 옭아매고 싶지 않으니까, 하

그런데, 그렇다고 연애라는 걸 시작할 순 없다.

고 얼버무린다.

아직 너무나 사랑하는 사람이 있으니

결국 아오이가 내 마음속에 똬리를 틀고 있는 이상, 다른 사람을

보고 싶은 누군가가 있으니 그럴 순 없다.

사랑할 수 없다. 다시 말해, 난 아직 아오이를 가슴속에서 내몰아

그건 이 사람에 대한 예의도 아니고

버릴 정도의 연애를 하지 못하고 있는지도 모른다.

나에 대한 예의도 아니며

딱 한 번 메미를 아오이로 착각한 적이 있다.

그리고 '당신'에 대한 예의도 아니다.

람 저 사람 다 만나면서 늘 마음속 운명의 상대를 그리워한다. 만약 내 지인 중에 이런 사람이 있다면 그렇게 힘들고 그리우면 '한번 매달려보라'고 할 것 같다. 진상을 떨어가며 매달리다 대차게 차여서 미련을 남기지 말라고. 그래서 마음속 환상을 깨뜨리라고. 물론 내가 할 건 아니기에 이렇게 말할 수 있다.

연애는 타이밍이라는 말이 있다. 많이들 시작하는 순간에 주목하지만 관계를 끝낼 때도 타이밍은 중요하다. '당신이 마음을 접어야 하는 타이밍은 언제인가?' 끝을 제대로 내지 못하면 다음 사람이 들어올 공간이 마련되지 못한다.[1]

정말 믿었던 사람이 나를 떠나려 할 때, 손을 놓을 권리는 그들만의 것이 아니다. 촉을 감지한 내 쪽에서 먼저 손을 놓을 수도 있다. 내가 아무리 발버둥 쳐도 끝을 향하는 관계는 결국 끝에 닿을 수밖에 없다. 가슴은 찢어지겠으나 '보내줘야 할 관계'는 보내줘야 이치에 맞다. 이 대전제를 수용했을 때 그나마 상처에서 빨리 벗어날 수 있다.[2]

1 이번 <실연활용법> 랩에서는 출판을 위해 헤어질 때 하는 말을 설문 조사
 했는데, 사람들이 헤어질 때 하고 싶은 말에는 "너는 최악이었어", "네가 불
 행하길 바라"와 같은, 상대에게 저주를 퍼붓는 말이 가득했다. 하지만 "상대
 가 자신을 어떻게 기억하길 바라냐?"는 질문엔 자신과 보낸 시절이 좋았다
 고 기억하길 바랐다.

2 성유미, 『이제껏 너를 친구라고 생각했는데』, 인플루엔셜, 2019, 101쪽.

<실연활용법> 연구랩 유튜브.
이번 사연으로 작업한 다섯 명의 작가들의 활동을 볼 수 있다.

5

분홍 칫솔

설문 <실연 수집>에 기증된 물품.

失戀蒐集 [The Broken Hearted Collection] No. 89

물품에 얽힌 사연을 남겨주세요

그 날의 이야기는 비록 슬펐던 추억이에요. 하지만 그 날에 당신과 다녀온 기억이에요. 너는 떠났다. 나의 가슴속 이야기를 적었어요. 나의 편지를 전하며 이것 하나였어요.

기증자정보	성별: 남 / 여 나이: 세(반)			기증자	
	[작성을 원하시는 경우] e-mail				
품목				소장기간	
신청방법	기증 / 매도 / 대여 (물품을 돌려받고싶은 경우)			소장경위	
신청가격	[매도일 경우에만 기입해주세요]			가격산출근거	
Notice	현장 신청서는 기증화신 물품과 함께 전시됩니다. 전시에 동의하십니까? (예) / 아니요				

project Dialogue vol.3 Goodbyes to LOVE (by 이혁수)

설문 <실연 수집> 사연.

그 남자에게서 받은 유일한 물건이에요. 당시 그 남자가 다니던 치과에서 챙겨준 거예요. 어느 날 밥 먹고 양치하는 길에 저에게 하나 툭 던져줬어요. 만나면서 받은 건 이거 하나랍니다. 온갖 데이란 데이는 다 겪었고, 제 생일도 있었는데, 편지 한 장 없었어요. 생일날 '만나자'는 말도 안 했던 사람이 뭐가 그렇게 좋았던 걸까요…. 서운한 내색은 안 했어요. 돈 없고 시간 없는 고시생이니 그럴 수도 있다고 이해했어요. 무엇보다도 제 마음이 커서 선물 따윈 대수가 아니었어요.

사실 그 남자는 그냥 저에게 무언가 해주고 싶을 만큼 절 좋아하지 않았던 거죠. 차이던 날 그러더군요. 절 처음부터 많이 좋아하지도 않았대요. 만난 걸 후회한다고 (…) 너무도 솔직한 그의 말은 씻을 수 없이 큰 상처를 남겼어요. 그 후로 제겐 생일 선물 트라우마가 생겨서 생일 선물이라는 단어만 봐도 사랑받지 못했던 그때가 떠오릅니다. 그에게 저는 딱이 일회용 칫솔만큼이었는데, 바보같이 그게 뭐라고 아직까지 가지고 있었네요. 제 트라우마를 담아 기증합니다. 앞으로는 제 사랑을 감사히 여기는 성숙한 사람을 만날 거예요.

처음에 헤어진 연인이 남긴 물품을 수집하기 시작했을 때 가장 많이 보내온 물건은 목걸이나 반지 같은 액세서리들이었다. 특히 첫사랑이 준 첫 번째 선물을 간직한 경우가 많았는데, 마지막이 엉망진창이었어도 좋았던 순간은 버리긴 애매했나 보다. 실제 중고 물건을 파는 사이트에 '전 여친', '전 남친'을 검색하면 고가의 물품들이 가득하다. 주로 명품 또는 귀금속으로, 사랑은 떠났고 자신도 손해만 보기 싫으니 정산을 시작한 셈이다. 간혹 버리자니 죄짓는 것 같고, 팔자니 값은 안 나가는 것(인형, 손편지, 수공예품, 입던 옷 등)도 종종 올라온다.

〈실연 수집〉 설문에 참여한 사람들은 여성이 대다수여서 기증품은 여자의 취향을 모르는 남자들이 고른 촌스러운 여성 물건이 많았다. 여자들도 당시엔 입에 발린 칭찬으로 "예쁘다"고 했겠지만 너무 촌스러워 책상에 처박아두다 그 물건이 거기 있는지 몰랐거나, 하고 다니기엔 창피한데 이상하게 버릴 순 없으니 내게 기증했다.

그중에 일회용 칫솔 하나가 눈에 띈다. 손으로 적어온

사연을 보니 "사랑하니까 괜찮다고 생각했지만 사랑받을 수 있어야 행복이다"라는 다른 이의 사연이 떠오른다. 사람들은 흔히 사랑은 서로 마음을 주고받는 일이라고 이야기한다. 그 주고받음이 동률이 아니어도 최소한 주는 것이 아깝지 않고 받는 것이 미안하지 않아야 한다. 설사 그 물건이 값지지 않고 아주 작은 것이라도 주는 사람과 받는 사람 모두 기뻐야 한다. 마음을 주고받는 일에서 주는 것을 계산하고 받는 것이 부담된다면 그 관계를 사랑이라고 부를 수 있을까.

사연 속 남자는 첫 데이트 때 일회용 칫솔을 여자에게 '툭' 던졌다고 한다. 첫 데이트에, 돈 주고 산 것도 아니고 치과에서 나눠주는 일회용 물건을 던진다?! (나라면 그놈에게 도로 던졌다.) 여자가 자신을 좋아하는지 뻔히 알기 때문에 뭘 해도 감지덕지라고 생각했는지도 모른다. 이런 행위는 감정을 가진 사람, 아니 모든 생명에게 해서는 안 되는 만행이다. 더 가관은 헤어지는 날 내뱉은 말이다. "너를 좋아한 적이 없어. 만난 걸 후회해."

이렇게까지 하지 않으면 사연 속 여자가 단념하지 않을 것이라고 생각해 내린 극약처방이라고 믿고 싶지만 그렇기엔 처음부터 이 남자는 한결같았다. 이쯤 되니 나는 남자보다 여자에게 화가 난다. 대체 이 여자는 왜 자신을 이런 상황에 방치했을까? 자신에게 무관심한 사람을 어떻

게 사랑할 수 있을까? 만약 이들이 헤어지지 않았더라도 여자는 계속 주는 사랑만 했을 것이다. 주는 마음이 거부당하고 마땅히 되돌아와야 할 기쁨이 오히려 상처라면 결국 여자의 사랑은 자신을 향한 폭력이었다. 그 사랑이 되돌아오지 않을 것을 어렴풋이라도 알았을 것이며 그것이 자신에게 상처가 될 것임은 자명했다. 뜯으면 피가 날 걸 알면서도 뜯어서 기어이 피를 보고 흉터를 남겼다.

그는 내가 사귄 첫 남자다. 그는 여전히 주말이면 나와 은밀한 시간을 보내고 싶어 하지만, 평소에는 나를 아주 무섭게 대한다. 나를 윽박지르려고 끔찍한 말을 거침없이 한다. 그는 다른 여자에게 수작을 걸면서도 늘 나를 통제하려 든다. (…) 이따금 그냥 관계를 포기할까 생각하지만, 좀 더 노력하면 관계를 구할 수 있지 않을까, 그래서 나중에 후회하는 것은 아닐까 두렵기만 하다.[1]

감정사회학자 에바 일루즈는 남성의 폭력에도 헤어지지 못하는 여성의 사례를 들며, 이 여성이 자신을 이끌어 줄 분명한 규범을 전혀 알지 못한다고 판단한다.

남자친구가 "무섭게" 구는데도 그녀는 그가 보이는 행동의 도덕적 의미를 어찌 판단해야 좋을지 실마리조차 찾지 못한

다. 그래서 도덕의 언어 대신 감정으로 불안을 털어놓는다. 남성의 행동이 도덕적으로 잘못됐음을 지각하지 못하고 오히려 자신의 능력으로 해결하려 드는 셈이다. 염려되는 것은 이런 과정을 겪으면서 오히려 상대의 비도덕적 행위의 원인을 자신에게서 찾으려 들 수 있다는 점이다.

오늘날 사회의 주도적 규범은 성적 관계에서 빚어지는 실망과 환멸에 원인을 제공한 쪽에 상당히 관대하다. 더불어 이별도 별 문제 될 것이 없다는 식으로 바라보는 태도가 흔하다. 심지어 이별을 부추기기도 한다. 이별은 도덕적으로 무해하거나 더 간단하게 도덕 영역과 무관한 것이 된다. 하지만 인생을 살며 거듭되는 이별은 상대방에게 가하는 피해와 고통에 무관심하게 만들어 경험 능력을 손상시킨다. 또는 비슷한 경험을 한 사례에 의지해 극복의 길을 찾을 수 있다는 믿음을 흐리게 해 이별을 당한 피해자의 감정은 균형을 잃는다.[2]

물론 내가 좋아하는 사람이 나를 싫어한다는 것은 매우 슬픈 일이겠지만 그렇다고 그 사람의 미움을 아무렇지도 않게 받아넘길 만큼 자신을 무감각하게 만드는 것도 해결책은 아니다. 사람은 떠나면 그만이지만 쪼그라드는 마음이 멈추지 않으면 '나'는 언젠가 사라져버릴 수 있다.

무엇보다도 내가 누군가를 좋아하고 사랑하는 감정을 회복할 수 있는가가 관건이다. 관계에서 필요한 것은 미움받을 용기가 아니다. 상처받은 후에도, 관계의 어그러짐을 겪고 나서도 다시 사랑할 수 있는 용기다.[3]

칫솔을 받은 그녀는 이미 자신의 생일을 싫어할 만큼 상처를 받았다. 상처가 회복되지 않은 상태에서 '이젠 자신의 사랑을 감사히 여기는 사람을 만나고 싶다'는 바람을 품고 그녀는 여전히 갈지 자로 헤매고 있는 듯하다. 자존감은 서로의 존재를 존중하고 인정할 때 생겨난다. 자신의 사랑에 대해 마땅히 되돌아와야 할 것은 감사가 아니라 내 마음에 대한 존중과 기쁨이다. 사람을 변화시키는 것은 사랑이 아니라, 사랑이 회복시킨 자존감이다.

1 에바 일루즈, 『사랑은 왜 끝나나』, 김희상 옮김, 돌베개, 2020, 296쪽.

2 앞의 책, 297쪽.

3 성유미, 『이제껏 너를 친구라고 생각했는데』, 인플루엔셜, 2019, 108쪽.

4 김언, 「당신」, 『백지에게』, 민음사, 2021, 95쪽.

똑바로 보지 않고 얘기한다. 그는 어딘가 다른 곳을 보고 있다. 거기 내 얼굴이 있는 것도 아닌데, 거기에 대고 얘기하는 듯한 이 사람이 신기해서 묻는다. 누구하고 얘기하는 건가요? 그는 똑바로 보지 않고 얘기한다.당신이면 좋겠어요.[4]

6

환상의
빛

박혜수, 「한산의 빛」, 2017.
금색 종이학 만 마리, 빈 예물 시계 상자, 촛불, 720×340cm, 뮤지엄 산.

난 안에 들어 있던 시계보다 이 포장 상자를 더 좋아했다. 뭔가 근사해 보이고 아름답게 꾸며져 내용물을 신비스럽게 만드는 듯한 느낌이 좋았다. 내게 있어 결혼은 이 상자와 같은 것이었다. 내용물보다 그를 둘러싼 것들이 주는 유혹. 그리고 나는 그 유혹을 넘어서지 못했다. 선으로 만난 전 남편에 대한 그저 '싫지 않은 감정'은 물건들이 주는 만족감으로 대신하기엔 시간이 갈수록 부족함이 많았다. '서른이 되기 전에 결혼해야 한다'는 강박감과 '싫지만 않다면 그 사람이 다 그 사람이다'라는 일반론에 넘어가버린 내가 어리석었다. 그런 껍데기만을 쥐고 살기엔 너무 젊었다. 결코 전 남편과 결혼에 대한 미련은 없다. 다만 이 상자를 보관하고 있었던 건 결혼은 실패했지만 결혼에 대한 환상까지 포기하기엔 이 상자는 여전히 매혹적이었다.

친구 A가 물었다.

"너 요즘 헤어진 애인이 남긴 물건 모은다며?"

"엉…."

"근데 왜 나한테 안 물어봐?"

"(참고로 이 친구는 선으로 만난 남자랑 결혼해서 1년도 안 되어서 이혼했다) 뭐…. (A 눈치를 본다) 얼마 안 됐 잖아."

"그러니까, 헤어진 지 얼마 안 됐으니 남아 있지, 더 지 나면 남아 있겠냐. 말로는 '이혼이 별거냐'고 하더니, 왜 이렇게 조심스러워?"

"그래! 이혼이 별거냐? 내가 다 버려줄게. 나한테 버 려! 내가 욕해줄게."

"그 사람, 집 나가면서 비싼 것들만 챙겨 나가더라. 예 물이랑 비싼 양복, 구두…. 웃긴 건 입던 옷하며 자질 구레한 것들은 그냥 두고 나갔어."

"와서 치우라 그래! 백화점도 입던 옷을 챙겨 가야 돼.

그래서 어떻게 했어?"

"그냥 다 버렸어. 쓰레기들인데…. 집도 이사 가고 싶
은데, 이건 빨리 되는 게 아니라서."

"넌? 네 예물은?"

"솔직히 받은 것도 많지 않고, 그놈이 가지고 간 것에
비하면 내가 받은 건 초라해. 팔아달라고 엄마한테 보
냈어. 어차피 내 취향도 아니었어."

"남은 게 뭣 좀 있어?"

"좀 있을 거야. 집에 가서 찾아보고 사진 보내줄게, 대
신 치워줘."

며칠 뒤, A는 옷가지며 책 그리고 커플 그릇 같은 신혼
용품 사진들을 보내왔다. 그녀도 중고 사이트에서 팔리길
기다리는 중이라고. 그 가운데 붉은 예물 시계 상자가 보
였다.

"이거 뭐야?"

"뭐? 아, 저 빨간 상자…. 그 사람 예물 시계 상자."

"다 가지고 갔다며?"

"응. 빈 상자야."

"아, 시계를 차고 나간 거구나. 그놈, 평소에 그 무거운
예물 시계를 차고 다녔나 봐."

"응. 그 시계 좋아하더라고."

"빈 상자를 왜 가지고 있어? 청승맞게."

"미련은 아니고, 난 그 시계는 별로였는데 저 상자는
예쁘더라고. 평소에도 저 상자가 예쁘다고 자주 말했
는데, 그래서 두고 갔나 봐. 이혼 선물인가."

"선물 같은 소리 하네. 저거 보내줘."

비어 있는 예물 시계 상자엔 A가 적은 사연이 함께 들
어 있었다. 나는 A가 왜 그렇게 서둘러 결혼했는지 이해가
갔다. 내 기억으론 그녀는 '사' 자 남자를 선으로 만나 불
과 3개월 만에 결혼했다. 1990년대만 하더라도 여자의 경
우 결혼 적령기가 스물일곱 살로, 서른이 넘으면 노처녀
소리를 듣던 시절이었다. 당시 내 주변 친구들도 스물아
홉을 넘기지 않으려고 이렇게 급하게 결혼한 친구들이 더
러 있었다(우리 엄마도 나를 서른 전에 시집보내려고 무진
장 선을 잡아오셨다. 내 기억에 나의 스물아홉은 엄마와 전
쟁의 나날이었다).

게다가 A는 부모에게 순종적이고 귀하게 큰, 고생 한
번 한 적 없는 아이였다. 적극적이기보다 조용하고 다툼
을 싫어했다. 그런 A였기에 이혼 소식은 모두를 놀라게 했
다. 평소에 자기 의견을 잘 피력하지 않는 소심한 성격의
사람이 이혼이라니. 생각해보면 한 성격 한다는 친구들이

박혜수, <사랑의 단상>('실연 수집' 시리즈), 2022.
혼합매체, 가변크기.

의외로 순탄하게 살고, A 같은 순둥이들이 이혼하는 경우가 종종 있었다. 우리 사이에서는 A가 "약지 않아서 그렇다", "순진했다", "부모에게 너무 휘둘렸다" 등과 같은 뒷이야기가 오갔지만 그녀의 편지를 보면 이혼은 어찌 보면 A가 평소의 그녀답지 않게 주체적으로 내린 결정이란 생각이 들었다. 만약 그녀가 우리의 짐작대로 부모의 기대와 주변의 시선을 자신보다 먼저 생각했다면 저 껍질만 남은 결혼을 유지했을 것이다. A는 '충분히' 그렇게 할 수 있을 만큼 순종적이었다. 하긴 생각해보면 나와 대화를 나누던 자리에서 A의 표정은 생각보다 밝았고 먼저 이혼 이야기를 꺼낼 만큼 거리낌이 없었다. 뭔가 자유로워 보였다랄까.

당시 A는 '보호받음'이 그 남자보다 좋았던 것 같다. 자신을 보호해주던 부모, 그다음 보호를 이어가줄 '남편'이 필요했던 게 아닐까. 잘살았던 A의 부모는 집이며 차며 각종 예물을 그놈에게 마련해주며 A의 보호를 부탁했다. 귀하디귀하게 키운, 바람 불면 날아갈 것 같아 땅에 내려놓지도 않던 딸을 나약하게 만든 건 어찌 보면 그녀의 부모였던 셈인데, 이제 그녀는 스스로 서보고 싶다고 이야기하는 것 같았다. 물론 그녀가 고백하는 것처럼 여전히 누군가의 보호는 받고 싶고 부모의 기대와 주변 시선을 무시할 순 없지만 사랑 없는 결혼은 결코 그녀를 행복하게 하지 않는다는 사실은 깨달은 것 같다.

모두에게 결혼의 목적이 사랑과 행복은 아니다. 누군가에겐 결혼이 안정일 수 있고, 누군가에겐 탈출이자 출세일 수 있다. 어떤 것이 옳고 그르다고 말할 수 없는, 개인 선택의 문제다. 다만 그 목적에 대해서 서로 동의는 필요하지 않을까. 한쪽은 사랑인데 다른 쪽은 신분 상승이라면, '뭐, 내가 사랑하니까 네 감정 따위는 상관없어. 이용당해줄게' 정도의 자신감은 필요할 것 같다. 분명한 건 결혼을 거래라고 생각한다면 그때부터 결혼은 계약이자 자본주의 질서 아래 놓인다. 그 거래에 '사랑'은 쭉정이 같은 카드다.

감정을 거부당하거나 적절히 계약으로 담아낼 수 없다는 어려움 탓에 생겨난 새로운 관계를 미국 사람들은 '시추에이션십'(Situationship)이라 부른다. (…) 시추에이션십은 당사자들이 암묵적으로든 명시적으로든 관계를 맺고 있지 않다는 데 이견이 없는 관계를 말한다. 당사자들은 미래에 대한 기대를 전혀 혹은 조금밖에 가지지 않는다. 이들은 이런 애매한 관계를 공개적으로 인정하는 일이 절대 없다. (…) 그저 막연하게 시간을 연장하는 형식, 다시 말해서 그냥 이런식으로 지속되겠지 하는 만남일 따름이다. 시추에이션십은 최소한 어느 한쪽이 감정적 목표를 가지지 않거나 미래에 대한 기대를 완전히 거부한다는 점 또는 목표도 기대도 가

지지 않는다는 점에서 '관계가 아닌 관계'다. 이런 식으로 만남은 막연하게 '지속된다'. 시추에이션십은 만남의 그 어떤 성과도 보지 못하며, 서사성도 전혀 가지지 않는다.[1]

목표도 기대도 없이 아무 상관도 없는 관계도 지속하기 위해선 확신이 필요하며 '관계가 아닌 관계'에 서약과 계약이 필요할 정도로 복잡한 함수관계가 존재한다는 사실이 흥미롭지만, 서로 원하는 바는 솔직하게 꺼내놓고 동의를 구한 뒤 어떤 관계든 시작하는 게 맞지 않나 싶다.

A는 오래 걸리지 않아 자신이 선택한 남자와 결혼했다. 부모가 자신에게 마련해준 집을 팔아 그녀는 새 인생에 투자했고, 적어도 정해진 관계가 아닌, 함께 만들어나가는 관계를 선택했다. 두 번째 결혼은 그녀를 보호하는 수단이 아닌 A가 자신다움을 찾아가는 출발점이 되었다. 10여 년이 지난 지금은 여리여리했던 그녀가 억척스러운 주책 아줌마가 되었지만, 부모의 온실에서 벗어나 스스로 빛나는 길을 택한 A를 응원한다.

1 에바 일루즈, 『사랑은 왜 끝나나』, 김희상 옮김, 돌베개, 2020, 264~265쪽.

7

네 이름으로 날 불러줘, 그러면 내 이름으로 널 부를게

Collection 失戀蒐集 (the Broken Hearted Collection)

품　　목	이름과 낙관		소장기간	약10년		
소장경위	그 분께 선물 받음		신청방법	대여		
신청가격 (매도일 경우만)		가격산출 근거				
기증자 정보 (선택사항)	이　름	지연　.	나　이	33	성　별	여성

십여년 전 어느 날 (구) 남자친구에게 몇 개의 이름이 적힌 증명서(?)와 그 이름이 새겨진
낙관을 선물 받았습니다. 저는 그 이름 중 하나를 골랐고 현재까지 예명으로 사용하고 있습
니다.

그리고 5년 가깝게 교제했던 그 분과 헤어지게 되었습니다.
하지만 그 전후로 만난 사람들은 저를 계속해서 그 이름으로 불러왔고,
심지어 현재 애인도 저를 그 이름으로 부르고 있습니다.
지금,, 그리고 ,, 내일도 저는 새롭게 만나는 사람들에게도 여전히 그렇게 소개될 겁니다.

내 이름이 옛 사랑의 유품이라니 ..
재미있고 따뜻한 우호빛 에피소드입니다.

Project Dialogue vol.3
Goodbye to Love　실연수집

설문 <실연 수집> 사연.

십여 년 전 어느 날 (구) 남친에게 몇 개의 이름이 적힌 증명서(?)와 그 이름이 새겨진 낙관을 선물받았습니다. 저는 그 이름 중 하나를 골랐고 현재까지 예명으로 사용하고 있습니다.

그리고 5년 가깝게 교제했던 그분과 헤어지게 됐습니다. 하지만 그 전후로 만난 사람들은 저를 계속해서 그 이름으로 불렀고, 심지어 현재 애인도 저를 그 이름으로 부르고 있습니다. 지금, 그리고 내일도 저는 새롭게 만나는 사람들에게도 여전히 그렇게 소개될 겁니다.

설문에 참여한 사람들 중 예술가가 꽤 많았다. 내 주변 지인들도 있었고 미술관에서 공개적으로 수집을 진행했기 때문에 아무래도 관계자들이 많았다. 그래서인지 이름을 선물받은 사람들이 더러 있었다. 작가들 중에는 본래 자기 이름이 너무 흔하거나 작품과 잘 어울리지 않는다는 생각에 예명을 사용하는 경우가 많다. 하지만 이 사연을 보면서 이름을 함부로 짓거나 선물하면 안 되겠다는 생각이 들었다.

나랑 친한 고등어 작가의 경우도 영어 이름이 "Mackerl Safranski"이다. "고등어(Mackerl)는 그렇다고 치고, 자프란스키(Safranski)는 뭐냐?"고 물으니, 독일의 철학자 뤼디거 자프란스키(Rüdiger Safranski)의 성을 따왔다고 한다. 이름을 지을 때 그녀는 한창 독일 유학을 가고 싶어했는데 나는 "차라리 고등어 샐러드라고 짓지 그랬냐?"며 놀리곤 했다. 아무튼 이상한 조합인데 그게 또 그녀다움이긴 하다. 납득할 수 없는, 뭔가 이상한데 매력적인. 세상에 모든 게 이해되는 건 아니니까.

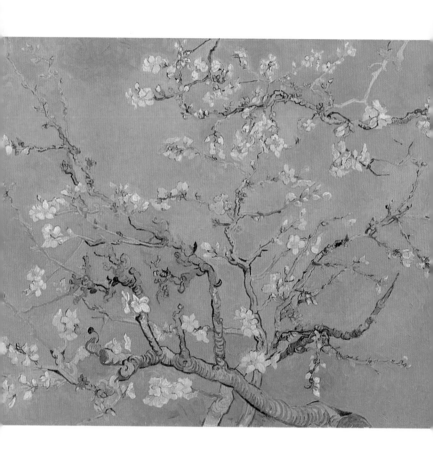

빈센트 반 고흐, <꽃 피는 아몬드 나무>, 1890.
캔버스에 유채, 73.5×92.4cm, 암스테르담 반 고흐 미술관.

만약 앞 사연처럼 헤어진 연인에게 이름을 선물받고 앞으로 계속해서 그렇게 불린다면 사람들은 과거의 인연에서 벗어날 수 있을까? 또는 내 이름이지만 다른 누군가가 먼저 떠오른다면 그들은 누구의 인생을 사는 걸까?

1853년에 태어난 빈센트 반 고흐는 죽은 형의 이름을 물려받았다. 그의 아버지는 엄격한 목사였고, 어머니는 장남의 죽음으로 우울증에 시달렸다. 부모의 관심을 받지 못한 빈센트는 어린 시절 창 너머로 자신의 이름이 적힌 묘비를 보고 자랐다. 자신의 묘비와 죽은 형을 그리워하는 어머니를 보는 어린아이의 심정은 어땠을까. 빈센트의 유일한 친구이자 그를 가장 아낀 동생 테오는 귀를 자르고 조현병으로 생레미 병원에 입원한 형에게 조카가 태어났다는 소식과 그 아기에게 자신이 가장 사랑하는 형의 이름을 붙였다는 소식을 알린다. 이후 빈센트는 어머니에게 다음과 같은 내용을 담은 편지를 보낸다.

사실 전 태어난 조카가 아버지 이름을 따르기를 무척 원했답니다. 요즘 아버지 생각을 많이 하고 있거든요. 하지만 이미 제 이름을 땄다고 하니, 그 애를 위해 침실에 걸 수 있는 그림을 그리기 시작했어요. 파란 하늘을 배경으로 하얀 아몬드 꽃이 만발한 커다란 나뭇가지 그림이랍니다.[1]

빈센트가 죽기 전 마지막 봄에 그린 〈꽃 피는 아몬드 나무〉는 자신의 이름을 갖고 태어나는 첫 조카에게 준 선물이다. 아몬드 꽃은 매화와 비슷하다. 긴긴 겨울을 지나 초봄에 가장 빨리 핀다. 건강이 허락되지 않았던 불행한 삶이 아기에게는 이어지지 않도록, 어려움을 뚫고 세상에 가장 먼저 봄을 알리는 나무를 보고 자랐으면 하는 삼촌의 마음을 담았다. 하지만 정작 자신은 5개월 뒤 목숨을 끊는다. 죽은 형의 무덤을 보고 자란 그와는 달리 조카 빈센트는 삼촌이 전하는 강한 생명력과 희망을 보며 88세까지 살았다. 물론 삼촌이 죽고 6개월 뒤 아버지 테오가 사망하면서 조카는 삼촌을 무척 미워했지만, 이후로 이 그림을 포함해 물려받은 그림 전부를 미술관을 지어 기증했다.

이름에 얽힌 미술계의 가장 유명한 이야기이지만 내 윗세대에선 죽은 자식의 이름을 동생에게 물려주는 일이 꽤 있었다. 나는 그 심정을 이해하지만 동의할 수도 없다. 아무리 죽은 자식을 사랑하는 마음이 컸다 한들 동생은 죽은 자식의 대리자가 아니다. 부모는 동생에게 죽은 자식의 인생을 이어가길 바랐을지 모르지만 누군가의 대리자로 사는 사람은 누구도 아닌 삶을 살아야 한다. 그 때문에 이름은 온전히 그 사람만을 위한 것이어야 한다.

다행히 사연 속 기증자는 옛 연인에 대한 감정이나 선물받은 이름이 싫지 않은 듯했다. 이어지는 사연에서 "재미있고 따뜻한 우윳빛 에피소드"라고 말하는 것도 그렇고, 이 이름을 가지고 삶이 더 잘 풀렸을 수도 있다. 어쩌면 이름을 받은 사람만큼 이름을 지어준 사람에게 잊지 못할 기억이 되지 않았을까 싶다. 자신이 지은 이름을 들을 때마다 그는 그녀와 지낸 시간이 떠올려질 것이다. 오직 그녀만을 위한 새 이름을 짓기 위해 고민했던 여러 날들. 지금 그에겐 누군가에게 그녀만큼 정성을 기울일 마음이 남았을까? 만약 사랑하던 사람의 이름으로 자신이 불리길 원하던 커플이 헤어진다면 이들은 자신의 이름을 되찾을 수 있을까?

"네 이름으로 날 불러줘, 그러면 내 이름으로 널 부를게."〈콜 미 바이 유어 네임〉은 열일곱 살 소년 엘리오(티모시 샬라메)와 그의 아버지 일을 돕는 스물네 살 대학원생 올리버(아이 해머)와의 사랑을 다룬 퀴어 영화이다. 햇빛, 초록, 바다…. 아름다운 자연과 사람들이 가득한 장소에서 6주 동안 폭풍 같은 사랑을 나누는, 그야말로 여름을 담은 영화이다. 나에겐 아들의 사랑을 있는 그대로 지지하며 아들이 겪는 그 감정을 배려하는 아버지의 대사가 가장 기억에 남는다.

너희 둘은 아름다운 우정을 나눴어. 어쩌면 우정보다 더 깊은 것일 수도 있겠지. 난 그런 너희가 부럽단다. 내 시절 부모들이었다면 그저 그 문제가 빨리 지나가기만을 바라거나 당신의 자식이 어서 정신 차리기를 빌었을 거야. 하지만 나는 그런 부모가 되고 싶진 않구나.

우린 종종 이별의 아픔에서 빨리 벗어나려 자신의 감정을 마구 도려내. 그러다 서른 즈음엔 감정이 메말라버리지. 그렇게 점점 새로운 인연에게 내어줄 게 없어. 그러나 상처받기 싫어 그 모든 감정을 느끼지 않겠다니, 이 얼마나 아까운 일이니!

곧 괜찮아질 거야. 나도 비슷한 일을 겪어보았지만 너희 둘이 느낀 것만큼은 못 느껴봤구나. 늘 뭔가가, 뒤에서 붙잡았지. 앞을 막아서기도 하고.

네가 어떤 삶을 살지는 네 문제야. 하지만 이것만큼은 기억하렴. 인생에서 몸과 마음은 단 한 번씩만 주어진단다. 너도 모르는 사이에 마음이 닳아 헤지고 몸도 그렇게 되지. 아무도 바라봐주지 않는 시점이 오고 다가오는 이들이 훨씬 적어진단다. 지금의 그 슬픔, 그 아픔, 모두 간직하렴. 네가 느꼈던 기쁨과 함께.

　　무언가 운명처럼 엮일 사람이라 생각된다면, 이름으로 도박을 걸어보길. 잘된다면 행운이고 설사 헤어진다

해도 인생에 두고두고 잊지 못할 추억은 되지 않을까.

1 빈센트 반 고흐, 『반 고흐, 영혼의 편지』 1, 신성림 옮김, 위즈덤하우스, 2017, 172쪽.

8

책상 서랍 맨 아래 칸

Collection 失戀蒐集 (the Broken Hearted Collection)

품 목	수면안대		소장기간	7개월		
소장경위	애인에게 선물하기 위해 구입		신청방법	기증 / 매도 / 대여		
신청가격 (매도일 경우만)		가격산출 근거				
기증자 정보 (선택사항)	이 름	sun	나 이	23	성 별	여

나의 첫사랑은 안대가 없으면 잠을 자지 못하는 사람이었다. 약한 불면증도 있었고, 예민했고, 가끔 트라우마적인 기억에 관련된 악몽을 꿨을 때는 울면서 일어나 나를 찾곤 했다.

그 사람의 생일이 다가왔다. 작년에는 친구로서 축하한다는 말이나 건네는 정도의 사이였으니까, 올해는 다르리라 의욕이 충만했다. 갖고 싶은 걸 물으니 안대가 받고 싶다며 내가 준 안대를 끼고 자면 잘 때도 같이 있는 것처럼 느껴질 것 같다고, 악몽도 꾸지 않을 수 있을 것 같다고 했다. 심플한 것을 좋아하는 그 사람의 취향에 맞춰 신속하게 그러나 신중하게 골랐다. 마음에 들어 해줄까, 설레면서.

하지만 막상 생일이 다가오자 그 사람은 선물을 받지 않겠다고 했다. 누군가에게 선물이나 축하를 받는 것이 부담스럽다고 했다. 나로썬 도저히 이해할 수 없는 논리였지만 그 사람은 완강했다. 결국 안대는 주인에게로 가지 못한 채 내 책상 서랍 맨 아래 칸에서 한동안 잠들어 있었다. 몇 달 후, 그 사람은 더 이상 열등감을 견딜 수 없다며 내가 늘 그러하듯 자신을 사랑하기 위해 떠나는 거라며 나를 떠났고, 이별을 통보받은 그날 밤 나는 하염없이 눈물을 쏟아내며 잠들지 못해 뒤척였다. 문득 나도 안대를 끼면 잠을 잘 수 있지 않을까 하는 생각이 들어 조심스럽게 꺼내 써 보았지만 내게는 전혀 효과가 없었다. 울다 지쳐 설핏 잠든 그 때 그 사람의 꿈을 꾸었던 것이 기억난다. 꿈에서는 아직 함께였는데, 눈을 떴을 때 그 사람은 내 곁에 없었다. 영영 없을 것이었다. 그 날 이후 다시는 이 안대를 쓰지 않았다. 내 눈물로 물들어 중고품이 된 이것은 처리 곤란 물품이 되어 다시 내 책상 서랍 맨 아래 칸으로 들어가 잠들어 있었다.

그 사람이 아직도 가끔 악몽에 시달려 울면서 깨어나는지 어떤지 나는 모른다. 이제 그 사람은 내 곁에 없으니까. 아직도 가끔 밀려오는 그리움에 먹먹해지지만, 그래도 나는 잘 살고 있다.

행복했으면 좋겠다는 생각과, 행복하지 않아서 나를 그리워했으면, 헤어진 걸 후회했으면 좋겠다는 생각이 뒤섞인다. 그 사람의 말대로 내가 너무 이기적인 걸까, 하지만 다들 이런 생각 안 하세요?

정말 온전하게 상대의 행복만을 바랄 수 있어요? 자기 자신의 행복보다? 失戀蒐集

Goodbye to Love

작성하신 신청서는 기증하신 물품과 함께 전시장에서 전시됩니다. 전시에 동의하십니까? 예 / 아니요

설문 <실연 수집> 사연.

나의 첫사랑은 안대가 없으면 잠을 자지 못하는 사람이었다. 약한 불면증도 있었고, 예민했고, 가끔 악몽을 꿨을 때 울면서 일어나 나를 찾곤 했다. 그 사람 생일이 다가왔다. 갖고 싶은 걸 물으니 안대가 받고 싶다며 내가 준 안대를 끼고 자면 잘 때도 같이 있는 것처럼 느껴질 것 같다고, 악몽도 꾸지 않을 수 있을 것 같다고 했다. 심플한 것을 좋아하는 그 사람의 취향에 맞춰 신속하게 그러나 신중하게 골랐다. 마음에 들어해 줄까, 설레면서. 하지만 막상 생일이 다가오자 그 사람은 선물을 받지 않겠다고 했다. 누구로부터 선물이나 축하를 받는 것이 부담스럽다고 했다. 나로선 도저히 이해할 수 없는 논리였지만 그 사람은 완강했다. 결국 안대는 주인에게로 가지 못한 채 내 책상 서랍 맨 아래 칸에서 한동안 잠들어 있었다. 몇 달 후, 그 사람은 더 이상 열등감을 견딜 수 없다며 자신을 사랑하기 위해 떠나는 거라며 나를 떠났고, 이별을 통보받은 그날 밤 나는 하염없이 눈물을 쏟으며 잠들지 못해 뒤척였다. 문득 나도 안대를 끼면 잠들 수 있지 않을까 하는 생각이 들어 조심스럽게 꺼내 써보았지만 내게는 전혀 효과가 없었다. 울다 지쳐 잠든 그때 그 사람 꿈을 꾸었던 기억이 난다. 꿈에서는 아직 함께였는데, 눈을 떴을 때 그 사람은 내 곁에 없었다. 영영 없을 것이었다. 그날 이후 다시는 이 안대를 쓰지 않았다. 내 눈물로 물들어 중고품이 된 안대는 처리 곤란 물품이 되어 다시 내 책상 서랍 맨 아래 칸으로 들어가 잠들어 있었다.

"참, 못났다….'"

앞 사연과 물품인 수면 안대를 받고 나서 내가 내뱉은 말이다. 오죽 못났으면 고작 안대 하나가 부담스러웠을까. 저렇게 누군가로부터 축하 한마디, 작은 선물조차 거절할 정도면 저 사람은 모든 재화를 돈을 주고 사야 할 판이다. 한편으론 이런 못난 놈에게 실연당하고 눈물 흘리며 건네지 못한 검은 안대를 끼고 잠을 청했다는 사연자의 모습을 상상하자 무슨 코미디를 보는 것 같기도 했다.

물론 이 짧은 사연으로 이들의 사정을 단정 지을 수는 없지만, 이들이 헤어진 건 남자의 열등감 때문이었다. 연인 사이에 무슨 열등감이냐고 할 수 있지만 열등감은 친구 사이, 부부 사이, 형제자매 사이처럼 가까운 관계에서 더 자주 발생한다. 너의 성공이 곧 나의 기쁨이 아니라, 너의 성공은 곧 나의 '못남'을 일깨운다. 네가 화려할수록 나의 초라함은 더욱 부각된다. 불행을 위로하고 함께 울어줄 친구는 있어도 성공에 함께 웃을 친구는 오히려 찾기 어렵다고들 하지 않던가.

'열등감'은 오히려 차이가 크지 않거나 비슷한 관계에서 발생하는 경우가 많다고 생각했다. 아주 뛰어난 사람은 그저 부러운, 선망의 대상이지 비교 대상은 되지 않으므로. 하지만 내가 경험한 '열등감 꼴불견'은 오히려 반대의 경우가 많았다. 전혀 생각하지도 못한 사람들이 자기들의 사람을, 자리를 위협한다고 생각하면 무조건 찍어 눌렀다. 사실이든 거짓이든 관계없다. 동원할 수 있는 모든 수단과 방법을 가리지 않고 상대를 악마화시켜서 자신들의 못난 행동을 정당화했다. 누군가를 싫어하는 감정이 자신을 얼마나 추하게 만들고 있는지 적나라하게 보여주는데도 그들은 스스로를 보려 하지 않았고, 들으려 하지 않았다. 무조건 자신을 불안하게 만드는 원흉을 눈앞에서 치워야 했다. 이유도 모르고 미움받는 사람의 아픔은 물론 주변 사람들의 염려스러운 시선도, 망가지는 자신도 눈에 들어오지 않는다. '도망칠 순 없으니 상대를 무너뜨려야 한다.' 오직 그 길만이 자신과 자신의 우주를 지키는 길이었다.

자신을 둘러싼 세계가 좁고 단순하며 그 세계가 그들의 전부인 자들과 여러 세계를 마음에 품은 자들의 싸움은 일방적일 수밖에 없다. 결코 전부를 거는 사람들은 이길 수가 없다. 아니, 이겨선 안 된다. 자신의 것을 지키기 위해 거짓된 행동도 마다 않는 자들을 이기려면 상대

편 역시 같이 망가져야만 한다. 하지만 여러 세계가 존재하는 사람들은 그렇게 어리석지 않다. 그들에겐 앞서가는 사람, 더 뛰어난 사람, 세계가 더 큰 사람 곁에서 세상의 다양함과 넓음을 배워가는 과정이 중요하다.

사연 속 남자는 회피를 선택했다. 아마도 여자는 초라한 자신을 비추는 거울이었을 게다. 그녀의 무언가가 그의 못난 구석을 건드렸는지는 알 수 없지만 아마도 그건 그녀의 잘못은 아니다. 그녀를 좋아하지만 함께 있으면 자신의 열등감 때문에 죽을 것 같은 불안과 초라하게 변해가는 자신을 견딜 수 없었을 것이다. 그는 "나를 사랑하기 위해 떠난다"고 했지만 내가 보기에 그는 '더 나은 자신'이 되는 길을 놓쳤다.

사실 부러워하는 마음 자체는 나쁜 게 아니다. 오히려 좋은 것이라고 보아야 한다. 더 성장하고 싶고 더 나아지고 싶은 욕구가 있기 때문에 생기는 감정이기 때문이다. 말 그대로 살아 있다는 증거이기도 하다. 문제는 그런 감정을 다루는 마음 그릇이다. 제대로 담아내지 못하고 적절히 쓰지 못할 때 타인이 가진 그것을, 타인 그 자체를, 그리고 자기 자신을 망가뜨린다.[1]

사연 속 남자는 회피를 통해서 '못난 자신'을 지키고

자 했다. 날벼락처럼 이유도 모르고 거부당한 여자의 아픔은 안됐지만 이 남자처럼 '정해진 모습'으로만 살고자 하는 사람에겐 책상 서랍 맨 아래 칸이 제자리인 것 같다. 이제 그에게 남은 건 책상 서랍 맨 아래 칸에서 못난이로 잊히는 일뿐이다.

1 성유미, 『이제껏 너를 친구라고 생각했는데』, 인플루엔셜, 2019, 138~139쪽.

못난이들

그녀를 사랑하는 그는

그녀를 싫어하는 못난이들을 이기지 못한다.

못난이들은 자신들을 뒤흔드는 이 주체할 수 없는

증오를 빨리 떨쳐내기 위해라도 그녀가

망가지는 것을 마다하지 않는다.

그러나 그녀를 사랑하는 그는

그녀가 상처받고 망가지는 것은 지켜보지 못했다.

못난이들이 그녀를 파괴하는 것은 더 이상 볼 수 없기에

그는 그녀를 위해 '단념'을 택한다.

그녀 역시 그를 지키고 싶기에

스스로 포기하는 길을 택하기로 했다.

못난이들,

당신들이 이겼다.

빛으로 나올 수 있던 문은 닫혔으니

어둠 속 망가진 자신을 마주하라.

III

사랑과 실연의 얼굴

첫사랑을 기억하시나요?

1

그 남자, 그 여자의 사정

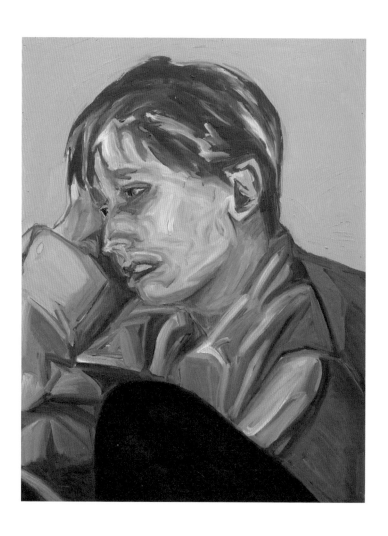

함미나, <우는 남자> ?n??
캔버스에 유채, 41×53cm, 안부 사진.

"첫사랑 기억나세요?"

"(웃음) 있긴 있죠."

"말씀해주실 수 있나요?"

"(쑥스러운지 머뭇거린다) 이게…(웃음) 쉽게 잘 안 나오네요. 생각해놓은 게 없어서."

"첫사랑을 어떻게 기억하시나요?"

"음…, 그냥 마냥 좋았던 기억? 아무래도 첫 추억이다 보니, 생각만 해도 파릇파릇했던…."

"그게 언제였나요?"

"대학교 신입생 때. 근데, 중학교 때부터 학원을 같이 다닌 친구라 수능 끝나고 만나 사귀기 시작했어요."

"아, 중고등학교 때 친구가 대학교 때까지 이어진 거겠네요."

"네. 알고 지낸 건 6년, 사귄 건 3년 정도 된 거죠."

"첫사랑을 처음 만난 순간, 기억하세요?"

"네…(웃음). 15살, 중학교 2학년 때. 같은 학원 다녔는데, 비 오는 날 당시 저만 우산을 가지고 있었어요. 학원 선생님이 저랑 같은 방향도 아닌데 '그 친구에게 우산을 같이 씌워줘라' 하면서 같이 가게 됐죠. 그때 처음으로 느끼는 여자의 향기, 베이비 로션 냄새를 맡으면서 가슴이 콩닥콩닥 뛰는 그런 느낌이었죠."

164

"그녀는 어떤 모습이었나요?"

"많이 미화됐는데(웃음), 하얗고, 조그맣고, 좋은 향기 나고…(미소가 떠나지 않는다)."

"누가 먼저 고백했나요?"

"뭐, 고등학교 때까지 그냥 친한 친구로 지내다가 암묵적으로 '대학 가면 사귀자' 했던 것 같아요. 그러고 대학 입학해서 밸런타인데이 때 선물 주면서 사귀기 시작했고 대학 3년 만나다가 군대 가면서 자연스럽게 헤어졌어요."

"왜 헤어지셨어요?"

"그냥, 둘 다 첫사랑에 대한 환상이 컸던 것 같아요. 어릴 때 같은 추억으로 같이 자라왔지만 어른이 되고 남자, 여자로서 다른 현실을 직시하게 되니까. 특별한 계기가 있던 건 아니고요. 아마도…. 그 친구는 먼저 취업해서 직장생활을 했고, 저는 학생이라 약간 비대칭적인 관계(?)에 대해 남자로서의 불안감이 있었죠."

"요즘도 가끔 생각나세요?"

"아니요(정색). 제가 계속 그 동네에 머물렀으면 생각이 날 텐데, 서울에 오게 되고 일도 바쁘다 보니 잊게 되더라고요."

"만약에 우연히 그녀를 만난다면?"

"(살짝 당황한 듯) 어, 이미 시집갔어요. 멀리멀리 아는 친구랑. 아무래도 같은 나이다 보니까. 지금도 고향에 가면

한 번쯤 만날 것 같기도 한데, 그럼 반갑게 인사할 것 같아요. 나쁘게 헤어진 건 아니다 보니까."

"만약 그때로 돌아가면, 바꾸고 싶은 게 있을까요?"

"(미소) 그냥 제가 먼저 손을 잡아주거나, 조금 더 적극적으로 다가갔더라면 어땠을까."

"후회되세요?"

"네. 조금은요. 당시 저는 학교를 마치고 군대를 갔어요. 갓 졸업하고 수입은 없는데 여자친구는 직장을 다니고. 그 부분에 대해 자격지심이 있었던 것 같아요. (잠시 생각에 잠긴다) 그래도 유지했더라면 어땠을까…. 너무 많은 걸 다 갖춰놓고 하려고 했던 게 실책이 아니었을까."

남자는 40대 초반, 독산동 반도체 부품 공장 노동자이며 아직 싱글이다.

그 여자의 사정

"첫사랑 기억나세요?"

"(잠시 생각에 잠긴다) 잘해줬어요, 사람이. 같은 공장에 다녔어요. 그땐 제 친구랑 사귀고 있었는데 제가 심부름을 여기저기 하다 보니 어느새 그 친구랑 헤어지고 저랑 사귀고 있던 거예요."

"(웃으며) 헤어지고 사귀신 거 맞아요?"

"네…(웃음). 아니, 그건 확실치 않고…. 사람이 참 알뜰했어요. 그 사람이 도봉동에 살았는데 저희 가족들도 다 알았어요. 그때 동네에 효자라고 소문이 났어요. 또 출퇴근할 때마다 자전거로 저 데려다주고, 자기 집에 잔치하면나 먹으라고 음식도 창문 밖에서 넘겨주고. 쉬는 날에는도봉산에 가서 같이 놀다가 오고. 한번은 도봉산에 갔는데 우연히 3천 원을 주웠어요. 그 돈으로 계란 한 판을 사서 누나네 집에 가서 둘이서 계란만 까먹었어요."

"당시 계란이 귀했나요?"

"귀했죠! 비쌌지! 또 둘이서 그렇게 먹고, 옆에 수락산 가서텐트 치고 놀고…. 또 자기 월급날엔 옷 사주고…. 나한테만 썼어. 월급은 다 부모 주고, 용돈은 나한테만 썼어요."

"가끔 기억나세요?"

"네, 가끔은 보고 싶어요! 내가 딴짓하는 바람에 헤어진거거든요. 그래서 가끔 가다 생각이 나요. 3년 만났는데."

"딴짓요(웃음)? 혹시 딴 남자?"

"(잠시 머뭇거리다 쑥스럽게) 아니요, 딴 남자가 아니라….나이트 다녔어요. 가면 멋있는 남자 많잖아요. (눈에서 빛이 난다) 또 춤추자고 하고. 그러니까 그게 재밌으니 거기 다니지 그 사람 만났겠어요. 나이트 갔다가 아침 6시에 끝나서 나오면 다음에 음악다방 있다가 기숙사 문 열

면 들어가고…. 그때 수위 아저씨에게 연탄집게로 맞을 뻔도 했어요(웃음)."

"그럼 딱히 헤어지자고 하신 건 아니네요?"

"제가 [그 남자를] 피해 다녔어요. 한참 나이트 다닐 때. 그러다 보니 어느새 다른 여자가 생겼더라고요. 생긴 건 잘생긴 건 아닌데 좋아하는 여자들은 많았어요."

"후회하세요?"

"지금은 후회가 돼죠, 그 남자는 알뜰했으니까."

"가끔 생각나세요?"

"네. 갑자기 생각이 나요. 꿈에 나타난 적 있어요. 멀리서 날 쳐다보고 있더라고요. (문득) 그래서 안 잊히나 보다! 가만히 저를 바라보길래 '저 사람이 어디 잘못됐나. 왜 저렇게 바라만 보고 있지' 하는 생각이 들더라고요. 지금 생각하면 참 다정한 사람이었는데…. 맨날 같이 출퇴근하고 어느 날 제가 삐져서 먼저 가버리면 남은 제 동생들도 태워다줄 정도였으니까. 그래서 다들 좋아라 했는데…. 남자 쪽에선 결혼하자고 했는데 너무 이른 나이에 결혼하는 건 좀 그렇잖아요. 당시 제 언니들도 결혼을 안 했고, 갈 수도 없었고…. (체념한 듯) 그렇게 된 거예요."

"지금 그 시절을 생각하면 어떠세요?"

"좋았죠! 진짜 즐거웠어요! (뭔가 생각에 잠긴다)"

"언제부터 삶이 고단하다고 느끼게 되셨나요?"

"고단하다…. 시집가고 나서! 그전에는 '고단하다'고 못 느꼈는데, 시집가서 한 5년 살다가…. 아이가 있어서 열심히는 사는데 이제는 좀 힘들어요. 나이가 있어서 그런지."

"남편분과 첫사랑은 많이 달랐나요?"

"(정색을 한다) 당연히 다르죠!! 이 남자는 자기밖에 모르는 사람이고. 진짜 자기밖에 몰랐어요! 그래서 아이가 생기면 좀 달라질까 했는데, 그래도 자기밖에 몰라!"

"첫사랑에 대해 후회가 남나요?"

"많죠…. 그 사람이랑 살았으면 이 고생 안 했을 텐데."

"첫사랑을 지금 다시 만난다면 하고 싶은 말이 있나요?"

"왜 날 안 기다렸냐고…(웃음)."

여자는 50대 중반, 현재도 작은 사업장 미싱사로 일하며 아이와 둘이 살고 있다.

공단지역 노동자들의 '첫사랑'을 다룬 영상작품 <기쁜 우리 젊은 날> 제작을 위해 옛 구로공단 지역인 금천구 일대의 노동자 20여 명과 진행한 인터뷰 중 일부다.

2

보고 싶은 얼굴

박혜수, <기쁜 우리 젊은 날>, 2022.
2채널 영상, 회화(함미나), 25분 49초, 강예은 공동연출, 국립현대미술관(사진 제공).

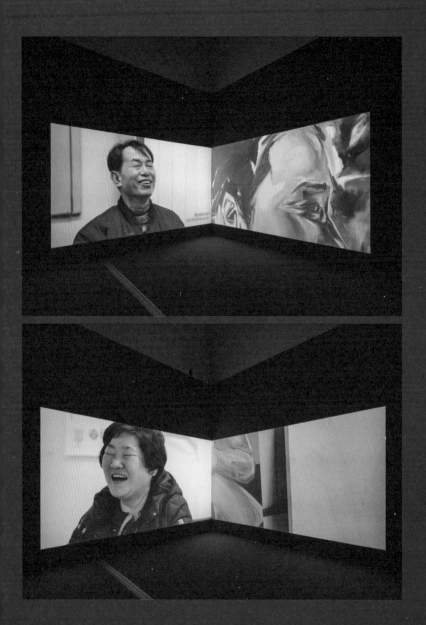

"다음 작품은 뭐 할 거야?"

"실연."

"(한동안 말을 잇지 못한다) … 왜?"

"왜, 안 돼?"

"아니, 의외라서. 너는 사랑에 관심 없잖아."

"사랑 말고, 실연. 사랑은 관심 없어."

"사랑도 모르면서, 실연을 어떻게….'

"맞아, 사랑엔 이유가 없어서 진짜 모르겠더라. 하지만
 실연할 땐 다 이유가 있어."

"…너, 내 이야기 쓰면 죽인다."

친구와 농담처럼 이야기했지만, 바로 직전까지 한국
사회의 집단주의와 양극화 문제를 비판적인 시선으로 다
뤄왔던 터라 적잖게 의외란 반응이다. 하긴 영화로 따지
면 사회고발 르포에서 멜로드라마로 건너뛰어버렸으니
그럴 만도 하다. 하지만 나는 이 모든 일들이 별개의 일이
라고 생각하지 않는다. 사람들이 자신의 의지와는 다르게

행동하거나 침묵하거나 때로는 부정한 일에 동조하면서 자신과 다른 사람들을 혐오하고 비난하는 행위들도 거슬러 올라가면 아주 작은 일에서 비롯된다. 마치 인생의 불행이 어린 시절 작은 오해에서 비롯된 것처럼.

어느 여자의 실연 사연에서 남자는 여자의 생일날 이별을 고하며 매달리던 여자에게 '미안하다'는 말조차 하지 않았다. 그들을 연결해준 지인을 통해 그녀는 관계를 이어나가보려 했지만, 그는 "우리가 사귄 건 고작 6개월뿐이었다"며 여전히 아파하는 그녀에겐 관심이 없었다고 한다. 하지만 여자에게 남은 상처는 6개월이 지나고 6년이 지난 지금까지도 계속되어 자기 생일을 가장 싫어하는 사람으로 만들어버렸다. 우리가 고작 며칠, 몇 달이라고 여긴 짧게 스치고 지나간 순간이 누군가에겐 평생을 흔들어버린 시간이었다. 사연 속 그녀는 여전히 생일에 트라우마가 있고, 이제는 자신이 좋아하는 사람이 아닌, 자신을 좋아하는 무던한 사람을 만나고 싶다고 한다. 다시는 감정놀음에 자기를 내던지지 않겠다며 자기를 보호하기 위해 감정을 내던졌다.

그렇게 하나둘 내 주변에 감정 싸움에 상처받고 자기에 대해 자신이 없는 사람들이 늘어났다. 무슨 말을 해도 위로가 통하지 않고, 모든 것이 귀찮은 사람들…. 되고 싶

은 것도 없고, 하고 싶은 것도 없고, 그냥 시키는 대로, 그 순간만 넘기면, 그럼 된다. 학생들을 가르치거나 새로운 프로젝트를 만들려고 할 때 가장 힘든 일도 의지가 없는 사람들을 설득하는 일이다. 그 때문에 내가 함께 일하고 싶은 사람을 찾을 때도 '하고 싶어 하는 사람'을 우선순위에 둔다. 그런 사람이 많다고 생각할지 모르지만, 생각보다 도전에 열과 성을 다하는 사람은 그리 많지 않다. 대부분 익숙함을 벗어나야 하는 도전 앞에서 시도하기보다 온갖 핑계와 비판을 내세워 주저한다. 실패할 바엔 시작조차 하지 않는 게 차라리 낫다고 위로하면서….

최근 당신은 언제, 무엇 때문에 설레었는가? 설렘이란 감정에 유통기한이 있는 것도 아닌데, 우리는 설레는 일에 나이를 운운한다. 말로 설명할 수 없는 불확실한 것이 두렵고 감정도 버겁다. 그렇게 감정이 제거된 일과 무감각한 사람을 주변에 채워가며 '나는 안전하다'고 안심하며, 저마다의 굴로 깊이 들어가 더 깊은 곳에 불안한 감정을 묻는다. 그렇게 속이 텅 빈 몸뚱이만 남아 그대로 어둠과 함께 사라지고 싶은, 나 하나쯤 이 세상에 사라져도 아무도 모르고 그냥 '사라짐'도 나쁘지 않을 것 같은, 그런 귀찮음이 커지면 우울하거나 슬프지도 않고 단지 살아 있는 모든 것이 귀찮을 뿐이다. 어차피 나이가 들수록 맛있는 것을 먹어도, 즐거웠던 일을 해도, 좋아하는 사람을 만

나도 예전 같지 않고 뻔해진다. "사람 사는 것 다 똑같다", "감정 따위 거추장스럽기만 하다"는 말을 아무렇지 않게 해대며 자신의 속마음은 땅에 묻은 채 100퍼센트 안정이 보장된 완벽한 날만을 기다린다. 그날엔 반드시 충분히 기뻐하겠노라고.

하지만 설렘도 늙는다. 표현하는 것을 거부당한 감정은 100퍼센트 완벽한 날에도 행복은커녕 불행조차 느끼지 못한다. 그것이 가장 큰 불행이다. 아무것도 느낄 수 없는 텅 빈 마음…. 살아 있는 것도 죽은 것도 아닌 몸뚱이.

몇 년 전 예술 관련 교양수업을 가르쳤던 한 대학에서, 종강 수업 때 한 학생이 내게 다가와 이런 말을 한 적이 있다. "작가님, 나중에 꼭 고시촌에 와주세요." 그러면서 내게 건넨 편지엔 이런 말들이 적혀 있었다.

저는 2년간의 고시원 생활을 마치고 다시 학교로 돌아온 복학생입니다. 누군가는 저를 실패자로 생각할지 모르지만, 저는 그곳을 탈출하게 되어 지금은 행복합니다. 사람의 소리를 모두 감춰야 했던 그곳의 생활에서 저는 웃음도 숨소리도 잃어갔습니다.
그러던 어느 날 저의 숨소리가 들리지 않았습니다. 제가 살아 있는 게 맞는지 의심이 들면서 저는 수시로 제 몸을 머리

부터 만져보게 됐습니다. 제발 그곳에 있는 초점 없는 눈동
자를 좀 봐주세요.

숨소리가 사라진 몸으로 길을 걷고, 밥을 먹고, 잠을
잔다. 그렇게 우리는 젊음의 생명을 착취했다. 처음엔 기
대를, 그리고 꿈을, 다음엔 감정을 버리게 하고 숨소리마
저 지우게 했다. 이렇게 망가져서 원하던 목표를 이룬다
한들, 감정을 느낄 수 없게 된 사람들에게 기쁨이 무슨 소
용 있으랴. 어제까지 인생 목표였던 회사가 매일 탈출하
고 싶은 감옥임을 깨닫는 것도 내일이다.

2019년 발표한 작품 〈(주)퍼펙트패밀리〉에도 그런 감
정을 대신해달라는 문의가 한가득이었다. 분명 무언가 잘
못되었다고 느끼는 가운데, 그 원인을 거슬러 가장 내면
적인 것부터 들여다봐야 할 것 같았다. 사람들의 속마음
은 정말 무엇인지. 아무것도 아닌 존재로 있는 듯 없는 듯
쥐 죽은 듯 살고자 하는 사람들. 그들을 탓하기보다 우선
그들이 마음 깊숙이 묻은 것부터 꺼내야 한다고 생각했
다. 가능하면, 자신들이 아끼는 무언가, 본모습을 보여줄
누군가.

보통 내가 새 프로젝트를 시작해서 주변 지인들에게
인터뷰를 부탁하면 하나같이 진지한 표정에 경계심이 가
득하다. 하지만 이번 프로젝트는 달랐다.

"인터뷰 주제가 뭔데?"

"첫사랑이요."

현재까지 이 부탁을 거절하는 사람은 있어도 미소 짓지 않은 사람은 없었다. 심지어 10년째 눈인사만 건네는 공업사 기사님까지도 뭔가 할 말이 많으신 눈치다. 그렇게 시작한 산업공단 노동자들의 첫사랑에 대한 다큐멘터리 작업에서 나는 20여 년 동안 들락거린 공구상가와 인쇄소, 기계단지에서 일하시는 분들에게 저런 얼굴이 있었는지 매일 놀라고 있다. 어쩌면 나도 그들을 '감정을 느끼는 사람'이 아니라 '노동력'으로 규정짓고 표정조차 살피지 않았던 것은 아닐까. '살아남아야 한다'는 압박은 너무나 오랫동안 '나는 누구인가'란 질문을 건너뛰고 산업 일꾼이자 집안에 보탬이 되는 '밥값 하는 인간'으로 우리를 몰아세웠는지 모르겠다.

나는 그들이 아주 잠시 보여준, 기름때에 가려진 얼굴을 보고 싶었다. 그렇게 건넨 사랑에 관한 질문은 그들을 무장해제시켰고, 나는 그 모습을 지켜보는 것이 즐거웠다. 사람들의 본래 모습을….

이 책을 읽으면서 한순간이라도 미소를 지었다면, 그때 거울을 들여다보길 권한다. 당신은 본래 그런 얼굴을 가진 사람이다.

3

걸을까, 뛸까, 아니면 멈출까

우리는 하고 또 하고

하고 또 하고 또 한다,

우리가 해야 하고

해야만 하고

해야만 하는 것들을

우리가 부서지고

부서지고

또 부서질 때까지.

– 보코넌[1]

1 커트 보니것, 『나라 없는 사람』, 김한영 옮김, 문학동네, 2007, 94쪽.

나처럼 밤낮이 바뀌어 생활하는 사람에게 아침 미팅을 간다는 것만큼 고역이 없다. 특히 아침 열 시 전엔 생각도, 말도, 사물도 선명하게 들어오는 게 없다. 그렇게 아침 지하철에 억지로 몸을 싣고 잠을 청하던 초점 없는 내 눈에 뭔가 낯선 풍경이 들어온다.

앞자리에 앉아 있는 다소 넉넉해(?) 보이는 한 무리의 청소년들. 보통 학생들이 현장학습으로 집단 승차하면 부산하고 떠들썩거려 나는 많이 피해 다녔다. 이 학생들 역시 그 또래같이 시끄러웠지만, 아이들의 표정은 평소 마주 앉는 나의 지하철 동지들에게서 볼 수 없었던 모습이었다. 처음엔 '요즘 이렇게 잘 웃는 아이들이 있었나?' 싶었다. 공부로 지치고 말수 없는 요즘 청소년들과 달리 이 아이들에게는 근래 볼 수 없던 즐거운 에너지가 있었다. 그리고 뭐가 그리 좋은지 서로의 얼굴을 쓰다듬으며 바라보다가 웃는 모습이 지켜보는 나를 행복하게 만든다. 마치 잠결에 좋은 꿈을 꾸는 듯했다. 정신을 차려 아이들을 찬찬히 뜯어보니 어느 하나 찡그리는 표정 없이 서로를

배려하며 걱정 없는, 하나같이 좋은 얼굴들이다.

무엇이 이 아이들을 저렇게 행복하게 했을까? 궁금하던 터에 열차가 신도림 역에 멈췄고 인솔 교사의 말에 따라 아이들이 모두 일어선다. 이 행복한 아이들은 서로서로 옷을 붙잡고 이동했는데 그제야 나는 이 아이들에게 지적 장애가 있음을 알 수 있었다.

행복한 아이들이 떠난 자리에 인생의 모든 걱정을 홀로 짊어진 듯한, 하나같이 무표정한 나의 동지들이 득달같이 달려든다. 그리고 잠시 선명했던 내 시야도 다시 흐릿해졌고 아이들은 가끔 꿈에 나타나 행복한 느낌이 들게 한다.

외국인들에게 한국 사람들에 대한 인상을 물으면 무표정하고 화난 것 같다는 말을 자주 듣는다. 무뚝뚝한 무표정의 대명사인 내가 할 말은 아니지만 나를 비롯한 많은 한국 사람들이 자신의 감정을 얼굴에 드러내는 것을 배우지 못했다. 오히려 감정을 쉽게 드러내지 말고 감추는 법을 눈치껏 습득한다. 감정을 표현하지 않으면서, 말하지 않으면서, '꼭 말로 해야 아나'며 보여준 적 없는 자신의 마음을 몰라준다고 서운해한다. 자신은 무표정한 얼굴로 일관하면서 속을 알 수 없는 사람들은 또 싫단다. 음흉하다고. 결국 비슷비슷한 표정에서 살짝 스치고 지나가는 차이를 눈치껏 알아차려 자신에게 맞춰달란다. 하지만 사람의 마음을 모두 아신다는 하나님도 그것을 입 밖으로

기도하지 않으면 들어주시지 않는다고 했다. 우리는 어쩌다가 이렇게 무표정한 사람들이 되었을까?

나는 사람들이 살아온 환경이 많은 영향을 미쳤을 것으로 생각한다. 한정된 재화와 기회를 성취하기 위해 어린 시절부터 경쟁에 내몰린 사람들이 기계처럼 일하고 공부하면서 국가와 사회, 가족이 기뻐하는 사람들을 찍어냈다. 비슷한 구조의 집에서, 비슷한 일을 하고, 비슷한 취미에, 비슷한 성향의 사람들과 친구 하며 보통 사람이 되려 안간힘을 쓴다. 남들과 다르지 않기 위해, 더도 덜도 말고 딱 남들만큼만, 그만큼이면 족하다.

미안하지만 내 눈에 한국 사람들은 부서지기 일보 직전이다. 수많은 어려움을 견뎌온 민족임이 자랑스럽다고, '힘내자'고 위로할 셈이라면 이젠 곁의 사람들부터 '괜찮냐'고 물어보라고 해야 할 것 같다. 우리에게 어려움은 늘 있었지만, 그 어렵던 시절도 서로에 대한 신뢰와 기대는 있었다. 하지만 반복되는 거짓 약속과 사라진 정당한 대가, 허탈감, 그런데도 내게 쏟아지는 일감과 지긋지긋한 책임감이 지금 억지로 출근 열차에 무거운 발을 내딛게 한다.

2021년, 내가 사랑과 실연 프로젝트를 다시 시작한 것도 무턱대고 뛰지 말고 어디로 뛰어야 하는지, 아니, 걸을지 멈출지 우선 생각해보고 싶어서였다. 한국 사회는 어

려움을 당했을 때에 '회복'을 너무 빨리 강요한다. 코로나 사태로 많은 유가족이 임종을 보지 못했고 강제로 장례를 생략당해도, 피해자들임에도 소리 내어 울지 못한다. 오랫동안 준비한 일들이 언제 다시 시작되는지 알지도 못한 채 하염없이 '기다려라'는 답변을 듣는 것도 이젠 공허하다. 시작조차 못 했는데 제대로 해내야 하는 나이가 되어버린 지금, 인생의 한 시기가 송두리째 사라져버렸는데도 우리는 '다시 시작'을 강요받는다.

대체 무엇을 다시 하란 말인가. 회복을 이야기하는 자들에게 묻고 싶다. 우리가 회복해야 하는 모습은 무엇이냐고, 또다시 열심히 하면 그 모습을 가질 수 있냐고, 그 모습은 행복이 맞냐고. 나는 상처와 고통을 서툰 회복으로 덮기보다, 지금 우리가 서로에게 비친 모습이 어떠하고 원래 모습이 어땠는지 생각해보는 것이 우선이라고 생각한다. 생각하지 않고 앞사람만 보고 닥치고 뛰는 짓거리는 제발 이제 그만했으면 좋겠다.

그런데 왜 사랑이냐고? 어디를 향해, 왜 달리는지 모르고 앞만 보고 뛰는 사람에게도 첫사랑은 보일 테니까. 잊지 못할 기억을 가지고 있다면, 수백 명의 사람들 가운데서도 알아볼 수 있고, 뒷모습만으로도 구분할 수 있고, 설렘의 맥박을 다시 뛰게 만들 테니까. 거기서부터 시작하기로 했다.

4

기쁜 우리 젊은 날

박혜수, <기쁜 우리 젊은 날>, 2022
2채널 영상, 회화(함미나), 25분 49초, 강예은 공동연출, 캡처 이미지.

고단한 하루를 보내고 집에 들어가 하루를 같이
때를 묻힌 옷을 벗고 홀로 부끄러운 맨 몸을 보니 나 참,
옷에 때가 묻은 게 아니라 내가 때를 품고 있었구나.
밀리지도 않는 때를 밀려 하니 이리도 안 벗겨지지.
예전으로 돌아갈 수 있다면, 그때가 그립다.

학창 시절 본 몇 안 되는 한국 영화 중 〈기쁜 우리 젊은 날〉
은 남자 주인공이 꽤나 불쌍했던 걸로 기억한다. 젊은 시
절의 안성기 외모는 참 짠했다. 그에 반해 여주인공인 황
신혜는 당시 3대 트로이카로 불리우며 컴퓨터 미인이란
별칭이 있을 정도로 미인의 대명사였다. 영화는 아름다운
여대생 혜린(황신혜)에게 첫눈에 반한 남학생 영민(안성
기)의 눈물 나는 고백이 대차게 차이는 초반부를 지나, 혜
린이 사기꾼 남자에게 버림받고 이혼녀가 된 뒤 우연히 재
회한 영민과 재혼하여 아주 짧은 행복을 맛보다 딸을 낳고
죽는다는 전형적이면서도 신파 가득한 1980년대 영화이

다. 그런데도 나는 이 뻔한 영화를 울면서 봤던 것 같다.

기쁜 우리 젊은 날. 중노년 노동자들의 첫사랑 다큐멘터리 인터뷰를 진행하면서 자주 이 영화가 떠올라 이번 영상작품 제목으로 쓰기로 했다. 영상작품을 위해 취재한 21명의 인터뷰이들은 최소 40세 이상, 구로공단(금천과 안양 지역) 산업체에서 근무했거나 관련 업종에서 일하고 있는 분들이다. 연령대는 50대가 가장 많았고, 남성들은 주로 반도체 부품, 금형, 인쇄업을, 여성들은 지역성을 고려해 일부러 미싱사 경험자를 비롯, 식당, 돌봄 일을 하시는 분들을 섭외했다. 나이대와 근무환경도 비슷해서인지 사연도 공통된 부분이 많았다. 몇몇 분들은 구로공단과 관련한 인터뷰 경험이 있었고 대부분은 이번 인터뷰가 '산업화'와 관련된 것으로 예상했다. 그렇게 마음의 준비를 하고 오신 분들은 느닷없이 '첫사랑'에 대한 질문을 받으니 대부분 무방비 상태에서 어린아이와 같은 표정을 보여주셨고 우리는 그 순간을 놓치지 않았다.

60세 이상의 분들에게 첫사랑은 어린 시절 짝사랑이었고, 결혼도 상대를 두세 번 만나 부모가 결정해주는 대로 한 분들이 많았다. 70대 중반의 한 어르신은 친척의 중매로 처가에서 맞선을 보고 세 번째에 결혼하셨다고 한다. 맞선을 보러 여자가 사는 초가집에 십여 명의 친척들과 함께 가서 슬쩍 얼굴 한번 보고 작은 사랑방에 단둘이

앉아 짧은 대화를 나눈 뒤 어머니 뜻대로 하시라고 했단다. 또 전기공으로 일했던 70대 중반의 다른 어르신은 데이트할 때에도 따로따로 걷고 손도 결혼식 날 처음 잡아보셨단다. "어린 시절 동네 친구라도 좋아하신 적이 없었나요"란 질문에 너무 가난하고 가진 게 너무 없어 누군가를 좋아할 맘조차 품지 못했다고…. 첫사랑은 가진 게 많은 여유 있는 사람들이나 떠올리는 거라며 사연이 가득한 얼굴로 공단에 대한 질문만 해달라고 하셨지만, 계속된 질문에 마음은 힘들어도 여유가 있던 그 시절이 좋았다고 회상하셨다.

그나마 인터뷰이들의 나이가 50대는 되어야 동네 좋아하는 소녀가 등장한다. 착하게 생기고, 반듯하고, 깨끗하고, 순수하고, 생머리, 단발머리, 긴 머리, 하얀 피부, 미소, 버스 정류장, 교실, 도서관, 비 오는 날, 데려다주던 길…. 사랑영화에 나오는 온갖 클리셰들이 다 나온다. 처음엔 무작정 따라갔다는 말에 혹시라도 문제가 될까 싶었는데, 여성 인터뷰이 말이 당시에는 연락 수단이 없어서 버스 같은 공공장소에서 맘에 드는 이성을 만나면 무조건 따라가는 것 말고는 방법이 없었다고 한다. 그래서 자기 집에는 늘 쫓아온 남학생이 줄을 섰다고.

그러다 40대로 내려오면 오랫동안 바라만 보고 우물쭈물 고백도 못 하다 아직도 싱글인 사람들이 꽤 많다. 좋

아한 여학생들에 대한 기억은 가장 선명했고, 그리움도 묻어나온다. 한 중국인 인터뷰이는 중학교 시절 짝사랑한 여학생의 뒷모습을 20년이 지난 지금도 알아볼 수 있을 거라며 자신했고, 좋아하던 여학생을 한 끗 차이로 친구에게 빼앗긴 사람은 지금이라면 포기하지 않을 거라 했지만, 회한 섞인 눈빛이 더 외로워 보였다.

10년마다 강산만 변하는 게 아니라, 사랑하는 법도 달라지고 있었다. 이마저도 남성들에 한한 이야기이다. 처음에는 여성 인터뷰이 섭외가 난항이었는데, "얼굴이 나오지 않게 찍겠다", "목소리만 녹음하겠다", "원하시는 대로 다 맞춰드리겠다"고 설득해도 마음이 쉬이 움직여지지 않았다. 우리는 지나간 사랑의 추억을 말하는 것조차도 여성은 사회적 시선의 부담을 느낀다고 쉽게 짐작할 수 있었다.

60대 이상의 인터뷰이들 대부분은 부모가 정해주는 대로 결혼할 정도로 순종적이었던 가운데 유독 한 어르신 사연이 기억에 남는다. 버스에서 첫눈에 반한 여성을 따라 무심결에 내렸다가 집 앞에서 곤경에 처한 그녀를 구해주며 연애가 시작됐고, 많이 사랑했고 잠시 같이 살기도 했다. 그러던 어느 날 퇴근해보니 갑자기 그녀가 사라지고 없더란다. 기계공이었던 그를 탐탁지 않게 여긴 그녀의 부모가 그녀를 데려가 함께 잠적해버렸다고. 20대

초반 4~5년을 열렬히 사랑하고 일방적으로 내쳐진 기억은 45년이 지난 지금까지도 그에게 아픔이었지만 기억 속 그녀는 여전히 20대 처음 만났던 버스 속 그 모습이었다. 사실 그녀가 갑자기 사라졌다고 말씀하시는 부분에선 당시 상상할 수 없을 만큼의 분노로 당혹스러웠을 그의 심정이 느껴져 잠시 숙연해지기도 했다. 그럼에도 어르신은 연신 웃는 얼굴로 그 시절을 추억하셨다. 그렇게 인터뷰를 마치고 인사를 나누는 가운데 그의 오른손 손가락 두 개가 없음을 발견한다. 아마도 70년이 넘는 시간 속에서, 공장의 고단함이 이런 흔적을 남겼으리라. 분명 지금은 웃고 있지만 결코 웃을 수 없던 그 시절, 시대의 가난과 역경이 이들의 몸에 이러한 생채기를 내었는데도 왜 이들은 "그 시절이 좋았다"고 말하고 있을까.

영화는 혜린이 죽고 영민이 그녀를 닮은 딸과 함께 혜린과 데이트했던 같은 장소, 같은 벤치에 앉아 같은 말을 건네며 끝난다. 눈부시게 찬란한 봄날은 변함이 없고 그의 사랑도 변함이 없었다. 모든 것이 그대로인데 그녀만 사라진 현재. 그럼에도 사랑은 사라지지 않은, 기쁜 우리 젊은 날.

5

형태 씨의 사랑

임형태, <실연 수첩>, 2021.
미완성 사진, 디지털 이미지와 출판으로 발표.

〈실연 수집〉 설문을 시작하면서 알게 된 임형태 사진작가는 시한부 암 환자다. 사람들의 실연 사연을 주로 다루게 될 작업이라, 잘 알고 지내던 사진작가에게 '마지막'에 대한 남다른 느낌이 있는 작가를 소개해달라고 해서 알게 된 뒤 친구가 됐다.

10년 전 그가 부신(副腎)암 판정을 받고 큰 수술을 두어 번 마친 뒤 의사들이 말한 것보다 훨씬 더 오랜 삶을 살아오고 있었던 건 그의 긍정적인 성격 때문이리라. 사실 이 낙천적인 성격 때문에 그는 작업을 하면서 나와 여러 번 부딪쳤다(난 당연히 그가 삶에 대한 마지막 준비를 하고 있을 줄 알았지만 죽음에 대한 생각은 내가 그보다 더 진지했다).

이미 의사들이 손을 놓아버린 상황, 부풀어오르는 배에 부운 얼굴. 일반인이라면 당연히 시한부 환자가 삶에 대해 더 간절하고 남다르리라 예상할 것이다. 나 역시 마찬가지였고.

하지만 내가 만난 지난 4년 동안, 형태 씨는 자신이 암

환자이며 시한부란 사실을 인지하지 못했다. 자신의 발이 보이지 않을 정도로 배가 부풀어올라도 일반인 같은 일상을 살았다. 폐암으로 돌아가신 나의 아버지의 투병 생활과는 너무나도 달랐다. 그는 나와 똑같은 일상을 살고, 똑같은 음식을 먹었으며, 어쩌면 나보다 더 자신의 일에 욕심을 냈다. 더 유명해지고 싶다고…. 작년엔 귀여운 아내를 맞아 건강한 사람도 힘들다는 유럽 배낭여행을 다녀왔다.

"먼 거리 여행도 위험한데 무슨 배낭여행이냐"라며 난 기겁했고, 여행 덕분에 그는 결국 허리 디스크를 얻었다. 체력이 많이 떨어진 상황에 힘든 여행을 다녀왔으니 허리가 버틸 리 만무했다. 하지만 생각해보면 시한부 환자가 삶이 불확실하다고 해서 좁은 침대가 가득한 6인실 병동에서 식판에 나오는 밥만 기다리며 지내야 한다는 건 억울하다. 결국 삶의 마지막엔 행복한 기억이 죽음의 질을 결정하는 셈이니 말이다. 어쩌면 의사들이 말한 생명의 주기보다 훨씬 더 오래 지속되는 이 보너스 같은 시간이 그가 자신의 병을 잊게 만드는 듯했다.

나는 '실연'이 다시는 만나지 못할 사람과의 마지막 시간처럼 표현되길 원했지만, 형태 씨는 실연의 아픔을 겪은 사람들을 위로하고 싶어했다. 같은 사연을 두고 나는 계속 '어둡게', 그는 계속 '밝게'를 주장하다 보니 이 작업을 계속해도 되나 싶을 정도로 고민하게 되었다.

협업 작업에서 나는 되도록 협업자의 의도를 존중하는 편이다. 나의 아이디어에 누군가의 손만 빌리는 협업은 창의적인 결과를 얻기 어렵다. 아니, 오히려 혼자 할 때보다 더 못한 결과가 나올 때가 많다. 그렇게 우리의 협업은 별 진전 없이 답보 상태에 놓여 있었다. 하지만 그는 한 번도 심각해하거나 인상을 찌푸리지 않았고 항상 밝은 목소리로 전화를 받았다. 적어도 어제까진 그랬다.

오랜만에 걸려 온 그의 전화에 당연히 요즘 한창 준비 중일 그의 부산 개인전 소식일 줄 알았다. 하지만 처음 듣는 웃음기 없는 목소리엔 망설임이 가득했다.

"저… 지난번에 말한 혜수 샘 아버지 계셨던 호스피스 병원 좀 알려줘요…. 나… 이제 들어가야 할 것 같아."

5년 전, 아버지의 폐암 선고를 듣고 형제들에게 전화를 걸고서는 아무 말도 못 했던 시간들이 스쳐 지나갔다. 말을 꺼내는 순간 사실이 되어버릴 것 같아서. 자꾸만 되묻는, 결혼을 앞둔 언니에게 울음만 들려줬다.

전화기 너머 들리는 그의 목소리는 담담했다. 아니, 담담한 척하는 걸 게다. 그동안 형태 씨는 혼자서 병원을 다녔다. 어린 신부의 평범한 일상을 지켜주고 싶은 마음이 컸고, 편찮은 아버지를 돌보시는 어머니의 도움 역시 받지 못했다. 결국 혼자서 자신의 병과 씩씩하게 싸워왔다.

무슨 전셋집 소개하는 것도 아니고 아버지가 마지막

계실 병실을 찾다 알게 된 호스피스 병원들을 알려주며 내가 무슨 짓을 하고 있는 건지, 너무나 못 할 짓이란 생각이 들었다. 이건 가족들과 상의해야 할 일인데 그는 스스로 자신이 죽을 자릴 찾고 있었다.

사실 난 형태 씨의 사랑을 이해할 수 없었다. 그가 결혼 소식을 알려왔을 때도 '같이 살기만 하지, 왜 결혼까지 할까?'라며 다소 이기적인 결정이라고 생각했다. 하지만 내가 간과한 한 가지. 그는 행복해했다. 그녀의 부탁을 들어줄 수 있다는 것을, 그녀 곁에서 남편이라고 소개할 수 있다는 것을, 그리고 곁에 있는 사랑하는 누군가를 자신이 지켜줄 수 있다는 것을.

그래서인지 그는 아내가 원하는 대로 신혼여행을 배낭여행으로 다녀왔고, 그녀의 평범한 일상을 위해 혼자 투병을 했다. 형태 씨는 이번 재발을 부모님께 알리지 않았다. 그의 어린 아내 역시 남편의 병을 부모님께 알리지 않았다. 어찌 보면 이 커플은 상의할 가장 가까운 사람들이 없었던 셈이다. 자신보다 항상 아내 걱정이 컸던 형태 씨는 내게 아내의 상담을 자주 부탁했지만 나는 그에게 정신적 안정이 필요하다고 생각했다.

나는 말했다. 이젠 아내의 도움을 받으라고, 지금 그녀의 평범한 일상을 지켜주는 건 무리라고. 하지만 그는 다음 날도 혼자 병원엘 갔다. 그가 어떤 심정인지 정말 모르

겠지만, 확실한 건 자신의 죽음보다 늘 그녀가 먼저였다는 것이다.

이젠 가족들에게 알리고 그래도 희망을 가져보자고 나 스스로도 확신할 수 없는 말을 지껄이며 전화를 끊었다. 아직도 인간은 치명적인 병 앞에선 한없이 무기력하다.

또다시 어떻게 해야 할지 모르는 긴 밤이다.

2016년 6월 23일, 형태 씨와 통화를 마치고 쓴 일기.

형태 씨가 결국 세상을 떠났다.

지난주 내게 자기가 생을 마감할 자리를 의논한 게 우리의 마지막 통화였다. 그의 병을 알고도 결혼한 아내가 보내온 부음 소식에 지난 일주일간의 내 망설임을 후회했다.

'그 또한 당황하고 있겠지', '지금은 가족들에게 알릴 시간이 필요할 테지'라고 여기며 계속 통화를 미뤘다. 분명 도와줄 것들이 있다는 걸 알면서도 말이다.

결국 난 그에게 고마웠다는 말을 못 했다.

조문객을 받는 어린 아내의 손이 너무나 작다.

2016년 7월 1일, 형태 씨를 마지막으로 배웅하고 쓴 일기.

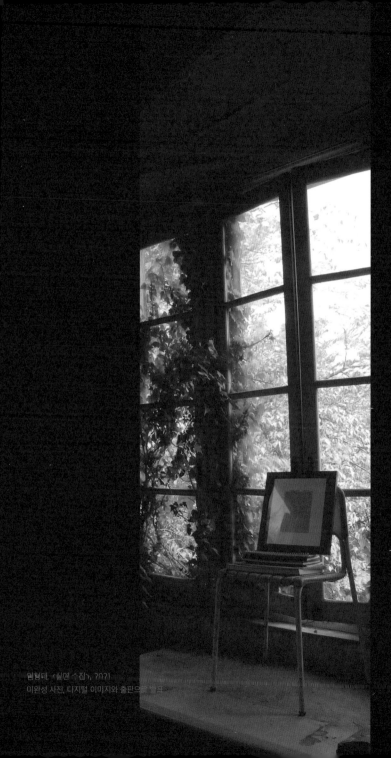

6

서로；로서

반부, <닝신>, 2021.
39×50cm, C 프린트.

형태 씨가 떠나고 '굿바이 투 러브' 작업은 한동안 휴지기에 들어갔다. 비슷한 시기에 시작한 다른 프로젝트들로 바쁘기도 했고 그가 남긴 미완성의 사진들을 어떻게 해야 할지, 다른 작업들은 어떻게 풀어나가야 할지 난감했다. 이렇게 혼란스런 상태일 땐 억지로 이야기를 뽑아내기보다 기다리는 것이 상책이다.

그사이 나는 '왜 사람들이 사랑과 같은 감정을 쉽게 포기하는가', '왜 자기다움을 포기하는 것을 보통이라고 말하는가', '남들과 똑같아진 모습으로 '우리'가 되어 이젠 행복한가'를 다른 작품들에서 물었다. 그렇게 프로젝트를 시작한 지 8년, 형태 씨가 죽은 지 5년이 흘렀다.

나도 이젠 중견 작가가 되었고 작품도 좀 알려지게 됐다. 어느 날 옛 구로공단에 위치한 한 아트센터에서 개인전 의뢰가 왔고 솔직히 반신반의하던 터에 예전 노동자들의 기숙사 흔적이 고스란히 남은 공간을 보며 멈췄던 '사랑 이야기'가 떠올랐다. 불과 열다섯 살도 안 된 소녀들이 학교 보내준다는 말에 돈 벌러 상경해서 가족을 위해 자

신의 청춘을 불사른 곳, 채 5평 남짓한 쪽방에서 그녀들은 모여 무슨 이야기를 했을까.

아트센터의 제안에 승낙하고 그동안 모인 실연 사연과 물품들을 5년 만에 꺼내어 아카이브 연구랩을 만들었다. 내가 모은 이야기도 범상치 않았고, 공간 역시 흰 벽들로 지어진 일반적인 미술관이 아닌, 이미 역사를 가진 곳이다. 이 경우 이야기와 공간이 서로 어울릴 수 있는지, 어떤 시너지가 발생할지 파악하는 데 시간이 필요하다. 앞서 말한, 실연을 연구하는 아트디렘 〈실연활용법〉에 서로 다른 다섯 명의 예술가를 모았고 그중엔 사진작가도 있었다.

사진작가 안부(작가명)는 원래 개념미술, 설문 작업을 진행할 것이라고 생각했지만 이 프로젝트, 특히 형태 씨 사연을 알고 나선 사진을 찍고 싶다고 이야기했다. 나는 그 의도가 반가웠고 시작한 지 3개월여 만에 그가 보여준 사진들은 내가 형태 씨와 찍고 싶던 '그 사진'이었다.

묘한 기분이었다. 당시 연구랩에는 미완성인 형태 씨 사진이 걸려 있었고, 그것은 설문 답변을 모은 에세이 『헤어질 때 하는 말』에도 수록했다. 나로서는 최선을 다해 그의 마지막 작업을 보내려 했고 그렇게 그를 보내자 원하던 사진이 나타났다. 이 이야기를 안부 작가에게 말하자 본인도 같은 사진작가로서 이전 작가의 이야기가 마음에 남았고 이 물품들을 날것으로 찍었어야 할 형태 작가가

많이 어려웠을 것 같다고 했다. 그리고 어쩌면 형태 씨가 그렇게 어려운 숙제를 덜어준 덕분에 자신은 마음껏 자신의 생각대로 해석할 수 있었다고.

갑자기 형태 씨에게 미안해지는 순간이다. 그 당시 나는 형태 씨에게 실연 물품들을 안겨주며 마음껏 찍어보라곤 했지만 그의 입장에서는 물건을 기증한 사람들이나 버림받은 물건, 이 모든 사연을 무시한 채 작가 마음대로 해석할 순 없었을 것이다. 그러기엔 그 무게가 결코 가볍지 않았다. 나 역시 수집한 실연 사연과 이 기숙사 건물이 서로 어울리는지 펼쳐놓고 6개월 동안 이렇게도 해보고 저렇게도 해보는 것도 모자라 다른 작가들까지 불러서 다양한 실험을 하고 있지 않은가. 그리고 무엇보다 형태 씨에게는 그들을 보내줄 시간이 없었다. 먼저 물건들에 얽혀 있는 사연과 사람의 흔적을 덜어낼, 그들과 이별한 시간….

형태 씨가 이야기를 덜어낸 물건을 안부 작가가 건네받아 새로운 이야기를 덧입혔다. 안부 작가는 20여 점의 사진작품을 가지고 작은 전시회를 열었는데, 전시회 제목을 "서로:로서"라고 달았다.

처음엔 이 제목이 무슨 의미인지 의아했는데 이건 의미로 읽는 글이 아닌, 이미지로 보는 글인 듯하다. 그에게 물으니 "처음엔 서로와 로서가 리버스가 되는 모양이 예

뺐고, 서로라는 둘만의 관계로서 서로의 자격이자 영향력을 미치는 의미"로 사랑을 해석했다고 한다.

'서로'란 단어 속 '둘로서'의 관계가 포함됐다는 뜻인데, 같은 사물을 마주한 두 사진작가가 그러했다. 한 작가는 사물 속 이별한 사람들의 시간을, 다른 작가는 그것을 고민했던 같은 일을 하는 사진작가를 떠올렸다. 동료로서 서로를 생각했을 이들의 관계는 앞으로도 이들의 사진에서 오버랩되며 많은 생각을 하게 할 듯하다.

두 작가 모두에게 감사한 마음을 전한다.

7

그 순간, 내 인생은 끝났다고 생각했습니다

다시 누군가를 사랑하는 일
그녀에게 모진말로 상처를 주며 결국 헤어졌지만,
그땐 어쩔 수 없었다.
세상의 반이 여자라고 하고,
실망이 또다른 사랑으로 잊혀진다고 하지만
내게 사랑은 오직 그녀뿐이다.

나는 그녀를 놓치고 싶지 않았다.
이것 역시 운명의 시험이라고 믿고 싶다.
담담하게 이 과정을 시련으로 받아들이리라.

그녀와 결혼하기
그녀는 결혼을 빨리 하고 싶어했고
저는 아직 준비되어있지 않았습다.
용기가 부족했나 봅니다.
결국 그녀를 떠나보낼 수 밖에 없었습니다
행복하게 살았으면 좋겠습니다.

설문 <실연 수집> 사연.

여자라면 누구라도 백설공주나 신데렐라 그런 동화 같은 얘기를 동경하지. 그러다 어디서부터 잘못됐는지. 백조가 되고 싶었는데 눈을 뜨면 새까만 까마귀가 되어 있잖아. 오직 한 번뿐인, 두 번 살 수 없는 인생인데 이게 동화라면 너무 잔혹해.

<혐오스런 마츠코의 일생> 중

영화 <혐오스런 마츠코의 일생>을 처음 본 건 갓 서른을 넘어섰을 때였다. 그 당시는 여자 결혼 적령기가 20대 후반인 시절이라 내 친구들도 아홉수를 넘기지 않고 20대에 신부가 되었다. 글쎄, 결혼을 인생에서 반드시 해야 할 '무엇'이라고 생각하지 않았고 이미 부모님 말은 진리가 아님을 깨달은 터라 어머니가 아무리 잔소리를 해도 대수롭지 않았다. 어머니는 자식의 결혼이 숙제라고 하셨지만 나는 결혼을 숙제처럼 하고 싶지 않았다(참고로 나는 숙제는 빨리 하고 노는 타입이다). 무엇보다 결혼이 재미있어 보이지 않았다. 누군가는 '결혼을 재미로 하냐'고 했지만,

208

'재미도 없는 일을 왜 하냐'가 나의 지론이다. 결혼이든, 일이든.

아무튼 30대 초반, 부모님과 나는 결혼이란 문제를 두고 살얼음판 같은 시간을 보내고 있었고 자연스레 결혼하지 않는 삶에 관심이 많았다. 그런데 반대가 끌리기라도 했을까. 사실 영화 속 마츠코는 나와는 달리 사랑이 인생의 전부인 여자다. 어쩌다 이 영화를 보게 됐는지 모르겠지만 지금까지 코미디 영화라고 기억하고 있었다. 아무래도 주인공이 습관처럼 짓곤 하던 우스운 표정과 노래 때문인 것 같은데 15년이 지나 다시 본 〈혐오스런 마츠코의 일생〉은 기억과 다른 영화였다. 이 영화는 처절하게 애절한 슬픈 드라마였고 마츠코의 비극은 모두에게 그렇듯이 너무 작은 것에서 비롯되었다.

중학교 음악 교사이자 장녀인 마츠코(나카타니 미키)에겐 아픈 여동생 쿠미(이치카와 미카코)가 있다. 아버지는 아픈 쿠미를 걱정하느라 마츠코에게 제대로 사랑을 표현하지 못했고 늘 큰딸에게는 엄했다. 남들보다 조금 더 애정이 필요한 마츠코와 남들보다 조금 덜 애정을 표현하는 아버지 사이에는 마음과 다르게 서로에 대한 오해가 커져만 갔다. 마츠코는 제자 류(이세야 유스케)의 모함으로 학교에서 해고되고 누군가의 애정이 그리웠던 터에 급한 대로 마구잡이로 남자들을 만난다. 그들의 폭력을 사

랑의 다른 표현이라 치부하며 그녀는 사랑받기 위해 끊임없이 노력하지만 그 끝은 언제나 버려짐이었다. 심지어 자신을 이용하고 때리는 애인이 된 류에게도 모든 순정을 바친다. 하지만 그녀의 순정을 비웃기라도 하 듯 그들은 그녀를 학대하고, 그럼에도 '맞아도 혼자보다 낫다'고 버티던 그녀는 바닥에 피투성이가 되어 남자들이 떠난 뒤에 그제서야 '인생은 끝났다'고 생각한다. 그녀의 인생은 그렇게 사랑에 따라 죽었다 살았다가 반복됐다.

그녀를 걱정하는 유일한 친구 메구미(구로사와 아스카)에게 동거하던 애인에게 맞는 순간을 들켰을 때에도 마츠코는 "나는 말이야. 이 사람과 함께라면 지옥이라도 갈 거야. 그게 나의 행복이야"라며 자신을 학대한 그들을 감싼다. 오직 혼자가 되지 않기 위해서. 혼자만 아니라면 무슨 일이라도 할 사람처럼.

사실 그녀의 바람은 결코 크지 않았다. 그저 사랑하고, 사랑받고, 행복해지고 싶을 뿐. 하지만 어디서부터 잘못됐는지 그녀의 인생은 잔혹한 동화였고, 연속된 비극적 상황 속에 부르는 희망 노래가 더 애잔했다. 게다가 마츠코는 언제나 그들에게 진심이었다. 나는 그게 가장 슬펐다. 그녀를 자신의 열등감의 대속물로 이용한 놈이나, 자기보다 약한 그녀를 폭력으로 제압해 조금이라도 우월감을 느끼고 싶어하는 못나디 못난 놈들에게 그녀의 헌신은 너무

나 순수했다.

2022년, 공단의 사랑 이야기를 하기로 마음을 먹으면서 가장 먼저 떠오른 영화가 바로 이 영화였다. 그리고 마츠코의 대사를 《굿바이 투 러브》 개인전의 작품들 제목으로 붙일 생각이다.

자신의 인생을 바꾸기 위해, 때론 타인을 의지하고자 했던 그녀의 모습이 마치 지긋지긋한 시골 일손에서 벗어나고 싶어 상경한 우리네 '순이'들과 묘하게 오버랩됐다. 시골을 벗어난 소녀들은 하루 열 시간이 넘는 중노동을 감내하고, 벌집 같은 기숙사에 살면서도 월급을 쪼개 집에 보내고 남은 돈을 모아 시집가는 데 보태 하루빨리 자기 가정을 꾸리고 싶어했다.

이 세상 어딘가에 있을까 있을까
분홍빛 고운 꿈나라 행복만 가득한 나라
하늘빛 자동차 타고 나는 화사한 옷 입고
잘생긴 머슴애가 손짓하는 꿈의 나라
이 세상 아무 데도 없어요, 정말 없어요.

<이 세상 어딘가에>(뮤지컬 <공장의 불빛>) 중

첫사랑 인터뷰 중, 중국 동포로 한국에서 노인 돌봄을 하는 양여사님의 지난 시간은 도시로 상경하면서 인생을

바꾸고 싶어했던 우리 '순이'들의 삶과 닮았다.

"나는 첫사랑, 그런 거 없어. 그냥 (결혼)한 거야."

지금 60대인 양여사님은 40대 후반에 한국에 왔다. 40대에 갑자기 실직한 남편이 중국에서 더 이상 일자리를 찾지 못하자 한국은 가장 매력적인 선택지였다. 시골 출신인 그녀의 결혼도 비슷했다. 당시 중국은 시골과 도시 간의 이동이 자유롭지 않아서 한번 시골 사람은 영원한 시골 사람이던 시절이었다. 그녀가 시골을 벗어날 수 있는 길은 공부로 출세해서 도시로 가든지, 결혼하든지 두 가지 선택밖에 없었다. 하지만 불행하게도 그 당시 딸에게 공부로 출세하길 바라는 부모는 많지 않았다.

결국 남은 선택은 오직 결혼밖에 없었지만, 도시 남자가 그녀에게 결혼을 청했을 땐 이미 그녀는 노처녀로 집안의 망신이었고, 또래 친구들은 모두 유부녀가 된 후였다. 그녀는 남편의 첫인상이 그리 맘에 들지 않았지만 인생에서 처음이자 마지막인 도시 남자의 제안을 거부할 수는 없었다. 그보단 시골을 벗어날 수 있다는 사실만으로 이 결혼은 이미 충분히 가치가 있었다.

그러나 꿈에 그리던 도시에 대한 환상은 그리 오래가지 않았다. 생전 처음 보는 아파트로 한껏 기대는 높았지만 남편의 집안은 생각보다 훨씬 더 곤란했다. 시골에선 겪어본 적 없던 끼니 걱정을 해야 했고 그녀는 식당 일을

비롯해서 닥치는 대로 일을 해야 했다. 이 또한 팔자라고, 힘들었던 시기를 말하며, 자신은 "돌 위에서도 살아남는 사람"이라고 웃는 표정이 애잔하다. 그녀는 남들에겐 쉽게 열렸던 한국행도 여러 번 실패를 맛보자 자신의 인생에 시련은 당연한 걸로 여겼다. 결국 어렵게 한국에 와서도 남편은 쉽게 자리를 잡지 못해 결국 자신이 생계를 이어가야만 했던 삶을 되돌아보며 스스로도 대견해했다. 문득 나는 그녀가 겪은 수많은 일에서 과연 자기 자신을 위한 일이 있었을지 궁금했다.

"나 자신을 위한 일? 자신을 위한 일…. 그런 일은 없어, 없다고 봐야지." 인터뷰 내내 자신감 넘쳤던 그녀가 유일하게 생각에 잠긴 대목이다.

양여사님에겐 결혼이 시골 탈출이라는 인생 목표를 이루는 발판이었고, 그녀는 시종일관 팔자 탓을 했음에도 내가 볼 땐 그 시련들을 넘어서며 단단해진 듯했다. 인터뷰 말미엔 한국에 와서 맘껏 공부하게 된 지금이 인생에서 가장 행복한 순간이란 답변에, 시련에 맞서 그녀가 결국 이겼다는 생각으로 살짝 기쁘기까지 했다.

이렇듯 시련은 누군가를 단단한 정금으로 만들기도 하지만, 많은 시련은 그것을 겪은 이들에게 삶의 주인이 '자신'이 아닌 '팔자'가 되게 만든다. 마치 마츠코처럼….

마츠코는 인생의 시련을 만날 때마다 무너졌고, 벽을 쌓아나갔다. 한탄과 팔자 탓을 넘어 자책이 이어지면서 결국 자신만의 굴로 들어가 스스로를 가둬버렸다. 사실 나는 양여사님보다 마츠코 같은 사람이 세상에 훨씬 많다고 생각한다. 사랑을 통해서 자신의 인생을 구원하고자 했던, 하지만 버림받자 바로 자신을 망가뜨리는.

솔직히 마츠코의 사랑이 무슨 감정인지 모르겠다. 그녀의 감정은 과연 사랑이 맞을까? 따져보면 그녀는 혼자가 두려워 누군가가 필요했다. 혼자만 아닐 수 있다면 폭력도 사랑이라 믿었다. 아니 사랑이어야만 했다. 어린 시절 부모로부터 채워지지 않은 외로움을 견디지 못하고 끊임없이 친밀한 누군가를 찾는 모습은 나쁜 관계임을 알면서도 끝내지 못하고 강박적으로 집착하는 관계 중독자들과 다름없다. 불안정한 애착 관계로 인해 끊임없이 타인의 기분을 살피며 사랑받기 위해 노력해야만 했지만, 인생은 그녀의 노력을 비웃기라도 하듯 폭력과 비극으로 가득 찼다. 그녀는 그들이 자신을 다시 사랑해줄지 모른다는 희망으로 무시, 모욕, 배반, 폭력을 버티지만, 오직 '그 사람만이 자신의 행복'이라 여긴 류에게 결국 배반당하자 그제야 사랑을 포기한다. "이제 아무도 안 믿어. 이제 아무도 사랑하지 않을 거야. 내 인생에 못 들어오게 할 거야."

'나'는 없고 '너'만 존재하는 시간들….

집안의 골칫거리, 미래에 대한 불안, 시골을 탈출했음에도 최악으로 이어진 결혼생활. 그럼에도 양여사님은 벽을 쌓지 않았다. 아이를 낳고 밖으로 나갈 수 없게 되자 같은 아파트에 사는 한족 주민에게 일감을 받아 봉제 일을 이어갔다. 무너질 수밖에 없던 환경이었음에도 그녀가 좌절하지 않을 수 있었던 것은 자신의 인생을 무너뜨릴 수 없다는 애착 때문은 아니었을까.

하지만 마츠코의 시간은 오직 타인을 위해서만 흘렀다. 자신은 없고 그들만 가득한 '나 없는 내 인생'을 살았다. 결국 그녀는 종이처럼 얇은 벽을 겹겹이 쌓으면서 '있지만 없는 사람'이 되어 "태어나서 미안하다"는 말을 되풀이한다. 마츠코는 남자들에게서 버림받을 때마다 "그 순간, 내 인생은 끝났다"고 읊조렸지만, 자신의 인생에 '내가 없는 순간', 꿈꾸는 삶은 그때 이미 끝나지 않았을까.

있지만 없는 사람

첫 남자는 내 감정이 부담스럽다고 했다.

내 감정을 자신에게 전가시키지 말라고.

최대한 나는 감정을 숨겼지만, 결국 그는 나를 버렸다.

두 번째 남자는 내게 여자 냄새가 난다고 했다.

그래서 나는 밤마다 살갗을 벗겼다.

하지만 그는 나를 믿을 수 없다며 떠났다.

세 번째 남자는 나의 숨소리를 싫어했다.

나는 소리를 내지 않고 숨을 쉬기 시작했다.

내 숨이 사라지자, 온 집안이 그의 숨으로 가득 찼다.

나는 그의 숨소리에 맞춰 숨을 쉬는 게 행복했지만

그는 더 이상 참을 수 없다며 헤어지자고 했다.

감정을 포기하고, 냄새를 지우고, 숨소리가 사라진 몸뚱이로

길을 걷고, 밥을 먹고, 잠을 잔다.

몸을 더듬으며 나의 생사를 확인한다.

'나는 살아 있는 걸까, 죽은 걸까.'

숨소리를 지운 이들이 사는 이곳,

사람의 기척은 있지만

얼굴을 볼 수 없는 곳.

뒷모습이 익숙한

혼자서도 숨어 우는

나의 동지들.

8

짧은 사랑, 긴 그리움

암비나, 〈짓시랑 그녀〉, 2022.
캔버스에 유채, 91.0×116.8cm, 안부 사진.

첫사랑요?

음, 남자들에게 첫사랑은 마음을 묻을 만한 사람일 거예요.

자신만의 심지가 살아서 가슴에 깊이 불꽃이 꺼지지 않도록

심지를 감싸고 있어요. 죽을 때까지 잊지 않도록,

아무도 모르게, 조용히 숨기고 살죠.

대학 첫 미팅에서 만난 운명 같은 그녀와 두 달간 용광로로 뛰어든 것 같은 미친 연애를 하고 납득할 수 없는 이유로 헤어진 뒤 그녀를 잊지 못해 1년 반 동안 지난 두 달간의 행적을 반복해서 뒤쫓았다. 평소 잘 꾸지도 않는 꿈엔 늘 그녀가 나왔다. 그러나 꿈에서조차 잡히지 않았다는 그녀. 혹여라도 손에 잡힐 것 같으면 그 순간에 잠에서 깬다. 눈앞에는 보이지만 계속 두꺼운 유리 벽 뒤에 있는 그녀.

첫 번째 인터뷰이의 사연은 강렬했다. 하루 종일 말없이 쳐다만 봐도 좋았고, 그 기억이 너무나 소중했기에 잊을 수 없었던 그녀. 헤어지고 30여 년을 훌쩍 넘은 긴 시

간 동안 그는 우연히 그녀를 두어 번 길에서 마주쳤다고 한다. 그때마다 그녀는 그를 못 본 척 지나쳤다. "우연히 다시 그녀를 만난다면 어떻게 하시겠어요?"라는 나의 질문에 그는 먼저 알은척은 하지 않겠지만, 그녀가 자신을 알아볼 수 있는 거리에 서 있겠다고 말한다. 죽기 전에 한 번은 만나 이야기해보고 싶다고. 전에는 웃지 못했지만 지금은 얼굴 맞대고 이야기할 수 있는 추억이니까.

흔히들 사랑의 깊이와 연애의 길이가 비례할 것이라고 생각한다. 하지만 어린 시절의 첫사랑이 성인 간의 사랑보다 얕지 않고, 때론 한 달 만난 감정이 10년을 만난 사랑보다 강렬할 수 있다. 오히려 젊음처럼 짧았기에 더 아쉽고, 더 아름답고, 한없이 그리운 게 아니었을까. 누군가는 그 짧은 순간의 기억으로 평생을 살 수도 있다. 그의 말대로 인생에서 아무 말도 하지 않고 하루 종일 같이 지낼 수 있는 사람은 많지 않다.

본래 감정이란 순식간에 애정과 증오를 오간다. 헤어져도 증오가 남아 있다면, 분명 쓰디 쓴 그 감정을 그가 삼키지 못하고 물고 있는 이유는 무엇일까. 혹시 일부러 망가져버려 나를 버린 상대가 미안함을 느끼게 하거나, 모든 잘못을 상대방에게 떠넘기고 싶었던 건 아닐까?

"너만 불행할 수 있다면 나는 아무렇게 돼도 상관없다"는 영화 속 또라이들은 허구가 아닐 수 있다는 생각이

그 또라이의 최고봉 〈500일의 썸머〉의 톰으로 자연스럽게 오버랩된다.

〈500일의 썸머〉는 주인공 톰(조셉 고든 레빗)과 썸머(주이 디샤넬)가 만나고, 헤어지고, 잊기까지의 500일을 다룬 영화이다. 개봉 초기엔 일방적으로 떠난 썸머를 욕하는 사람들이 많았다. 실제 영화도 "이 영화는 허구이며 누가 연상된다면 이는 순전히 우연일 뿐이다. 특히 너, 제니 벡맨. 나쁜 년"이라는 시나리오 작가 노트로 시작한다 (작가는 허구라고 했지만 제니 벡맨은 작가의 전 여친, 실제 인물이다). 다음에 이어진 장면은 톰과 썸머가 만난 지 488일 날, 이미 헤어진 커플이 된 그들이 자주 데이트한 벤치에 앉아 있다. 그리고 바로 시작되는 첫 만남 1일.

썸머는 진지한 관계와 사랑을 거부하며 누군가의 여자친구가 되는 것에 두려움이 있다. 반면 톰은 진정한 사랑만이 행복해질 수 있다고 믿는다. 톰이 일하는 카드 문구 제작회사에 입사한 썸머는 '가벼운 사이'로, 톰은 '운명의 상대'로 여기며 둘은 친구도 애인도 아닌 애매한 연인이 된다. 그렇게 티격태격하는 연애가 300여 일 진행된다. 썸머의 일방적인 이별 통보로 이제 그녀는 톰에게 '나쁜 년'이 되었다. 이 영화의 진가는 이들이 헤어진 뒤, 톰의 또라이 짓거리에서 빛을 발한다.

303일째 되는 날, 톰은 헤어지고 거의 폐인이 된 상태. 일도 잘 안 풀리고, 다른 여자를 만나도 온통 썸머 생각뿐이다. 헤어졌지만 계속해서 썸머가 자신의 운명의 상대란 생각은 변함이 없다. 그래서 그녀가 더 밉다. 막 사는 폐인 생활을 멈추지 못하고 회사도 그만뒀다. 만약 영화가 계속해서 우왕좌왕, 우유부단, 자기 멋대로 연애하다 폐인이 된 톰만 보여줬다면 그야말로 인간의 찌질함의 한계에 도전하는 영화가 될 수도 있었겠으나 감독은 그런 모험은 하지 않았다. 대신 갓 중학생이 된 어린 여동생을 통해 찌질함을 멈추는 조언을 건넨다. "오빠는 자신이 바라지 않는 대답을 들을까 봐 두려운 거야. 그래서 지난 아름다운 환상에 숨으려는 거지."

썸머가 운명의 상대란 생각은 착각이라고 깨우쳐준 여동생의 말에 그는 자신의 연애를 되돌아보고, 포기했던 건축가의 꿈에 다시 도전해보려 한다. 운명도 떠난 마당에 미련 가득했던 꿈이라도 잡고 싶었는지 그는 꽤 진지하다. 여러 건축회사에 지원서를 내는 삶이 이어지고, 488일째 그들이 자주 만난 장소에 이미 다른 남자의 아내가 된 썸머가 찾아온다.

"애인도 싫다고 하더니, 이젠 유부녀가 됐네."
"나도 놀랐어."

"이해하기 힘들어. 이건 말이 안 되잖아."

"그렇게 됐어."

"그게 이해가 안 돼. 어떻게 된 거야?"

"어느 날 아침에 일어나서 깨달았어."

"그게 뭔데?"

"너와 만날 땐 몰랐던 것들."

"(괴로워한다) 내가 화나는 건, 네가 말했던 게 모두 옳았다는 거야. 그게 화가 나."

"무슨 뜻이야?"

"운명이니, 반쪽이니, 진정한 사랑 같은 거, 동화 속에 나오는 새빨간 거짓말이었어. 네 말을 들을 걸 그랬어."

"(아니란 듯 웃으며 톰을 쳐다본다) 내가 식당에서 책을 읽고 있는데 어떤 남자가 다가와서 책의 내용을 물었어. 그이가 지금 남편이야."

"그래서?"

"만약 내가 영화를 보러 갔더라면? 다른 식당을 갔더라면 어떻게 됐을까? 10분만 식당을 늦게 갔다면? 우리는 만날 운명이었던 거야. 그때 생각했지. 네 말이 옳았구나. 단지, 내가 너의 반쪽이 아니었던 거야."

만난 지 488일이 지나 둘은 '사랑'에 대해 정반대의 생각을 갖게 됐다. 썸머는 운명의 상대를 만나 결혼했고, 톰

은 더 이상 운명을 믿지 않는다. 이 영화가 개봉하고 이기적인 썸머를 욕하는 반응이 많았다. 이에 대해 톰을 연기한 조셉 고든 레빗은 "영화를 다시 한 번 보세요, 거의 톰 탓입니다. 그는 썸머의 생각을 자기 생각으로 넘겨짚었어요"라고 답변했다.

실제로 영화에서 썸머는 끊임없이 톰이 어떻게 생각하는지 묻고, 그의 이야기를 경청한다. 말로는 깊은 관계가 싫다고 하지만 그녀의 표정과 몸짓은 이미 톰에게 진심이었다. 이때라도 톰이 그녀에게 왜 진심을 숨기는지 물었더라면 이들은 달라졌을까? 하지만 그는 그러지 않았다. 톰은 그녀를 통해 자신이 진정으로 원하는 꿈을 깨닫지만 그녀의 괴로움을 알려 하지 않았다. 사귀면서 납득할 수 없던 그녀의 행동들도 헤어지고 나서야 궁금해지기 시작했다. 어쩌면 그는 그녀를 사랑했던 자신만, 자신의 감정만 중요했던 게 아니었나 싶다.

건축가의 꿈도 하찮은 일로 치부했고, 썸머와 헤어진 뒤 그녀의 험담을 일삼았다. 하지만 그것은 기대보다 못한 자신을 마주하는 것을 두려워하는 모습이었다. 썸머가 일깨워준 건축가의 꿈을 다시 꾸기 시작하는 가운데, 488일, 결혼한 그녀를 만났고 이제는 그녀를 이해하게 됐다. 그리고 2일 뒤 500일, 한 건축회사 면접장에서 오텀(Autumn, 가을)을 만난다. 500일의 여름은 끝나고 가을과

1일이 시작된다.

영화의 마지막엔 "사랑은 운명일까, 우연일까?"란 질문을 남기지만, 사실 감독은 영화 가운데 톰의 친구를 통해 자신의 생각을 이미 밝혔다. "이상형의 여자를 찾는다는 건 뜬구름 잡는 거나 마찬가지예요. 헤어스타일이 좀 다르고 스포츠를 좋아하는 여자면 좋겠지만, 솔직히 지금 여자친구가 더 나아요. 그녀는 현실이니까요!"

톰은 사랑과 감사의 문구를 담는 카드회사를 그만두면서 사람들은 감정을 말로 하는 것이 두려워서 카드를 사는 것이며, 자신들이 느끼는 감정을 말할 수 없다면 '사랑'이란 단어는 아무 의미가 없음을 항변한다.

톰과 썸머 둘 다 자신이 가지고 있던 관점으로 '사랑'을 이해했고 다른 관점의 사랑을 보려 하지 않았다. 이후 썸머는 자신의 생각을 깨우쳐준 남자를 만났고, 운명을 믿었던 톰도 이젠 본인의 의지로 '오텀'에게 먼저 다가간다. 결국 이 둘의 사랑은 마주서기를 회피하고 감추고 싶던 자신을 정면으로 불러 세우면서 그 의무를 다했다. 그 사랑이 불러온 '현실'은 이제 오늘이 1일이다.

사랑을 했다.

우리가 만나 지우지 못할 추억이 됐다.

볼 만한 멜로드라마. 괜찮은 결말. 그거면 됐다.

널 사랑했다.

IV

미래가 두려운 사람들

10대의 나, 80대의 나에게 어떤 말을 해주고 싶나요?

1

내가 내게 묻다

퍼포먼스 <당신으로부터 편지가 왔어요>에서 사용된 편지 봉투.

10대의 나에게 보내는 편지

너는 자라 내가 될 거야.

그렇게 힘들게 살지 않아도 돼. 애쓰지 마.

열심히 버텼다는 것 알아. 예상대로 되지는 못했어.
완벽한 선택은 없었어.

네 꿈을 너무 일찍부터 준비하지 않아도,
다른 꿈들을 같이 꿔도 괜찮아. 다양한 꿈들이 미래의 너를
더욱 발전하게 해줄 거야. 혹시 꾸고 싶은 꿈이 또 있니?
그리고 엄마한테 더 잘해.

부모와 선생 말을 잘 따를 필요가 없어.

세상에 좌절하지 마!
홧김에 너를 버리는 행동은 하지 말아줘.
부모에 대한 반항으로 너를 망치는 행동은 하지 마

쫄지 마. 그 애는 그렇게 중요한 사람이 아니야.

지금 우울증인 거 알고 있나요?

뭐가 그렇게 두려웠니?

혼자 너무 많은 책임을 지면서 살지 않아도 돼.

왜 그렇게 타인에게 돋보이려 애썼니.

진정한 친구를 찾고 있니?
누구와 친구가 되는 건 내게 서툴고 어려운 일이야.

너만 잘난 게 아니란다.

도서관에서 본 그분 연락처를 물어봐.

너는 무엇을 가장 좋아해?

지금 네가 느끼는 그런 고민과 일들은 돌이켜보면
아무것도 아니더라. 생각보다 넌 더 멋진 사람이야.

네가 내린 선택 때문에 20대에 힘들다면 어떤 대안이 있어?

생각보다 삶은 살 만했어.

위축되지 않고 좀 더 질러도 되는데, 해볼래?

너의 20~30대는 생각만큼 화려하지는 않아.

네가 꿈꾸던 미래가 아니어도 실망하지 않을 자신이 있니?

힘들겠지만 조금만 버텨라.

너는 가장 갖고 싶은 게 뭐야? 직업 선택을 하려고 하는데,

내가 뭘 원하는지 잘 모르겠어.

네가 답을 알고 있는 거 같아. 네가 가장 원하는 게 뭐니?

세상을 더 넓게 보기를, 나에게만 집중하는 시야를

조금만 넓혀서 타인도 살피기를.

그리고 아빠를 왜 그렇게 싫어했는지도 묻고 싶어.

더 놀고 더 울고, 꼭 감정을 표현하는 법을 더 익혀봐.

하지만 못한다고 큰 문제는 아니고.

벗어날 수 있단다. 그러니 지금은 평화롭게 밸런스를

잘 유지하면서 네 것에 몰두하렴.

무엇이 너를 즐겁고 기쁘게 하거든 소중히 여기고

감사의 표현을 꼭 하렴. 그건 너무나도 귀한 것이란다.

조금 더 틀에 얽매이지 않아도 괜찮아.
책임이나 규칙들을 놓아두고 조금 더 자유로워지길.

왜 힘들다고 말하지 않았니? 너도 결국은 혼자였던 거야?
내가 아는 어릴 적 너는 그렇지 않았던 것 같은데
왜 그렇게 됐니? 네가 너만을 믿고 사랑하고 또 토닥토닥
해줬음 좋겠다. 기나긴 시간 동안 외로움 또 고독함의
연속이고 이 터널이 끝나더라도 다시 또 터널이
찾아오겠지만 그때는 네가 더 빨리 다치지 않게 헤쳐나갈 수
있는 방법을 터득할 수 있을 거야. 그리고 힘들면 힘들다고
말하자. 새벽에 누워 청승맞게 눈물도 흘려보고,
산에 올라가 신에게 탓도 해봐라. 힘내라, 곧 끝난다.

너에게는 기회가 많아.

80대의 나에게 보내는 편지

잘 정리해보세요. 뭐 하고 살았는지.

건강하게 살았나요? 텅 비지 않았나요?

제가 아직 살아 있나요? 고생 많으셨습니다.

타협하지 않았죠?

그동안 살아내느라 고생했다. 세상으로부터 너를
지켜내느라 수고했다. 네가 옳다고 생각한 정의가 옳았어.
그래서 네가 아름다운 노인으로 살아 있는 것이고
이러한 경험들을 통해 아직 어린 청춘들에게
교훈을 남길 수 있는 거야.
어떤 장소에서 새로운 인생 또는 인생을 마감하고 싶은가?

그동안 재미있게 살았지?
이제 또 어떤 새로운 걸 배워볼 생각이야?

여전히 살아 있어요? 살아 있다면, 왜 살아 있게 되었어요?

80대에도 30대처럼 방황하고 도전하다 넘어져도
충분할 수도 있겠지요.

당신은 진짜로 '사랑' 했나요?

후회하지 않고 살아왔어? 이번 삶은 어떤 것 같아?
앞으로는 무엇을 위해 살아갈 거야?

오늘은 건강하나요?

건강하게 잘 늙었니?

너무 오래 사신 것 아니에요? 금연하셨나요?

내가 다른 길로 새지 않고 후회하지 않을 길을 걸었는지
묻고 싶다.

사랑을 베풀며 살아왔니?
너의 주변에 진정으로 함께 할 사람들은 곁에 있니?

20대 후반 나는 돌아가고 싶은 몇 순간들이 있지만
또한 나는 그 시간으로 가도 아무것도 할 수 없음을 깨닫기도
했다. 80년 이상 지내면서 가장 돌아가고 싶은 감정이
휘몰아치는 순간은 언제였어?

강남에 집은 샀니? 네가 원하는 병원에 취직해서
돈도 많이 벌었니? 평생 목표가 강남에 직장 있고 강남에

혼자 살 작은 집 하나 사는 거였는데…. 의지박약 네가
잘해냈을지는 사실 잘 모르겠다. 그래도 네가 처음이자
마지막으로(?) 가지고 있던 목표니까, 꼭 이뤘길 바란다.

네가 정말 건강했으면 좋겠다. 옆에서 봐줄 가족은 없겠지만
그래도 혼자서 꿋꿋하게 잘 지내다 잘 마무리했으면 좋겠다.
그동안 고맙고 신세 졌던 사람들에게 인사 잘하고
사회에 많이 베풀고 돌아가길 바란다.

당신의 삶에서 사랑이란 어떤 의미였나요?

죽음을 기다리며 사는 건 아니지?

이제 좀 내려놔라.

살아남는 것, 힘들진 않았나요?

너의 삶을 돌이켜봤을 때 가장 미안한 사람이 누구야?
그렇다면 그 사람에게 그 마음을 전했니?

지금까지 살아오면서 가장 아쉬운 점이 뭔가요?

지금 가장 힘든 일을 당신이라면 어떻게 견디실까요?

당신은 지금 어디에서, 무엇을 하며 살고 있을까?

'어떻게 살고 싶은지'에 답을 찾았나요?

혹시 80대에는 외로운 마음이 들 때가 많을지….

낭독 퍼포먼스 <당신으로부터 편지가 왔어요>를 위해 50여 명의 관객을 대상으로 조사한 <10대의 나, 80대의 나에게 하고 싶은 말> 설문 답변 중 일부이다.

2

당신으로부터 편지가 왔어요

박혜수, <당신으로부터 편지가 왔어요>, 2021.
낭독 퍼포먼스, <토론극장: 우리_들> 9막, 이경미 공동기획, 교보아크홀.

폴란드의 시인 비스와바 쉼보르스카의 시 「십대 소녀」에는 다음과 같은 구절이 있다.

십대 소녀인 나?
그 애가 갑자기, 여기, 지금, 내 앞에 나타난다면,
친한 벗을 대하듯 반갑게 맞이할 수 있을까?
나한테는 분명 낯설고, 먼 존재일 텐데.
(…)
친척들과 지인들이 우리를 연결해주는 건 분명하지만,
그 애의 세상에서는 거의 모두들 살아 있겠지,
내가 사는 곳에서는
함께 지내온 무리 가운데
살아남은 사람이 거의 없는데.

우린 이토록 서로 다른 존재,
완전히 다른 생각을 하고, 다른 말을 한다.
무슨 일이 벌어질지 그 애는 아무것도 모른다— [1]

시에선 노인이 된 화자가 자신의 십대 시절의 소녀를 마치 처음 보는 사람처럼 바라보며 연결고리를 찾고 있다. 이 시를 읽으면서 나 역시 자연스럽게 나의 십대 시절을 떠올렸다. 그리고 그 시절로 돌아간다면 나는 그 아이에게 무슨 말을 해주고 싶을까? 대학에 가도 살은 안 빠지니 밤에 먹지 말 것과 걱정한 일 중 실제로 일어난 일은 절반도 안 되니 좀 더 여유를 갖고 10대 시절을 즐겼으면 하는 것 정도. 대한민국 사람들 대부분이 그렇듯 내 10대도 입시지옥이었기에 솔직히 되돌아가고 싶은 마음은 전혀 없다. 오히려 80대의 나에겐 묻고 싶은 게 꽤 있다. 곁엔 누가 남아 있는지, 가난하진 않은지, 그리고 삶을 잘 마무리하고 있는지.

이 시에서 비롯된 퍼포먼스 〈당신으로부터 편지가 왔어요〉는 관객들로 하여금 자신의 과거 또는 미래로부터 온 편지를 고른 뒤, 사연을 읽고 자신의 생각을 이야기하는 관객 참여 낭독극이다. 편지 속 내용은 사전에 50여 명의 관객들로부터 조사한 것으로, 나는 관객들에게 10대(과거) 또는 80대(미래)의 자신에게 편지를 보낼 수 있다면 무엇을 묻고 싶은지를 물었다. 그리고 그 사연들을 편지 봉투에 담고, 당일 관객들이 선택하게 했다.

어떤 사연은 정말 그 사람의 사연일 것 같은 이에게 돌아갔고, 어떤 사연은 전혀 관계없는 이에게 가기도 했

다. 대부분의 관객이 2,30대로 젊은 탓에 많은 관객들은 과거보다는 미래에서 온 편지를 골랐다. 그중 과거에서 온 편지를 고른 관객들은 마치 진짜 10대의 자신으로부터 온 사연 같다고 이야기한다.

"(선택한 편지 사연을 읽는다) 지금의 당신에게 흔들리지 않을 마음의 평안을, 번민하지 않고 삶을 나눌 친구를 찾았나요?"

"(진행자가 묻는다) 친구들을 찾으셨나요?"

"(잠시 망설인다) 음…. 저는 이 사연을 받고, 아직 제가 과거에 머물러 있다고 생각했어요. 이 친구에게, 지금의 저와 동질감을 너무 많이 느껴졌어요. 지금의 저와 크게 다르지 않네요."

"(선택한 편지 사연을 읽는다) 지금 행복한가요?"

"(진행자가 묻는다) 행복하신가요?"

"그렇지 않은 것 같고요. 제가 10년 전에도 행복하지 않아서, 이 사연을 받은 것 같은데 지금도 저는 행복하지 않아요."

어떤 이들은 과거는 이미 지나와버렸기에 더 이상 의미가 없다고 이야기한다. 그 때문에 후회도 미련도 없다

고. 그럴 시간에 앞날에 대해서 생각하자면서 불안과 '만약'을 펼쳐놓는다. 그들이 과거로부터 완벽하게 한 치의 미련이 없었다면 미래는 불안보다 기대가 컸겠지만 그들도 인식하지 못한 경험과 기억으로 인해 기대가 얼룩져 새로운 선택을 주저하게 만든다. 대개 이런 사람들은 걱정하던 문제가 해결이 되어도 또다시 다른 일을 끌고 와서 걱정을 만든다. 마치 걱정 총량의 법칙이 작용하는 것처럼 걱정 분량이 채워져야 안심이 된다. 나는 그들에게 되묻고 싶다. '한 번뿐인 인생'인데 당신은 당신의 삶에 만족하는가?

나는 만족하냐고? 후회 없는 순간이 없을 순 없다. 하지만 분명히, 그때로 돌아가도 난 예전과 비슷하게 행동했을 것 같다. 충분히 노력했고, 더 이상 망할 수 없을 정도로 실패도 해봤다. 일이 좀 적당하게 안 풀렸으면 모르겠는데 너무 완벽하게 안 풀리다 보니 하나님은 나의 가장 가까운 욕받이였다. 친구들은 몇 단계씩 뛰어넘는 일이 내 인생엔 허락되지 않았다. 한 단계를 올라가는 데 여러 번 실패했어야 했고 그마저도 모든 단계를 다 밟았어야 했다. '대체 나한테 왜 이래?' 하던 순간이 이루 말할 수 없이 많았다. 지금은 다르냐고? 천만에. 나는 지금도 당선되는 것보다 떨어지는 공모가 훨씬 많다. 그럼에도 만족하냐고? 만족한다. 결과가 아니라 나의 도전에, 나의

충분함에. 나는 넘치게 실패했고 그 모든 과정이 지금의 나를 만들었다. 지금의 내가 싫지 않음은 그 모든 과정이 틀리지 않았음을 의미한다고 생각한다.

그래서인지 고생이 많았던 사람들을 보면 동지 의식 같은 게 느껴진다. '조금만 더 버텨서 그 끝에 도대체 무엇이 있는지 같이 보자'는 오기(?) 같은 게 있는데, 그들이 결국 성공을 이룬다면 나의 일처럼 기쁘다. 그런 의미에서 2021년 윤여정 배우의 아카데미 여우조연상 수상은 많이 기뻤다. 수상 직후 진행된 기자회견에서 "지금이 인생의 최고 순간이냐"는 질문에도 그녀는 '최고', '1등'이란 말이 싫다며 모두 함께 동등하게 '최중'으로 살면 안 되냐고 반문한다. 워낙 직설적이고 솔직한 그녀답게 여러 인터뷰에서 한평생 여배우로 살아온 이의 고단함이 느껴진다. 그녀는 생계를 위해, 절박해서 한 연기라고 말한다.

영화 〈미나리〉의 영광이 우연처럼 일어난 일인 만큼 그녀를 비롯한 영화 스태프들도 아카데미 시상식을 즐기고 싶었지만 수상에 대한 부담감에 이 베테랑 연기자도 긴장은 됐던 모양이다. 수상 직후 주변의 기대에 부응하게 돼 더 기쁘고 홀가분하다고 전하며, 앞으로의 계획을 묻는 기자의 질문에 다음과 같이 답한다. "앞으로의 계획은 아직 없다. 그냥 살던 대로 사는 것. 오스카상 탔다고 윤여정이 김여정 되는 건 아니지 않나."

나도 비슷했던 것 같다. 오랫동안 염원하던 일이 성취됐을 때 오히려 허무한 느낌…. 수상의 기쁨은 생각보다 길지 않았고 기자들은 하나같이 다음엔 뭘 할지를 물었다. 그 질문들이 내게는 앞만 보고 달려와 만신창이 된 육체를 다시 일으켜 또다시 더 위를 향해 달려가란 소리로 들렸다. 대체 언제까지, 어디까지 올라가야 하는지, 그 끝에 행복이 있는지 되묻고 싶었지만, 분명한 건 그들도 답을 모른다는 사실이다(나도 윤여정 배우처럼 답변할 수 있었다면 좋았을 텐데, 당시 나는 더 좋은 작품을 만들기 위해 노력하겠다고 답변한 것 같다).

추후 진행된 여러 매체 인터뷰에서 그녀는 아카데미 수상보다 차기작 섭외 전화가 더 기쁘다고 이야기했다. 분명 그녀의 기쁨은 명예가 아니라 자신이 노력한 일이 좋은 작품으로 완성됐을 때의 만족감이었을 듯하다. 그런 만족감은 언제든 그녀를 기쁘게도 하고 일깨워도 줄 것이다.

당신의 기쁨은 어디에 있는가. 스스로 기쁘게 하는 것을 '오래 지속되는 것'에서 찾을 때 만족도가 더 높을 수 있다. 목표에 도달하지 않더라도 기쁨이 오래 지속되는 일, 사람 그리고 감정…. 그것은 사고팔 수 있는 물건이나 어떤 시험 합격이나 지위 획득과 같은 것은 아니란 걸 이제는 안다. 나 역시 젊은 시절 매달렸던 시험 합격이나 명

예의 기쁨은 하루 이상 가지 못했다. '10대의 나'에게 해줄 말이 잘 떠오르지 않는 것도 어쩌면 그 당시 기쁨들은 '뜻밖의 일'이 아닌 '예상 가능한' 계획된 미래였기 때문인지도 모르겠다. 되면 당연하고, 안 되면 충격적인….

당신의 기쁨이 특정 순간, 특정 사람에게서만 유효한 것은 아닌지…. 그 일이 성공하지 않아도, 그들이 당신 곁을 떠나도 당신은 행복해야 한다. 자신의 행복을 위해 우리는 좀 더 이기적일 필요가 있다.

그저 잠깐 살다 가기 때문에
이 땅 위에서의 행복은 인간의 권리다.[2]

1 　비스와바 쉼보르스카, 『충분하다』, 최성은 옮김, 문학과지성사, 2016, 23~24쪽.
2 　베르톨트 브레히트, 『브레히트는 이렇게 말했다』, 마성일 옮김, 책읽는오두막, 2013, 235쪽.

박혜수, 'Last Wish' 시리즈, 2017.
마포대교 난간에서 찍은 사진, 디지털 이미지와 출판으로 발표.

3

라이프 인 어 데이

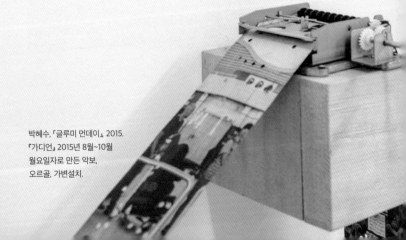

박혜수, 「글루미 먼데이」, 2015.
「가디언」 2015년 8월~10월
월요일자로 만든 악보,
오르골, 가변설치.

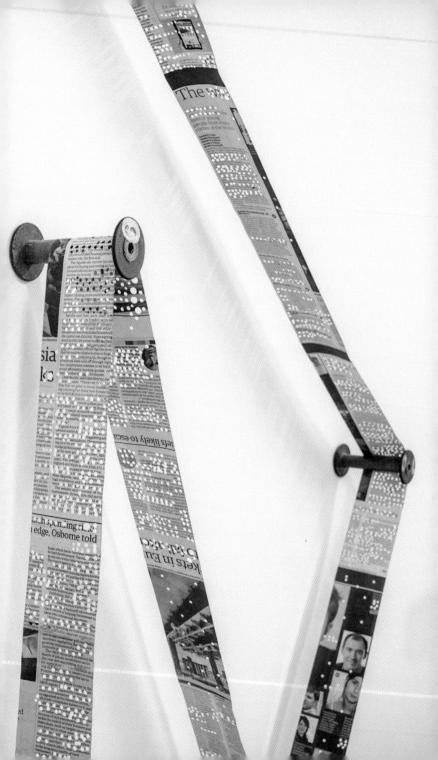

어떤 작가들은 자신이 겪은 일에 대해서만 글을 쓸 수 있다는 이야기를 들은 적 있다. 그리고 나도 내가 겪은 것만을 말할 수 있는 사람이다. 다시 말해 경험하지 않는 세계를 지어낼 능력이 없다는 말이다. 그 때문에 나의 작업과 글은 나처럼 어떤 특별함이 없는, 평범한 일상에 지쳐버린 사람들과 관련된 것일 수밖에 없고, 프로젝트에서 관객에게 던지는 질문도 예술이기 때문이 아니라 '당신이 당신 삶의 주인공이라면' 한 번쯤 생각해봐야 한다고 믿는 것들이기 때문이다. 나는 자신이 아닌 모습으로 아무렇지도 않은 척, 남에게 보이기 위한 가식과 껍데기만 남은 사람들에게 숨이 막힌다.

어쨌든 나의 작업과 글을 포함하여 내가 좋아하는 작품들은 나의 삶이 투영되어 보이는 것들이 대부분이다. 즉 나는 작품을 통해 작가나 감독의 세계를 짐작할 수 있고, 기왕이면 나와 닮은 사람에게 공감한다. 물론 완벽한 구성과 치밀한 내용, 뛰어난 상상력을 통해 완전히 다른 세계로 나를 끌어들이는 작품도 있지만 그런 작품은 언제

나 동경의 대상으로, 재능 없는 나를 쪼그라뜨린다. 그럼에도 불구하고 난 여전히 그런 작가들이 부러우면서도 갈수록 그런 작가의 수가 줄어드는 것이 몹시 염려스럽다.

다큐멘터리 영화 〈라이프 인 어 데이〉는 여러 면에서 공감하는 바가 컸다. 영화는 유튜브 유저들에게 2010년 7월 24일 하루의 일상을 담은 영상들을 모집했고, 192개국 8만 명이 보낸 4천 5백여 시간에 달하는 수백 가지 다른 7월 24일이 도착했다. 영화의 주인공도 그렇지만, 줄거리도 모두 나와 같은 평범한 이들의 것이었다(물론 스물다섯 명에 달하는 감독들의 편집이 필요했다).

영화를 보며 내 개인전에 대한 비평 중 "'홈 무비'도 다큐가 될 수 있을까"라던 제목이 떠올랐다. 다소 불편한 비평일 수도 있으나, 생각해보면 내 작업들이 완벽한 플롯을 가지고 치밀한 구성 아래 목적의식이 뚜렷한 사회적 비판을 담은 것도 아니고, 내가 뛰어난 연출력을 가진 작가도 아니기에 그렇게 볼 수도 있겠다 싶다.

내 작업들은 우선 사람들에게 보이기 위해 제작하지 않았고 오히려 순간순간 놓치고 싶지 않은, 내 내면과 주변에 대한 기록적 측면이 강하다. 특히 나이가 들수록 감정은 귀찮고 무뎌지고 무언가를 기억하는 것조차 힘이 든다. 훗날 같은 풍경을 보더라도 같은 감정과 생각을 가질지 나 자신을 믿을 수가 없다. 내면이 육체보다 더 빨리

지쳐가고 무뎌지는 것이 하루하루가 다르다. 웬만한 사건 사고는 놀랍지도 않고, 사람에 대한 기대도 없다. 사람이라면 절대 할 수 없는 짓이고 일어나선 안 되는 일들이 난무하는 가운데, 오직 믿을 구석은 돈뿐이란 사람들의 주장을 반박할 수도 없다. 그냥 다 놔버리게 된다.

오늘도 전혀 접하지 못했던 신세계들이 태어난다. 저마다 새롭고 놀라우며 미래는 바로 자신들에게 있다고 떠든다. 문제는 그들이 진짜 신세계라 할지언정 만사가 귀찮은 나에겐 공허할 따름이다. 전혀 귀에 들어오지도 눈에 보이지도 관심도 없다. 이런 와중에 영화 〈라이프 인 어 데이〉는 무뎌진 내 신경을 건드린다. 전혀 상관없을 것 같은 사람들의 특별할 것 없이 반복되는 초라한 하루에 나는 왜 눈을 뗄 수 없었을까. 마치 CCTV 속 나를 보는 것 같아서였을까.

특히 특별한 하루를 꿈꾸며 빗길을 퇴근하는 마지막 사람의 얼굴은 오늘을 견디는 흔한 한국인들의 모습을 연상시켰다.

토요일에 하루 종일 일했어요. 슬픈 건 멋진 일이 생기길 바라면서 하루를 보냈다는 거예요. 뭔가 대단하고 감사한 일 말이에요. 그런 일이 제게 일어나는 거죠. 그리고 당신의 삶에서도 이런 일이 생길 수 있다고 온 세상에 보여주고 싶었

어요. 모두에게 가능한 일이라고…. 하지만 사실, 그런 일은 늘 생기는 게 아니잖아요. 그리고 오늘 저에겐 하루 종일 아무 일도 생기지 않았어요. 전 사람들이 제 존재를 알아줬으면 좋겠어요. 존재감 없이 살고 싶지 않아요. 제가 대단히 훌륭한 사람이라고 말하는 건 아니에요. 전 절대 그렇지 않거든요. 전 그냥 평범한 삶을 사는 평범한 아이일 뿐이죠. 그다지 흥미롭지도 않고 특별한 점도 없죠. 하지만 전 그게 좋아요. 그리고 비록 오늘 멋진 일이 생기지 않았지만 뭔가 멋진 일이 생길 것 같은 기분이 들어요.

뭔가 멋진 일이 생길 것 같다며 불안이 가득한 얼굴로 천둥 번개 속을 달려가는 마지막 장면은 아무것도 변하지 않을 끔찍한 미래를 예고하는 듯하다.

미래가 정해진 인생을 사는 사람처럼 지루한 이들도 없다. 나는 관객들이 작품을 보고 돌아가는 시간이 가장 중요하다고 자주 이야기한다. 작품을 통해 관객의 무엇이 변했는가, 아니 무엇을 느꼈을까. 가급적 그것이 관객의 내면에서 출발하기를 바라고, 그 해답은 자신의 일상에서 찾기를 바라는 건, 결국 변화는 누군가가 아닌 스스로 해야만 하는 일이기 때문이다.

4

세상을 파는 가게

가장 가까운 가족이 되어드리겠습니다

가족보다 더 가족 같은 행복한 모습으로

박혜수, <(주)퍼펙트패밀리> 광고, 2022.
3분 30초, 미디어스코프 제작.

박혜수, <(주)퍼펙트패밀리> 광고, 2022.
3분 30초, 미디어스코프 제작.

"우리는 지금 세상을 파는 가게 앞에 서 있다."

철학자 슬라보예 지젝은 『팬데믹 패닉』서문을 폴 플랭클린의 단편영화 〈탈출〉로 시작하고 있다. 로버트 셰클리의 1959년 SF 단편소설을 바탕으로 한 이 영화는 종말을 맞이한 미래에 '세상을 파는 가게'를 중심으로 이야기가 진행된다. 의뢰자가 자신이 가진 전 재산과 10년의 수명을 지불하면 가게 주인은 고객들을 현실로부터 해방시켜 그들이 살고 싶은 (시공간을 초월한) 세계에 잠시 살게 해줄 수 있다. '환상이나 혼수상태가 아닌 진짜 세계', 고객이 원하는 것이 무엇이든 경험할 수 있는 세계. 고객이 살인의 세계를 원하면 피로 물든 세계로, 권력을 원하면 신과 같은 권력을 가진 세계로 데려간다. 또한 명성, 탐욕, 성적 욕망 등 고객이 원하는 경험은 무엇이든 제공한다.

가게를 방문한 주인공 웨인은 가게 주인의 설명을 듣고 자신의 인생이 소중했던 만큼 바로 결정하지 못하고 잠시 생각할 시간을 달라며 자리를 뜬다. 그리고 이어진 어느 평범한 일상…. 아들을 돌보며 아내와 이야기를 나

누고, 대학생이 되어 부모를 떠나는 딸을 배웅하고, 잠 못 드는 아들 곁을 지키는 그런 소소한 일상이 이어지다 웨인은 갑자기 다시 모든 것을 잃어버린 대재앙 이후 종말을 맞은 현재로 돌아온다. 한때는 따뜻한 온기가 느껴졌을 것 같은 사람의 살과 뼈가 곱고 하얀 잿가루가 되어 벌판을 덮고 있다. 웨인은 '가까운 과거의 세계'를 선택했던 것이다. 그는 가게를 떠나면서, 다음엔 다시는 그 세계에서 돌아오지 않게 해달라고 부탁하며 하얀 벌판을 가로질러 돌아간다. 그리고 지젝은 다음과 같이 덧붙인다.

지금 우리도 비슷한 곤경에 처해 있다. 우리가 사는 세상은 망가졌고, 우리는 어떤 특별한 천국(이나 지옥)을 바라는 것이 아니라 봉쇄와 마스크와 항시적 감염의 공포가 없는 평범한 사회생활로 돌아가길 꿈꾸고 있다. 상황이 너무나 엉망이고, 너무나 많은 예측 불가의 변수들이 있다. (…) 우리가 지금 정말로 슬퍼하고 있는 일은 우리의 생활양식 전체의 갑작스러운 종말이다.[1]

　인구 감소, 고독사, 환경 오염, 기술의 진화로 일자리를 잃게 될 사람들. 미래가 정해진 세계를 사는 우리의 오늘이다. 만약 사람들이 정해진 미래에 도달하지 못했을 땐 어떤 일이 일어날까? 아니면 그러한 미래조차 꿈꿀 수

없는 사람들은 어떻게 될까?

1990년대 초 일본에선 매년 10만 명의 사라지는 사람들이 존재했다. 그들은 빚, 실직, 낙방, 이혼과 같은 삶의 실패를 수치심으로 받아들이며 어느 날 갑자기 증발해버린다. 그리고 이름을 지우고 과거의 흔적도 지우고 영원한 타인으로 살아가는 그들을 돕는 '야반도주 사무소'는 지금까지도 운영되고 있다.

오사카의 야반도주 사무소 본점 '라이징 선'은 야반도주 후 생활에 필요한 환경도 준비하겠습니다. 당신의 용기가 내일을 바꿀 것입니다. 부채나 도산, 왕따나 스트레스, 스토커로 곤란한 분들을 위한 야반도주를 도와드립니다.

<div align="right">야반도주 사무소 오사카 본점 '라이징 선' 홈페이지 광고 메시지</div>

이러한 사회 분위기를 반영하듯, 이들을 다룬 드라마도 큰 인기를 끌었다. 1990년대 말 일본의 TV 드라마 〈야반도주 사무소〉는 1989년 일본의 버블 경제 붕괴 당시 실제 야반도주를 한 사람들의 이야기를 바탕으로 하고 있다. 부채 액수와 상관없이 대출받은 사람들은 자살을 택하거나, 일가족 전체가 자살하는 일도 잦았다. 빚을 갚을 수 없는 사람들이 결국 야반도주를 선택하고 1990년대 중반엔 그 숫자가 무려 12만 명에 달했다. 그들은 소리 소문

없이 사라져 대부분 시골이나 산속에 숨어들거나 이름을 묻지 않아도 되는 일용직을 전전한다. 일본에서는 이러한 현상을 '증발'이라고 부른다. 인생이 망가져버린 사람들은 서로를 알아보는 법. 이들은 굳이 서로의 신분을 확인하지 않는다. 2011년 후쿠시마 방사능 사건 이후 방사능 오염 제거 사업에 동원된 하청회사 역시 이들이 필요했고 이들에게 신원확인 서류를 요청하지 않았다.

"오늘날까지도 실패, 이혼, 빚, 실직, 배우자의 학대나 성적 지향의 변화, 심지어 시험 낙방까지도 일본에서는 불명예로 인식되고 있습니다." 일본에서 증발하는 사람들을 취재한 내셔널 지오그래픽 채널의 기자는 어쩌면 '증발'이 '자살'의 대안일지 모른다고 생각한다. 하지만 남겨진 가족들을 취재하고 나서 '자살과 증발은 크게 다르지 않다'고 소회를 밝히며, 성과와 공동체 안에서의 책임감이 무엇보다도 중요한 일본에서 '증발'은 자살이 진화된 모습이라고 진단한다.

정작 도움이 필요할 때, 누구의 도움도 받지 못한 사람들. 누군가의 도움도 이들의 몫은 아니었다. 가족을 대신하는 역할 대행업이 일본에서 1990년대 중후반부터 나타나기 시작할 걸 보면 어쩌면 가짜 가족은 이들이 '증발' 다음으로 선택한 방식인지도 모르겠다.

2019년부터 진행된 〈(주)퍼펙트패밀리〉(perfectfamily. co.kr)는 일본의 역할 대행업에서 착안하여 제작한 작품으로, 인구 소멸 사회로 향하는 미래, 1인 가구에게 사람을 빌려주는 가상회사이다. 사실 아버지와 친인척 장례식을 경험하면서 나와 같은 1인 가구는 장례식조차 못 해볼 것 같은데 국가는 혈연 가족제도를 바꿀 생각은 없어 보이니, 죽는 마당에 가족법 어기는 게 대수랴. 가짜 가족이라도 빌려서 죽음의 존엄은 지키고 싶다는 마음이 반영됐다.

일본과 한국의 역할 대행 회사 100여 개의 실제 서비스를 바탕으로 가상 서비스 목록을 만들고 홈페이지나 카탈로그 형식의 홍보물을 제작했다. 이 업체(작품)에서 주로 제공하는 서비스가 가족 대행(대역), 상황극 같은 것들인데 최근 일본엔 '사과 대행'처럼 직접 나서기 곤란한 일을 대신 해주는 것이 인기라고 한다. 현재 트렌드를 반영한 서비스들을 추가하고 오픈한 홈페이지에서 가장 많은 대여품은 바로 '나 자신'이었다.

곤란한 자리, 어색한 자리, 욕먹을 자리처럼 자신의 명예가 실추되는 상황에 자기를 대신할 사람(배우)을 요청하는 것이다. 이게 진짜였다면 이 회사는 배우에게 고객이 원하는 자아를 만들어 그들의 이름을 붙이고 현장에 투입해야 하며, 정기적으로 기꺼이 '자기'를 버리고 고객을 연기해줄 사람들을 찾아 구인 광고를 내야만 한다. 인

간의 일자리가 위협받는 미래 사회, '사람을 연기하는 일'은 가장 유망 직종이 될 수 있다.

그렇게 미래 사회의 기술 경쟁에서 밀려난 인간들은 어디로 향할 것인가? 〈(주)퍼펙트패밀리〉는 새로이 도래할 '인간시장'을 경고하는 셈이다.

그렇다면 이런 미래를 가정해볼 수 있다. 팬데믹으로 인해 인간을 대체할 기술의 발전은 이미 몇 년을 뛰어넘었다. 그리고 그 기술을 통제할 자들은 아마도 국가를 비롯한 소수의 권력자들이 될 듯하다. 더 나은 미래와 인류를 위한다는 기술은 인간을 통제하고 감시할 것이며 권력자에게만 허용될 것이다. 그리고 기억할 만한 이름을 가지지 못한 다수의 사람들은 그들의 권력을 유지하는 데 소모될 것이다. 하지만 권력자들도 사람보다 사람을 더 잘 아는 기술에 삶과 감정을 아웃소싱하는 것이 익숙해지면 그들의 자리 역시 기술에게 내줘야 할 것이다. 이미 기술은 일상과 인간을 지배하고 있지 않은가.

다시 '세상을 파는 가게'로 돌아가보자. 새로운 전쟁이나 경제적 혼란, 이례적인 환경 참사와 극심한 양극화라는 미래가 예견돼 있다. 만약 당신이 이름 없는 자라면, 웨인이 망설였던 10년의 삶의 대가가 망설이는 이유가 되지 않을 수 있다. 오히려 망설이는 이유는 오직 하나, 다시 현

세계로 돌아와야 한다는 점이다.

이제 우리는 새로운 삶의 방식을 선택할 수 있다. 아니 선택해야만 한다. 이미 '나'보다 '나'를 더 잘 아는 기술이, 예견된 미래로 앞서 달리기 시작했다. 미지의 미래가 아니라 예견된 미래가 닥칠지 모른다는 초조함. 사람들은 미래는 알지 못하기 때문에 불안해하지만 사실은 자신들이 예상한 '그 미래'가 닥칠까 두려워하는 게 아닐까.

1 슬라보예 지젝, 『팬데믹 패닉』, 강우성 옮김, 북하우스, 2020, 11~12쪽.

5

늙는 것도 사는 것의 연장일 뿐

박혜수, 웹 설문 <모여 살래요?>, 2022.

미래 공동체를 어떤 사람들과, 어떤 지역에서 어떤 형태로 원하는지 조사하는
누적형 웹 설문으로, 2030년까지 진행 중이다.

인구 고령화가 전세계 문제인 만큼 유럽에선 혼자가 된 노인 인구들이 협동조합을 만들어 공동생활을 하는 곳들이 늘고 있다. 2013년에 세워진 프랑스의 '바바야가의 집'[1]은 노인이 삶의 주체가 되어 자치적으로 운영하는 연대의 주거 공간이다.

바바야가의 집은 1995년 테레즈 클레르의 머릿속에서 처음 태어났다. 그녀의 어머니가 85세의 나이로 돌아가시기까지 어머니를 양로원에 보내지 않고 한 인간으로서 존엄을 지키며 삶의 마지막을 평화롭게 누리게 하기 위해 딸인 그녀는 상당한 희생을 감당해야 했다. 그리고 그 희생은 그토록 사랑했던 어머니가 세상을 떠난 순간, 그녀에게 안도의 한숨을 내쉬게 했다. 바로 그때, 결코 내 자식들에게 같은 경험을 물려주지 말아야겠다는 결심이 자연스럽게 솟구쳤다. (…) 여기저기 아픈 곳을 얘기하며 자식들에게 투정이나 부리다가 죽음이 찾아오는 날을 기다리는 대신, "삶을 의미 있게 해주는 프로젝트를 끊임없이 갖는 것, 그것을 성취하기 위해

온몸을 다해 투쟁하는 것, 마지막 순간까지 활기찬 시민으로 살다 가는 것"이 테레즈의 꿈이자 그녀가 바바야가의 집을 통해 실현하려고 하는 목표다.[2]

바바야가의 집은 내게 이러한 질문을 던졌다. 우리는 누구와, 어디서, 어떤 삶을 꿈꾸는가. 사실 내 나이대가 위아래로 돌봄에 끼여 있는 마지막 세대일 듯싶다. 늙어가는 부모님은 돌봐야 하고 자식들 뒷바라지는 하지만, 정작 나 자신은 아무에게도 돌봄을 받지 못할. 나를 포함한 주변 친구들도 테레즈처럼 자식들에게 노년을 의지하려는 사람이 거의 없음에도, 노년의 삶을 생각하면 고독사는 피해야 하기에 요양원 외에 다른 해답지가 보이질 않는다. 곧 닥칠 우리의 미래이지만 우리는 자기돌봄을 포함하여 노인이 노인을 돌보는 삶에 대해 너무 무지하다.

친구에게 바바야가의 집과 같은 공유주택에 대한 생각을 물은 적이 있다.

"늙어서 공유주택 같은 데 모여 살면 어떨까?"

"공유주택 싫어, 혼자 살래."

"그럼 어떻게? 늙으면 누군가의 도움은 받아야 해."

"그러니까, 이렇게 죽도록 돈 벌고 있는 것 아니냐. 호텔 같은 요양원에 들어가려고."

"호텔 같은 요양원도 결국 늙은 사람들끼리 모여 사는 곳이잖아. 난 젊은 사람들 틈에 섞여 살고 싶어."

"누가 늙은이를 끼워주냐? 늙으면 다 싫어해! 나이 들수록 '입은 닫고, 지갑을 열라'는 말 못 들어봤냐? 혜수야, 돈 벌어. 쓸데없는 생각 하지 말고."

나처럼 싱글이자 고독사 고위험군에 속할 친구들에게 공유주택에 대한 생각을 물으면, 열 명 중 예닐곱은 싫다고 정색한다. '늙음'은 생각보다 더 부정과 거부감을 일으키는 존재였다. '늙음'을 '돈', '명예', '권력'과 같은 것으로 치장해야 사회적 관계를 지속할 수 있다고 여겨서인지, 중년이 된 나의 지인들은 여전히 바쁘다.

하지만 지금도 가장 많은 가구를 차지하는 1인 가구가 대세 가족이 된다면, '4인 가족'을 추구하는 정부 정책도 변할 수밖에 없다. 노인 독거 가구뿐 아니라 결혼하지 않는, 혼자 사는 사람들이 늘면서 지금도 강하게 대두되는 '생활동반자법'(동반자등록법, 정체성과 무관하게 국민이라면 누구나 원하는 사람과 함께 살 권리가 있음을 확인하는 법)의 통과도 얼마 남지 않았다. 그렇게 되면 그야말로 다양한 가족 형태가 등장하면서 가족의 범위를 다시 정의해야 한다.

그런 의미에서 나는 나의 노후, 함께 살고 싶은 사람들

을 찾기 위해 웹 설문 〈모여 살래요?〉(survey-perfect family.com)를 진행 중이다. 공유주택에 대해 가지는 거부감, 주변에 폐를 끼치지 않고 혼자 늙겠다는 의지, 그럼에도 불구하고 그들에게 무시당하기 싫어 오늘도 지친 몸을 이끌고 출근하는 사람들. 나이 들면 누구나 혼자가 된다. 결혼을 했건 하지 않았건, 자식이 있건 없건 간에 부모님 나이가 일흔이 넘어가면 자연스럽게 자신을 돌봐줄 사람들을 고민하게 된다. 아직은 설문 초반이라 유의미한 답변 결과라 볼 순 없지만, 자식이 아닌 친구 같은 사람들과 여생을 함께 보내고 싶다는 답변이 많다. 예상대로 사람들은 혈연보다 자신과 같은 취향, 같은 문화를 가진 자들과 모여 살기를 바랐고, 무엇보다 집합주택, 타운하우스보다 '한 마을에 떨어져 살고 싶다'는 답변에 큰 호응을 보이고 있다.

이런 관심의 연장에서 2021년 2월에 진행한 '토론극장: 우리_들'[3] 6막은 "혼자 살고 싶지만, 고독사는 하기 싫어"란 제목으로 '자기돌봄'이라는 주제를 다루었다. 6막은 '옥희살롱' 전희경 공동대표가 메인 패널로 함께했고, 앞서 다룬 〈당신에게 편지가 왔어요〉 낭독극도 '토론극장' 6막의 관객 활동으로 기획한 것이다. '나이 듦'과 '자기돌봄'에 대해 감상적이면서도 밀도 있는 이야기가 이어지는

가운데 한 관객이 질문을 한다.

"제가 얼마 전 '존엄사를 가능하게 한다'는 패러디 광
고를 본 적이 있어요. 변기 위에서 죽은 사람을 자동
으로 스프링이 올라와 침대로 던지고, 이후 천장에서
헤밍웨이 책이 떨어지는⋯. 마치 이 사람은 화장실이
아니라, 침대 위에서 헤밍웨이를 읽다가 죽었다고 보
이게끔 한다는 가상 서비스 광고였는데, 처음엔 저도
웃음이 났다가 곧 공감하는 저를 발견했어요.
이 패러디를 보고 제가 고독사가 아니라 존엄하지 않
은 죽음을 두려워한다는 걸, 그리고 제가 굉장히 통제
력이 강한 사람이란 걸 깨달았어요. '삶에 대한 통제
력이 늙는다고 하여 놓아질 수 있는 것일까'를 고민
하다가, 죽음에 다다르면 어쩔 수 없는 것인가 싶기도
하고요."

내가 고독사를 취재하면서 가장 인상 깊던 것 역시 고
독사는 '지연된 자살'이라는 유품정리사의 말이었다. 즉,
이들의 죽음은 '고독사'가 아니라 '고립사'이며, 스스로 자
신을 고립시키고, 관계를 끊고, 안고 있는 문제를 적극적
으로 해결하려 하지 않고 스스로를 방치하는 것이 곧 고
독사의 시작이라는 것이다. 고립을 선택하며 자기 스스로

를 방치하면서도 존엄사는 원하는 건 넌센스다. 이에 대해 전희경 공동대표의 답변은 '모 아니면 도' 같은 이분법적인 생각만 알고 있는 내게 좋은 자극이 되었다.

"'나이 들면 어쩔 수 없다, 그렇게 하게 된다'는 말은 너무 불투명해서, 이 의미가 무엇인지 좀 더 구체화시켜야 하는 게 저의 관심사이기도 한데요. 존엄을 위한 '자기통제'가 무엇인지 생각해봐야 해요. 아까 낭독극에서 여러분이 경험했던 것처럼, 10대 때 중요하다고 생각한 가치가 지금은 궁금하지도 않은 것처럼, '이것이 있어야 내 삶이다'라고 생각하는, 가장 중요하다고 생각하는 가치는 계속 달라질 거예요.

"나라면 무엇을 끝까지 포기하고 싶지 않을까. 내가 마지막까지 통제감을 유지하거나, 변형해서라도 혹은 도움을 받아서라도 그것이 '나의 나다움', 아픈 가운데에서도 이 삶을 삶이라고 느끼게 하는 부분은 모든 사람에게 다르고, 한 개인의 삶 안에서도 달라져요. 그때문에 '통제력을 가지거나', '통제력을 잃거나' 사이에 더 많은 선택이 존재해야 하고, '어떻게 하면 내려놓을 수 있나'라는 질문은 변형돼야 한다고 생각합니다."

'나의 나다움.' 그 '나'가 계속 변화한다는 사실, 그럼에도 불구하고 끝내 포기할 수 없는 가치. 그리고 그것을 발견했다면, 지키기 위해 여러 단계의 선택 옵션을 가질 수 있어야 한다는 깨달음. 그렇다면 약해지는 육체로 인해 타인에게 짐이 되기 싫어 외로움을 택하고 헤밍웨이를 읽다 죽은 척 보이는 고립사는 아픈 가운데에서도 지키고 싶은 나의 삶은 아니란 건 분명하다.

노년은 늙어서가 아니라 사실은 '나와의 이별'이 어려운 시기라서 힘든 건 아닐런지. 내가 변한다는 사실, 아니 이미 변했다는 사실, 그걸 받아들여야 다음이 열릴 텐데 문제는 그걸 받아들이는 순간, 마치 삶이 끝날 것 같은 두려움 때문에 현실을 받아들일 수가 없다는 것이다. 오직 그 모습, 그 생각을 가진 나만이 '오직 나'이기 때문이다. 어쩌면 우리가 두려워해야 하는 건 '늙음'이 아니라 '변해선 안 된다'는 고집이 아닐까. 그렇다면 어떻게 하면 늙음을 두렵지 않게 맞이할 수 있을까.

의학의 발달은 인간의 수명을 연장시켰지만 우리는 여전히 수세기 전부터 가져왔던 노년에 대한 고루한 시각을 버리지 않고 있다. 노년에 대한 완전히 다른 시선이 필요하다. 노년은 매우 감미롭고 아름다운 시기다. 비로소 타인에 대한 의무에서 벗어나 호젓하게 자신만의 시간을 누릴 수 있게 되

는 때다. 테레즈는 말한다. 늙는다는 것은 사는 것의 연장일
뿐이라고.[4]

그동안 나는 '나이 듦'에 너무 큰 의미를 부여함으로
써 그로 인해 두려움이 컸던 건 아니었는지. 테레즈의 말
처럼 매 순간 나름의 의미를 생각하고, 약해지는 체력을
위해 '도움을 받는 법'을 배우고, 함께 하고 싶은 일을 찾
아 주변인과 공유하고, 또 누군가를 돕고, 그러면서 마지
막까지 '열심히' 말고, '알차게' 내게 주어진 시간에 충실
하는 것. 그리고… 음… 일단 오늘은 여기까지만. 나머진
내일의 나의 몫으로 남겨두자. 어차피 내일의 나는 또 변
할 테니까.

1 facebook.com/La-Maison-Des-Babayagas-44990869 8535593

2 목수정, 『파리의 좌파들』, 생각정원, 2015, 18~19쪽.

3 '토론극장: 우리_들'은 2018년부터 이경미 기획자와 공동으로 기획한 일
 종의 렉처 퍼포먼스로, 비예술 분야의 전문가와 협력하여 동시대의 사회문
 제를 예술을 통해 관객 '자신의 문제'로 치환시키고 적극적인 시민과 행동
 가를 훈련하기 위한 관객 참여 실험, 퍼포먼스, 게임 등을 진행해오고 있다
 (phsoo.com/uri).

4 앞의 책, 19쪽.

6

후손들에게

박혜수, <후손들에게>, 2019.
40분, 이원형 공동연출, 국립현대미술관(제작 지원).

세상사는 거 참 쉬울 것 같거든요,
life seems easy,

어떤 대우를 받았고,
they know how they're treated

2019년에 발표한 영상작품 〈후손들에게〉는 고독사를 주제로 한 다큐멘터리 작업이다. 10년 전 아버지가 돌아가신 뒤, 고모, 큰아버지까지 연달아 돌아가시며 집안에 큰 장례들이 이어지면서 자연스럽게 장례식장이 익숙해졌다. 한국의 장례식장은 가족들의 쇼케이스인 것처럼 여러 집들이 비교가 금방 된다. 화환이 길게 늘어선 집에서부터 조문객이 없어서 썰렁한 집까지, 화목해 보이는 가족에서 자식들이 싸우는 집까지 온갖 가족이 다 있다. 그러한 가족들의 모습을 보면서 1인 가구가 될 나의 장례식을 생각했다.

과연 가족은 내 끝을 지켜줄 사람들인가? 나의 대답은 '아니오'였다. 자식도 늙은 부모를 보러 오지 않는 마당에 1년에 몇 번 보지도 않는 조카들이 나를 챙길 리 만무하다. 지금의 가족제도가 변하지 않는다면, 나는 가짜 가족이라도 대여해야 할 판이 된다. 그런 생각에 〈(주)퍼펙트패밀리〉와 함께 〈후손들에게〉를 발표했다.

〈후손들에게〉는 러닝타임이 40분에 달하는데 미술관

에서 전시되는 영상작품으로는 길이가 많이 긴 편이다. 러닝타임을 전해 들은 담당 큐레이터도 걱정스런 시선으로 바라본다. 사실 어두운 전시장에서 영상작품은 5분, 10분도 길게 느껴지는 경우가 많은데, 40분이라니…. 대신 옴니버스처럼 5~10분마다 막이 끊어지니 중간부터 봐도 무리가 없다고 설득했다. 뭐, 아니라고 해도, 이미 전시가 코앞이라 그대로 밀고 나가는 수밖엔 없었다. 그러나 이 영상작품은 우리의 예상을 깨고 젊은 층의 관객들에게 많은 호응을 얻었다. 나이 지긋하신 관객과 갓 20살을 넘긴 관객이 한 의자에 앉아서 작품을 보는 장면이 유독 인상 깊었다.

작품은 네 명의 유품정리사, 네 명의 장례지도사와 활동가들의 인터뷰와 브레히트의 시「후손들에게」낭독으로 구성된다. 처음엔 가족 장례식에서 익숙해진 장례지도사들을 조사할 생각이었는데, 그분들 중 상당수가 유품정리사 일을 하시게 된다는 사실을 알게 되어 실제 죽음을 맞이하는 공간을 취재했다. 1세대 유품정리사라고 할 수 있는 키퍼스코리아 김석중 대표를 통해서 두세 명의 유품정리사를 잇따라 취재할 수 있게 됐다.

김석중 대표에 따르면, 고독사라고 하면 흔히 노인들의 죽음을 생각하지만 고독사는 50대 남성이 가장 많다. 그 연령이 지금은 40대 후반으로 빠르게 내려오는 중이

다. 고독사 현장은 대개 비슷하다. 늘어져 있는 소주병과 쓰레기로 가득 찬 어지러운 집, 어김없이 냉동실에서 발견되는 카레가루. 오랜 경험을 가진 김 대표에게도 가장 안타까운 현장은 청년의 죽음이다. 사실 청년층은 고독사라기보단 자살이 대부분이다. 자살 현장은 고독사 현장에 비해 더 처참하다. 본인의 선택이 잘못됐다고 느끼는 가운데 발버둥 친 흔적이 고스란히 남은 현장은 정리하는 자에게 그 순간의 고통을 떠올리게 한다.

혹시라도 간직하고 있는 고객 유품이 있는지 물어보니, 자살한 스물여섯 살 청년의 집에 있던 여행 가방을 가리킨다. 그는 서울의 유명한 공대를 다녔고, 해병대를 나온 뒤 단백질 보충제를 먹을 만큼 몸 관리도 잘하던 사람이었다고 한다. 비록 고시촌이었지만 깔끔하게 정리돼 있던 그의 방을 정리하면서 유품정리사는 죽음의 동기를 찾을 수 없었다. 때마침 다시 그의 방을 찾은 비슷한 연배의 형사와 마주쳤다. 자살은 분명한데, 그 역시 이 청년의 죽음이 납득이 가지 않았다고 한다. 이 청년의 사연을 이야기하며 김 대표는 유일하게 눈물을 보였다. 스물여섯 살의 자신이 떠올랐다고 한다. 그 역시 비슷하게 어렵고 힘든 20대를 지나왔는데, 이 청년은 왜 그 고비를 넘기지 못했는지…. 주름이 가득한 그의 손이 움직이지 못했다.[1]

또 다른 유품정리사인 김새별 씨 역시 젊은이들의 죽

음 현장에선 '자살을 시도할 각오로 살지' 하고 생각하다가, 문득 이런 생각을 하는 자신도 기성세대가 된 것 같다고 고백했다. 이렇게 동기 없는 죽음이 늘고 있는 현실을 어떻게 받아들여야 할지 모르겠다며 내뱉는 한숨의 무게가 무겁다.

신경과 의사이면서 심장병 환자들의 병듦의 양상을 심도 깊게 연구한 헤르베르트 플뤼게가 분석한 어느 자살 시도 환자에 대한 이야기가 떠오른다.

이후 나와 가진 면담에서 그는 언제부터 자살할 생각을 했느냐는 물음에 비교적 최근, 한두 해 정도였다고 대답했다. 최악의 먹고살 걱정은 털어버린 지금, 도대체 이런 인생을 살아야 할 이유가 뭔지 하는 회의가 갈수록 커졌다고 했다. (⋯) 그리고 답을 얻었다. 인생은 더 살아야 할 가치가 없다. 고민, 실전적 깨달음, 인생이 지닌 부조리의 인식으로 이어지는 생각의 흐름은 자살을 시도하는 사람에게서 자주 보이는 현상이다. (⋯) 이 단계에 이른 사람은 무겁게 침묵하는 가운데 인생으로부터 달아날 궁리를 한다. 물론 이런 의도는 오랫동안 무의식에 잠복한 채 남는다. 그러다가 아주 사소한 일, 정말 아무것도 아닌 사건이 위기의 방아쇠를 당긴다. 마침내 의도를 행동으로 옮기기까지 해당 인물은 주변과의 관계를 점차 잃어가며, 가족에게도 예전처럼 신경 쓰

지 않는다. 생활은 무척 단조로워진다. 당사자는 예전에 어떻게든 살아보고자 안간힘을 썼던 세상을 공허하게만 느낀다. 자신의 내면도 텅 빈 것 같아 괴로워한다.[2]

허무함과 지루함, 무엇을 해도 무료한 시간들. 미래도 허망할 따름이다. 고독사를 조사하면서 많은 자살 시도자들이 고작해야 하루 정도 기분 나빠하면 털어버릴 수 있는 일에 목숨을 걸었던 사례를 자주 발견했다. 어제까지만 해도 맞던 열쇠가 오늘 맞지 않는다는 식의 사소함…. 공허함이 인생을 완전히 장악해버리면 자신을 포함한 소중한 것들은 아무것도 남지 않는다. 그 때문에 갈등 또한 일어나지 않는다. 가장 높은 욕망으로 부풀어 있어야 할 시기에 텅 비어버린, 아무리 불어도 부풀지 않는 풍선과 같다.

플뤼게는 그런 지루함과 공허함을 겪는 환자들에게서 공통적으로 관계 결손을 발견하며 이렇게 썼다.

가난함 때문에 늘 삐거덕거리는 결혼생활, 끝없이 이어지는 가정 문제와 가족 갈등, 이 모든 것으로 인해 한마디로 결속이라는 것이 사라지게 되었다. 배우자를 진심으로 돌보려하지 않았으며, 신뢰라는 것은 아예 없었다. 이해라고는 모르는 태도는 이렇게 생겨났다.[3]

타인을 존중하지 않으니 자신 또한 존중받을 리 만무하다. 꼬인 사태가 더 이상 풀 수 없는 지경에 이르면 그저 끊어버리는 게, 그게 편하다. 어차피 세상에 대한 미련은 없으니….

나를 살게 하는 것들은 붙잡아야 하고, 내게서 떠나가는 것들의 포기가 어려운 순간에 우리는 도움이 필요할 것이다. 청년이나 노인 모두에게. 브레히트의 시 「후손들에게」는 "그러나 그대들이여, 인간이 인간을 돕는 세상이 오거든 우리를 기억해다오, 관대한 마음으로"로 마무리된다.

인생. 더 살아야 할 가치를 느끼지 못하기 전에, 도움을 청하는 일을 민폐나 부끄러움으로 여기지 말기를. 내미는 손을 미안함으로 잡고 고마움으로 갚으면 된다.

1 이 에피소드에 대한 자세한 이야기는 김석중, 『유품정리인은 보았다』, 첨단, 2019, 237~242쪽 참조.

2 헤르베르트 플뤼게, 『아픔에 대하여』, 김희상 옮김, 이승욱 해제, 돌베개, 68쪽.

3 앞의 책, 49~50쪽.

V

애도 일기

내가 갑자기 죽는다면, 사람들은 나를 어떻게 기억할까?

1

늦은 배웅

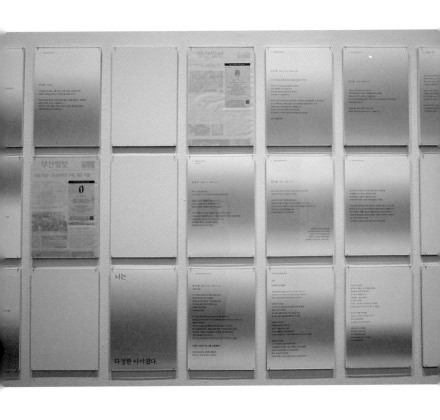

박혜수, <늦은 배웅>, 2021.
코로나 유가족 기저질환 사망사의 누고, 아카이벌 피그먼트 프린트, 『부산일보』 가변크기, 부산일
보·부산시립미술관 협력 프로젝트.

유가족 — 하염없이 자식들만 걱정하고 좋아하셨던, 천사 같던 나의 어머니. 그렇게 막내아들을 찾으셨는데 자주 찾아뵙지 못해 죄송합니다.

유가족 — 그렇게 보고 싶어하던 네 딸아이가 곧 결혼을 한단다. 어릴 때 헤어져 만나보지도 못했는데 참 예쁘고 곱게 컸더구나. 그곳에서나마 보고 싶던 딸의 모습 많이 보려무나. 그곳에선 아픈 마음 다 털어버리고 훨훨 날으려무나. 잊힌 죽음, 헛된 죽음이 아니었고, 그들도 살고 싶어했고, 가족을 보고 싶어했고, 따뜻한 위로가 필요했다.
그저 바이러스 전염 확진자 ○○번이 아니라 이름이 불리길 바랐고 떠나는 길, 그래도 가는 길, 배웅을 받고 가고 싶었다. 잘 가라고, 잘 있으라고 서로 인사도 나누고 싶었다.

요양병원 간호사 — 늘 낡은 성경책을 곁에 두시고 조용히 기도하시며 작은 관심에도 항상 감사 인사로 답하신 따뜻한 어르신.
80대 며느님이 할머니 106세 생신 때 버스를 타고 요양원까지 오셔서 생신 상을 멀찍이 차리시면서 "오늘 어머니 생신입니다"라며 큰절을 올리실 때 저희 요양병원 가족들은 숙연해졌습니다. 며느님, 할머님께서 미역국과 조기를 참 맛나게 드셨습니다.

완치 후 요양원으로 돌아오신 2주 뒤 편안하게 숨을 멈추시던 그날 저녁, 요양병원 모두가 할머님을 배웅했습니다. 할머님의 고운 주름과 따뜻한 미소를 오랫동안 기억하겠습니다.

요양보호사 — 매일 아침 운동하시고, 신문을 챙겨 보실 만큼 관리가 철저하셨고 옷도 깔끔하게 갖춰 입으셨던 멋쟁이셨습니다.

코로나 확진 통보를 받고 병원으로 이송하기 전날, "내 걱정하지 마라, 나는 건강하다"고 따님과 통화를 하셨죠. 다음날 아침, 병원을 나서자 어제 통화했던 가족들이 차마 아버지 곁으로 오지 못하고 길 건너 도로변에서 아버님과 마지막 배웅을 했습니다. 멀리서 가로막던 노란 줄 뒤, 꼼짝도 못하던 그곳에서 "아버지, 아버지" 부르시던 가족들의 마지막 인사에 "괜찮다, 들어가라"던 어르신의 말씀이 결국 마지막이었습니다.

어르신, 저희에게 즐거움을 주신 따뜻했던 요양원 오후가 많이 그리울 것 같습니다.

유가족 — 목각 조각을 좋아했고, 지금 내 곁을 지키는 애완견을 딸처럼 키웠던 남편. 계절의 변함은 어김없고, 봄은 다시 오고 당신이 돌보던 화초는 여전히 푸르른데 당신의 흔적은 어디에도 찾을 수가 없네요. 나보다 하루만 더 살고 가겠

다던 약속은 지키지 못하고 그렇게 홀로 외롭게 떠난 당신, 가엽고 원통해서 견딜 수 없었습니다.

하늘나라에선 아픔 없이 잘 지내고 계신가요? 내 걱정은 말아요. 잘 지내고 있어요. 하늘이 부르는 날 다시 만나요.

유가족 — 어머니, 즐겨 입으셨던 분홍색 스웨터와 같은 진달래가 피는 봄입니다. 팔공산에 이렇게 아름답게 핀 벚꽃이 어머니를 더 그립게 합니다. 어머니 보낸 지 벌써 1년이 다 되어가지만 마지막으로 손 한 번 잡아드리지 못하고 손수 준비하셨던 수의도 입혀드리지 못한 채 그렇게 보내드린 게 마음의 한으로 남아 있습니다. 죄송합니다.

어머니, 저는 요즘 등산을 자주 다닙니다. 혹시 천국도 이처럼 아름다운 봄날처럼 따스한지요? 보고 싶습니다.

화장시설 장례지도사 — 마음의 준비가 되어 있지 않던 느닷없는 작별. 건너뛴 이별의 단계로 여유 없이 진행되는 장례. 주인의 마지막 가는 길을 아는지 울음을 멈추지 않던 반려견과 그럼에도 다가올 수 없는 가깝고도 먼 거리. "유가족의 건강을 위해 어쩔 수 없습니다"는 말만 되풀이할 수밖에 없었던 저희는 한없는 죄송함으로 고개를 들 수가 없습니다.

추모의 시간은 온 가족이 모이는 시간, 슬퍼하고 애통해하기보다는 고인을 기억하고 서로의 안부가 오고 가는 자리가 되

기를. 고인과 행복했던 그 순간을 추억하며 유가족 분들의 행복을 간절히 기원합니다. 눈물을 참을 필요가 없듯이 웃음도 참을 필요가 없습니다.

코로나 병동 의료진 — 갑작스러운 입원으로 어찌할 바를 모르시는 환자들. "집에 빨리 가고 싶다"는 애처로운 바람. 확진을 믿을 수 없다는 흔들리는 눈빛. "혼자 두어서 정말 미안해"라며 눈물짓는 가족들.

익숙하지 않은 제한된 공간에 계신다는 게 얼마나 힘드신지 알기에 한 마디, 한 마디 귀 기울이며 최선의 간호를 위해 노력했습니다. 생의 마지막이 외롭지 않도록 의료진이 아닌 한 인간으로서 가족분들을 대신해 항상 따뜻하게 손잡아드리고 눈 맞추어드렸으니 너무 가슴 아파하지 마세요. 유가족들의 사랑하는 맘을 충분히 알고 계실 겁니다.

코로나 병동 의료진 — 먼저 보낸 자식의 부재에 홀로 눈물짓던 80대 할머니. 사망한 아내의 뒤를 수습해야 했던, 이제 막 회복한 50대 남편. "살고 싶다"고 하셨지만 끝내 돌아가신 환자. 집에 두고 온 강아지를 보고 싶어하던 아버지. CCTV로 임종을 보며 하염없이 화면을 쓰다듬던 아들. 크게 울지 못하던 가족들. 입혀드리지 못한 노란 수의. 밀려오는 무력감. 그럼에도 불구하고 대신 지켰던 우리들의 자리.

유가족 여러분, 크게 우셔도 괜찮습니다.

요양보호사 — 6·25 전쟁에 대한 경험 때문인지 침대 밑에 숨어 계시다 직원들도 함께 바닥에 앉아 할머님 이야기를 들으며 "군인을 다 쫓아버렸다"고 하면 웃으며 나오시곤 했습니다.

아드님이 보내주신 음식을 "아들이 가져온 귀한 거"라며 아끼고, 아끼시다 상해서 버렸던 게 기억이 납니다. 가족에 대한 애착이 크셨고 아드님을 많이 기다리셨습니다.

이제는 고통 없는 그곳에서 편안하시길 기도드립니다.

유가족 — 코로나 위험하다고 사람 많은 곳에서 일하지 말라고 걱정하시던 아버지. 하얀 구름이 아침 태양 앞에서 서서히 걷히면서 모든 세상 걱정 바이러스도 사라져버렸으면 좋겠어. 하고 싶은 말이 많은데, 건강하던 아빠가 갑자기 사라졌어. 고마워, 그리고 사랑해. 보고 싶고 목소리가 너무 듣고 싶어.

유가족 — 남편을 너무나도 사랑했던 아내이자 꽃을 좋아해 화분에 꽃이 피기만 기다리셨던 소녀 같은 우리 어머니. 2년이 넘도록 요양병원에 와상환자로 계셨고, 저희들도 2020년 7월에 뵌 게 마지막이었습니다. "엄마, 우리 길러줘서 고

마워 . 우리 형제자매 엄마 한다고 수고 많았어 . 이제 아프지 않은 곳에서 편히 쉬세요 . 사랑합니다 . "

2021년 코로나 유가족을 대상으로 임종과 장례를 생략당한 고인을 기리는 늦은 '부고'를 싣는 '늦은 배웅' 프로젝트를 부산일보와 협업으로 진행했다. 유가족을 비롯, 요양보호사, 간호사, 의료진 등에게 고인들을 어떻게 기억하고 싶은지 설문 조사와 인터뷰를 통해 물었고 해당 내용을 2021년 4월부터 8월까지 『부산일보』에 부고로 게재했다. 앞의 글은 이들이 보내온 사연을 바탕으로 편집한 것으로 요양원과 의료진 사연은 인터뷰를 바탕으로 작성했다.

2

아침에 배달된 죽음

박혜수, <1년의 죽음>, 2021.
180×200cm, 2017~2018년 동안 모은 부고 기사(『조선일보』) 엮음, 스탬프, 수성 잉크,
부산시립미술관.

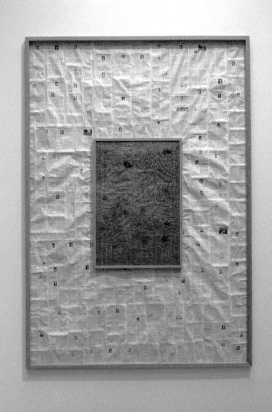

내가 사랑하는 수많은 예술가 중에 시인들은 동경의 대상이다. 김수영이나 베르톨트 브레히트, 에밀리 디킨슨, 비스와바 쉼보르스카 그리고 토마스 트란스트뢰메르…. 토마스 트란스트뢰메르를 알게 된 건 신문 기사를 통해서였다. 2011년 노벨문학상 시상식. 그는 평생의 가장 영광스러운 순간, 뇌졸중을 앓고 있었다. 그로 인해 더 이상 말할 수 없게 된 시인은 그의 작품을 아내가 대신 낭독함으로써 수상소감을 전했다.

시상자의 얼굴을 쓰다듬는, 더 이상 말을 할 수 없게 된 늙은 시인의 모습에 매료되어 그의 시집 『기억이 나를 본다』를 아끼며 읽던 중 생각에 잠긴다. 말을 하지 않아도 누군가에게 다가갈 수 있다면, 몇 마디의 말로도 마음을 표현할 수 있다면 삶이 얼마나 평화로울까? 하루에도 수만 가지 말들로 나를 설명하는 언어가 변명같이 거추장스럽지만 시인의 언어는 단 몇 줄로도 세상을 선명하게 비춘다.

예전 작업실 근처에는 일용직 인력 사무소가 하나 있었다. 내가 작업을 마치고 새벽에 퇴근할 때면 어둠을 뚫

고 사람들이 사무소로 모여들었다. 내가 작업실에 출근하는 늦은 오후가 되면 퇴근하는 몇몇이 모여 신문지를 바닥에 펴서 술을 마시기 시작했다. 그들 중 몇몇은 그대로 잠이 들어 다시 새벽에 일을 나가는 듯했다. 그렇게 출퇴근길에 엇갈려 마주치는 그들의 모습에서 유독 기억에 남는 건 이상하게도, 깔려 있던 신문지였다. 마치 그들의 존재를 입증하는 유일한 단서와도 같았는데, 하루 벌어 하루 사는 사람들의 삶의 고단함과 나아질 것 없는 현재가 앞으로도 계속해서 반복될 것 같은 불길함…. 아무튼 작업실을 나서는 새벽, 사람들은 사라지고 바닥에 나뒹구는 신문지들을 보노라면 맘이 복잡했고 말로는 표현할 수 없는 느낌에 한동안 '새벽'에 빗대어 여러 드로잉 작업들을 한 적이 있었다.

하지만 트란스트뢰메르는 「역사에 대하여」에서 불과 여섯 줄로 내가 말하고 싶던 것을 담아냈다. 형체를 구분할 수 없는, 무거운 찬 공기 같은 느낌을….

건물에서 멀지 않은 공터에
신문지 한 장이 몇 달째 누워 있다. 사건을 가득 담고.
빗속 햇빛 속에 밤이나 낮이나 신문은 그곳에서 늙어간다.
식물이 되어가는 중이고, 배추 머리가 되어가는 중이고, 땅과 하나 되어가는 중이다.

박혜수, <Silent Blue>, 2011.
76×50cm, 사진 위에 볼펜 드로잉.

옛 기억이 서서히 당신 자신이 되듯.[1]

2015년, 네덜란드와 영국에 2년간 머물면서 한 달간 북유럽을 여행한 적이 있다. 내가 그의 나라 스웨덴 스톡홀름에 도착한 시간은 새벽 공기가 가시지 않던 이른 아침이었다. 북유럽 여느 도시들처럼 스웨덴의 겨울은 해가 드는 시간이 매우 짧다. 마치 인생의 청춘같이 아주 짧게 해가 비친 뒤 기나긴 무채색의 시간이 이어진다.

그 때문에 북유럽에서는 다른 여행지들과는 달리 시간이 느리게 흘렀고, 짐 자무쉬의 영화 속을 여행하는 느낌마저 들었다. 그럼에도 스웨덴은 내게 트란스트뢰메르의 나라란 이유 하나만으로 정차할 이유는 충분했다. 그의 시집에서 묘사된 "납빛 고요의 바다"와 "어두운 숲", "가만히 서 있는 구름 그림자"를 보고 싶었다. 시인과 같은 풍경을 바라보며 그의 시를 다시 읽는 시간이 한 달 여행 중 가장 행복했던 것 같다.

그러던 중 버스 티켓을 구입하러 들린 신문 가판대. 거기엔 그의 사망 기사가 가득 찬 신문들이 쌓여 있었다. 비록 전혀 읽지 못하는 스웨덴어였지만 그의 인생 전체와 작품을 묶어 보도하는 특집 기사로 신문들은 그 어느 때보다 두꺼워진 상태였다. 나 역시 그중 몇몇 신문을 집어 들고 복잡한 마음을 안고 호텔로 돌아왔다. 그리고 시

집과 신문에 실린 그의 사진들을 번갈아 봤다. "우리 삶의 많은 곳에서 그는 살아 있다." "시인은 죽었지만 그의 시는 살아 있다." 이러한 헤드라인에서 그가 이 나라에서 큰 사랑을 받았음을 어렵지 않게 느낄 수 있었다. 위대한 시인의 죽음을 온 나라가 슬퍼하고 있었다.

사실 읽지 못하는 신문이었기에 주로 사진만 보게 됐다. 그렇게 헛헛해진 마음으로 남은 신문을 넘기던 중, 작은 그림들이 눈에 들어왔다. 한국의 부고(訃告)와는 달랐지만 한눈에도 그것이 부고 기사라는 건 알 수 있었다. 의미는 알 수 없지만 글씨와 그림들이 주는 애틋함이랄까. 그날의 신문은 사실 80퍼센트가 위대한 시인의 죽음을 다루었고 거기엔 많은 말이 있었지만 마음이 전달되진 않았다. 하지만 이 이름 모를 사람들에 대한, 읽지 못하는 언어에는 말은 없었지만 마음이 전달되고 있었다! 전혀 알지도 못하는 사람이고 읽지도 못하는 글인데 어떻게 나는 고인을 애도하고 유가족을 애틋하게 느낄 수 있었을까. 이것은 언어의 문제가 아니었다.

삶이 무의미하다고 느껴질 땐 부고 기사를 찬찬히 살펴보란 얘기를 들은 적이 있다. 문득 그 생각이 들어 조간신문을 들춰본다. 신문에 실린 죽은 사람들이야 기껏해야 열댓 명일 뿐. 하루를 시작하는 아침 시간에 누군가의 죽

음 소식이 썩 달갑지 않을 것 같았으나 의외로 하루를 열심히 살게 되는 계기가 되기도 한다. 지금 이 시간이 이들이 그토록 바라던 내일이었으므로. 그렇게 매일 아침, 배달된 죽음을 모으기 시작했다.

하지만 이것도 계속하니 무뎌지는 터에 한 가지 발견한 점이 있다면 한국의 부고 기사엔 대부분 사망자의 이름만 나올 뿐, 나이나 가족들의 인사도 기재되지 않는다는 것. 스웨덴 신문 부고에서 느꼈던 따뜻함까지는 바라지도 않았다. 딸랑 고인 이름 석자에 나머진 자식들 소개다. 번듯한 직장을 다니지 않는다면 부고란도 내지 못하겠다는 생각마저 든다. 한마디로 살아 있는 자식들을 위한 알림장 같은 셈인데, 어쩌다 사진이 실리는 부고 기사는 사람들에게 알려진 자들로 대부분 남자였다.

누군가의 엄마, 누구의 딸, 무엇을 사랑했고 어떤 삶을 살았다는 말을 쓰는 게 그렇게 힘든 일이었을까. 진정한 애도만 담겼다면 글이 아니었어도 됐을 텐데 말이다. 장례식이나 부고에 특별한 애착이 있는 것은 아니지만 어쩐지 죽음마저 차별받는다는 기분이 몹시 씁쓸하다. 힘겨운 삶을 살아온 이들의 잊혀진 죽음…. 인생은 끝까지 불공평하다, 젠장.

1 토마스 트란스트뢰메르, 『기억이 나를 본다』, 이경수 옮김, 들녘, 2004, 65쪽.

3

애도의 중요성에 대하여

(위) 스웨덴 신문 『스벤스카 다그블라데트』(Svenska Dagbladet) 2015. 3. 28.
(아래) 김유진, 〈낮은 배움〉 부꾸 시리즈, 2021,
연필 드로잉, 부산시립미술관.

"비닐백 속 엄마 시신 본 시간은 3초였어요."

어느 코로나 유족의 기사 속 한마디에 가슴이 철렁 내려앉는다. 연일 늘었다 줄었다를 반복하는 숫자들이 사람이란 사실을 나는 떠올리지 못했다. 이번 코로나 사태로 인해 한국의 사망자 수는 26,499명에 달했다(2022년 8월 27일 기준). 그리고 이들 중 대부분이 격리된 탓에 가족은 고인의 마지막을 보지 못했고, 장례식도 하지 못했다. 장례는 고사하고 화장장을 찾느라 전전긍긍했고, 사망 소식을 친척들에게 전하지도 못했으며, 애도도 위로도 없이 고인을 떠나보냈다. 이렇게 소리 없이 우는 눈물을 외면하고 우리는 벌써 '회복'과 '일상의 정상화'를 이야기한다. 이 말은 마치 '아무 일도 없었던 것처럼', '다시 예전처럼'을 강요받던 11년 전, 아버지를 떠나보낸 날을 연상시켰다.

오늘날에는 상례(喪禮)가 사라져 가는 경향이 있다. 가족 중의 누가 세상을 떠난 경우에도 사람들은 장례식이 끝나기가

무섭게 서둘러 평소의 활동을 다시 시작한다. (…) 비단 사람이 죽었을 때뿐만 아니라, 어떤 직장이나 삶의 터전을 떠날 때처럼 <종결의 사건>이 있는 경우에도 애도는 필요하다 (…) 애도가 제대로 이루어지지 않으면, 마치 잡초의 뿌리를 제대로 뽑아 내지 않은 것처럼 사건의 후유증이 오래 간다.[1]

갑자기 병을 알게 됐고, 많이 아팠고, 순식간에 떠나보냈다. 장례를 마친 후, 출가한 형제들은 무거운 마음으로 자신들의 일상으로 돌아갔고, 나와 어머니는 아버지의 흔적이 남은 일상을 살아야 했다. 죽음과 슬픔을 동일시하는 어머니는 아버지의 물건들을 단번에 정리하려 했지만 난 한 사람의 모든 걸 치워버리는 게 맘에 걸렸다. 비록 사이좋은 부녀간은 아니었지만 몇몇 추억이 있던 아버지의 유품을 간직하기로 했다. 아버지가 아끼던 양복, 구두, 지갑, 서류 가방, 뭐 이런 것….

당시 어머니는 반대했지만, 1년이 지나고 2년이 지나면서 주인 잃은 물건들은 새로운 환경에 적응하며 자연스러운 일상 풍경이 되고 아버지를 떠올리는 추억이 되어 이제는 가족이 함께 모이는 명절을 즐겁게 한다. 아버지를 생각하며 아프지 않기까지 우리에겐 슬퍼할 시간이 필요했다.

하지만 코로나 유가족들에겐 가족을 떠나보낼 마지막조차 허락되지 않았다. 강제로 생이별을 하고, 어제 헤어진 가족을 다음 날 뼛가루로 만나야 했다. 대체 이들에게 얼만큼 큰 상처를 남기려고 이러는가. 게다가 이들은 확진자 가족이란 이유로 주변인들로부터 위로조차 못 받는 실정이었다.

본래 전염병 유가족들은 밖으로 사망 사실을 쉬이 밝히지 못한다. 위로와 애도가 생략된 채 주위의 불편한 시선을 감당하며 숨죽이며 오늘을 산다. 한 코로나 유족은 부모의 사인이 알려지자 거래처가 끊기고 가족을 잃은 피해자였음에도 죄인이 된 기분이었다고 한다. 그들에게 애도의 시간은 위로가 아닌 '코로나 걸린 사람들'이란 낙인과 싸우는 시간이다. 문제는 이 과정이 유족에게 고인에 대해 원망과 한(恨)을 품게 한다는 점이다. 그것은 또 다른 아픔의 씨앗이며 좋았던 고인과의 추억마저 왜곡시킬 수 있다.

팬데믹 시대, 코로나에 지친 사람들을 위로하고자 기획된 전시에서 내가 제안한 작품은 코로나 사망자 유가족에 대한 것일 수밖에 없었다. 그것 외엔 어떤 작품도 생각나는 것이 없었다. 소리 죽여 우는 이들을 모르는 사람들은 누군가 희망을 이야기해주길 바라고, '하루 빨리' '일상의 회복'을 요구하고 있다. 하지만 밖으로 슬픔을 표현할

수 없고 애도와 슬픔의 시간을 박탈당한 사람들을 외면하고 아무 일 없었다는 듯이 회복을 이야기하거나 이 사태를 대상화하는 것이 염려스럽다(이미 나 역시 아침마다 보고되는 숫자가 사람임을 잊고 있지 아니한가).

2년간의 유럽 생활을 마치고 한국에 돌아온 나는 1년 가까이 아침 신문의 부고 기사를 모아왔다. 한국의 자랑인지 정보인지 구분도 안 되는 형식적인 부고와 사랑하는 가족을 잃고 그들을 추모하는 마음이 담긴 스웨덴 신문의 애도 글이 비교되었다. 어쩌면 내가 해야 할 일은 이미 2015년 스웨덴 가판대에서 정해졌는지도 모르겠다.

그 어느 때보다 회복과 건강, 이겨냄을 강조하는 2021년 봄, 새로운 출발을 이야기하기 전에 슬픔과 아픔을 감추려고 애쓰는 이들에게 가족을 좋은 추억으로 간직하도록 숨지 않고 함께 기억하는 시간을 주는 것. 이것이 지금 예술이 해야 할 일이라고 생각했다.

1 베르나르 베르베르, 『베르나르 베르베르의 상상력 사전』, 이세욱·임호경 옮김, 열린책들, 2011, 466~467쪽.

4

아버지의 죽음

나의 아버지는 '햇살의 방' 이라는 임종실에서 돌아가셨다.

병든 육신의 무거운 삶이 끝나고 자유로운 영혼의 시간이 시작되는 순간

주인이 떠난 방에 남겨진 주인 잃은 물건들도 이젠 멈춰야 할 시간

박혜수, <아버지의 죽음>, 2015.
태엽시계, 텍스트, 15×15×10cm.

누군가 죽으면, 기다렸다는 듯 서둘러 세워지는 앞날의 계획들(새로운 가구 등등): 미래에 대한 광적인 집착.[1]

나의 아버지는 대단한 애연가였다. 담배 좀 줄이시라고, 그 나쁜 게 뭐가 좋다고 매번 집을 너구리굴로 만드냐고 엄마와 가족들이 잔소리할 때마다, 몸의 나쁜 독을 담배 연기로 빼내겠다고 연신 피우셨다. 말 같지도 않은 논리지만, 아무도 말릴 수 없었다. 그럼에도 나름 체력 관리는 열심히 하시는 터라 조금 염려되긴 했어도 크게 걱정하진 않았다.

그날 아침 전까진….

몇 달째 기침이 통증을 동반해 이어졌고, 웬만해선 병원에 가자는 말씀을 않던 분이 병원에 가보자는 게 심상치 않았다. 아마도 본인은 느끼고 계셨는지 모르겠다. 내가 형제들을 대표해 부모님을 모시고 차가운 대학 병원 복도를 들어선다. 바닥에 지하철 노선도마냥 어지럽게 진료실 방향이 꼬여 있는 안내선들이 마치 내 머릿속을 옮

겨놓은 듯하다.

　몇 번을 헤매다 어렵게 찾은 진료실. 노련해 보이는 중년의 의사가 아버지의 등을 문진한 뒤 이야기한다. "암인 것 같습니다." 순간 나와 엄마 모두 아무 말을 할 수 없었고 아버지는 수긍하는 분위기였다. 워낙 대기자들이 많은 상태여서 우리는 뭘 더 물어보지도 못하고 간호사가 알려주는 대로 다음 검사실로 향한다. 저마다 다른 생각들로 혼란스러웠고 아무도 똑바로 걷고 있지 않았다. 입원 수속이 급했고, 형제들에게도 알려야 했다. 엄마는 겨우 정신을 차리고 병원 복도 의자에 앉아 보온병에 담아온 숭늉을 아버지에게 건넨다. 뭐라도 드셔야 하지 않겠냐고…. 엄마의 떨리는 손과 체념한 듯 고개를 들지 못하는 아버지, 그리고 형제들에게 말을 건네다 울음을 터뜨린 나.

　그렇게 하염없이 복도에 지나가는 사람들을 바라만 봤다. 그것 말고는 딱히 뭘 해야 할지 떠오르지 않아서. 그러길 한참. "점심 먹으러 가자"는 아버지의 말에 다시 현실로 돌아왔다. 뭘 드시고 싶은지 여쭤보니 아버지는 평소 좋아하는 일식집 도시락을 드시고 싶다 했고, 우리는 서둘러 그곳으로 향했다. 정갈하게 차려 나온 도시락을 아버지는 그래도 맛나게 드셨다. 지금도 초밥 도시락을 보면 그날의 아버지가 떠오른다.

본격적으로 치료가 시작되면서 병원도 익숙해져 이젠 바닥 안내선을 보지 않아도 검사실과 진료실을 찾는다. 처음엔 잘 따라오던 아버지도 방사선 치료가 시작되고선 휠체어로 이동할 수밖에 없게 됐고 능숙하게 휠체어를 끄는 내 옆에 오늘도 보온병을 챙겨 오신 엄마가 어딘가를 보고 있다.

한 여자가 병원 복도에서 소리를 친다. 아버지로 보이는 곁에 있는 노인은 고개를 들지 못한다. 아마도 오늘 병에 대해 들은 모양이다. 저들에겐 오늘이 우리의 몇 달 전 아침이었다.

여자는 믿을 수 없다는 표정으로 눈물을 흘렸고, 간호사는 다음 검사 장소를 찾아가라며 바닥의 어지러운 안내선을 가리켰다. 아마 저들도 그 선을 끝까지 따라가지 못할 것 같다. 그들의 모습을 보며 나는 속으로 이야기한다.

'곧 익숙해질 거예요. 우리처럼….'

1 롤랑 바르트, 『애도 일기』, 김진영 옮김, 걷는나무, 2018, 16쪽.

박예사, 「먼 훗날의 한 시간」, 2012
아버지 유품, 석회가루, 조명, 팬(fan), 가변크기, 스페이스 몸.

5

마음의 준비

정 유 엽
세례자요한
(2002. 12. 20.~2020. 3. 18.)

오직 형들만 바라보던 형바보였던 막내
아픈 아버지를 먼저 걱정했고,
엄마를 대신해 살림을 기꺼이 돕던 아들
먼저 말을 걸어주며 다가와준 친구
노래를 사랑한 너는 다정한 아이였다.

유엽아, 엄마는 늘 너를 응원했다.
항상 보고 싶은 내 동생, 사랑한다.
앞으로도 우리는 영원한 삼형제다.

박혜수, <늦은 배웅> 눈 틸누, 2021.
『부산일보』, 2021. 5. 6. 16면에 기재된 부고, 부산일보 협력.

"마음의 준비를 하시죠."

투병 중인 아버지의 상태가 악화되자 의사는 가족들에게 '마음의 준비'를 이야기했다. '마음의 준비'라…. 마음을 어떻게 준비하라는 걸까?

이후 호스피스 병원으로 이송되고 몇 주 뒤, 의료진은 또다시 '마음의 준비'를 당부했다. 몇 번 더 고비를 넘기고 2011년 오후 12시 5분 아버지는 가족들의 배웅을 받고 '햇살의 방'에서 우리와 헤어졌다.

장례 준비가 분주하게 이어졌다. 위로를 건네는 사람들과 며칠을 보낸 뒤 아버지께 수의를 입히고 차가운 얼굴과 손을 쓰다듬으며 마지막 인사를 했다. 그리고 화장장 불 앞에 서자 장례지도사가 마지막으로 '마음의 준비'를 이야기한다. 그렇게 아버지를 보내고 장례와 화장까지 수차례 '마음의 준비'를 했지만 10년이 지난 지금도 아버지를 생각하면 울컥한다.

이때만 하더라도 옮겨지는 곳마다 되풀이되는, '마음의 준비'를 하라는 말이 그렇게 중요한지 몰랐다. 코로나

유가족들을 취재하면서 이들은 마음의 준비는커녕 임종도 보지 못했고 마지막 말도 건네지 못했다는 사실을 깨닫는다. 고인들 역시 사랑하는 가족들의 배웅을 받으며 영면에 들지 못했다.

취재한 사망자 중 가장 어린 사망자는 불과 열일곱 살이었다. 유가족인 형은 방호복을 입고 겨우겨우 동생의 시신을 볼 수 있었는데, 까맣게 변해버린 동생을 알아볼 수 없었다고 한다. 누구보다 밝았던 아이였던 터라 가족들은 적잖게 당황했고, 형은 동생의 차가운 몸을 감싸고 있던 비닐 보호복 지퍼를 닫아주지 못했다고 자책했다. 동생은 영원히 자신들의 아픔으로 남을 것이라고 이야기하는 형도 이제 고작 20대 중반이었다. 그리고 그의 그런 자책은 우리의 아픔이 될 것이다.

그녀가 병을 앓았고, 돌아가셨고, 지금은 내가 그 자리를 차지하고 있는 방 한 곳의 벽에, 그러니까 침대의 머리 쪽이 기대어 있는 벽 위에, 나는 성화 한 장을 걸어놓았다(물론 그건 경건한 신앙심 때문이 아니다). 그리고 그 벽 아래 탁자 위에 늘 꽃들을 꽂아놓는다. 이제 나는 여행을 하지 않을 것이다. 나는 늘 여기에 머물 것이다. 이 꽃들이 시들고 마는 일이 결코 일어나지 않도록. (1978. 8. 18.)[1]

롤랑 바르트가 어머니가 돌아가신 1977년부터 2년간 적은 『애도 일기』는 늘 그의 편이었던 어머니에 대한 그리움과 슬픔으로 가득 찬 책이다. 제대로 적은 글도 아니고 일상생활을 하면서 틈틈이 쪽지에 적어놓은 것들이라 손수 마무리하지도 못했다. 쪽지들이 섞여 순서도 애매했고 길이도 들쑥날쑥했다. 하지만 나는 이런 글의 구조에서 그의 슬픔을 느낄 수 있어서 좋았다. 괜찮다가도 어느 날 갑자기 울컥하는 순간은 그 쪽지들처럼 종잡을 수 없이 찾아왔을 것이다.

어린 형이 더 어린 동생을 가슴에 묻고 "평생의 아픔"으로 기억하겠다는 고백은 어머니를 잃고 "결코 꽃이 시들게 하는 일은 없게 하겠다"는 바르트의 저 결심처럼 "앞으로는 절대로 기뻐하지 않겠다"는 말처럼 들렸다. 나는 가족들을 끔찍이 사랑했던 동생이 가족들이 행복하길 바랄 것이라고, 자신을 노래를 좋아하고 밝았던 모습으로 기억해주길 바랄 것이라고, 결코 가족들이 자신 때문에 불행하길 바라진 않을 거라고 늦은 위로를 전했다.

이들이 이 모든 아픔을 자신의 탓으로, 평생의 아픔으로 남기지 않도록 '마음의 준비'를 할 수 있게 하는 배려가 절실하다.

1 롤랑 바르트, 『애도 일기』, 김진영 옮김, 걷는나무, 2018, 201쪽.

6

낯선

이별

박혜수 <늦은 배웅>, 2021.
『부산일보』, 2021. 8. 27. 16면.

한국 사회는 죽음을 이야기하는 것을 두려워한다. 하지만 죽음을 이야기하는 것은 어떻게 살 것인지, 앞으로 살아갈 시간을 더 선명하게 보여줄 때가 많다. 누군가를 슬픔으로 기억하기보다 행복했던 순간으로 기억하는 애도를 할 순 없을까.

신문에 부고 프로젝트를 게재하여 많은 사람들이 함께 슬픔을 나누고 유가족들을 향한 차가운 시선을 거두자는 목적이 있었기에 이번 작업은 언론과의 협업이 중요했다. 사실 이 섭외가 가장 어려울 것으로 생각했지만 너무나 쉽게 『부산일보』가 협력해주었다. 『부산일보』와 함께 취재에서부터 사연 모집, 기사 게재, 홍보까지 진행하게 됐다. 처음이 순조로우면 어쩐지 불안하다는 나의 경험은 이번에도 어김없어서 순조로운 언론사 섭외에 비해 유가족들의 사연 모집은 난항이었다. 구글 폼으로 설문지를 작성하고, 유가족들에게 문자를 발송하고, 포스터를 요양원에 보내고, 중앙 재난 기관에 협조를 구하고, 다른 의료진들의 참여를 위해 여러 신문에 알리고, 개별 연락망

을 돌리고…. 그렇게 2주가 넘어가는데 모집된 사연은 두 개에 불과했다. 지금까지 진행한 설문 프로젝트 경험에 비추자면 오픈하고 1주일이면 대략 어느 정도 모집이 되는지 감이 잡히는데 이 상태라면 이번 프로젝트는 실패일 확률이 높았다. 초조해지기 시작했고, 도와주던 스태프들에게도 걱정 어린 표정이 보인다. 이쯤 되면 결국 직접 만나는 수밖에 없다.

직접 만날 수 있는 유가족들을 알아보던 중, 대구 지역 다음으로 사망자가 많이 발생한 경산의 한 보건소장님으로부터 답변이 왔고, 소장님은 이번 프로젝트의 의도를 잘 이해해줬다. 누구라도 호의를 베풀면 무조건 매달릴 수밖에 없던 터라 바로 경산으로 내려갔다. 미술에 조예가 깊고 NGO 활동을 오래해온 소장님은 이번 프로젝트에 도움이 될 수 있는 요양원 간호부장님을 연결해줬고, 그렇게 그분에게 고인들과 유가족들의 이야기를 들을 수 있었다.

간호부장님이 일하는 요양원은 경북에서 가장 먼저 확진자와 사망자가 나온 곳이자 요양보호사 확진도 많아 코로나 초기 지역 주민들로부터도 많은 비난을 받았던 곳이다. 베테랑 간호부장님에게도 2020년 봄은 지옥 같았다. 여든이 넘은 고령의 환자가 많았고 가족들이 왕래가 있었지만, 고인들을 가장 가까이서 보살핀 사람들은 요양원

사람들이었다. 간호부장님도 어르신들의 마지막에 대한 죄책감이 가득한 표정이어서 가급적 평소 그분들과 함께한 즐거운 기억으로 우리의 대화를 시작했다.

요양원에서 아버님 어머님으로 부르며 돌보던 분들이 확진이 되어 병원으로 격리된 뒤 전화로 사망 통보를 받았을 때 이들이 느꼈을 아쉬움과 안타까움은 결코 유가족보다 가볍지 않았다. '내가 좀 더 잘 해드렸더라면', '조금 더 서둘렀더라면' 하는 죄책감과 후회가 이들을 괴롭히고 있었다. 몇몇 유가족은 가족을 잃은 슬픔 때문에 요양원 사람들에게 화풀이를 했고, 이들은 그저 죄인처럼 유가족에게 사과할 수밖에 없었다. 그 때문에 고인을 입에 올리는 것에 주저했다. 자신들이 더 잘하지 못했던 것에 대한 미안함 그리고 쓸쓸했던 고인들의 마지막 모습…. 모든 것이 아픔이었던 셈이다.

하지만 우리의 2시간가량의 대화에서 간호부장님은 웃을 수 있었다. 요양보호사들과 춤추는 것을 즐겨 하셨다던 90세 할아버지, 아들이 보내온 음식을 먹는 것이 아까워 썩을 때까지 두다가 혼나던 80세 할머니, 배시시 웃는 미소가 귀여우셨던 107세 꽃님이 할머님까지…. 고인들과 쌓았던 추억은 황망했던 마지막 모습으로 덮어져서는 안 될 모습이었다. 그들과 삶의 한 순간을 함께하며 즐거웠던 추억을 이야기하는 것이 결국 이들과 유가족 모두

에게 위로이자 고인에 대한 진정한 애도일 수 있다고 생각한다.

비록 짧은 순간이지만 고인에 대한 즐거웠던 찰나의 기억을 가질 수 있었던 요양원 직원들과는 달리, 처음부터 비닐백에 담겨 고인을 맞이해야만 했던 화장장의 장례지도사들은 사정이 달랐다. 이들은 고인에 대한 어떠한 추억도 없이, 그저 시신으로 처음 고인들과 대면했다.

"전화가 울리지 않았으면 했어요." 앳된 장례지도사를 신문사에서 만났다. 보통 코로나 사망자의 화장은 당일 업무를 모두 마친 뒤 비상 운행으로 진행됐다. 코로나 사망자는 24시간 이내 화장이 원칙이라 일반 화장과 겹치지 않는 밤과 새벽에 진행되는 일이 많다. 그렇기 때문에 화장장에 저녁에 걸려오는 전화는 장례지도사들에겐 역시 반갑지 않은 알람인 셈이었다.

"코로나 사망자들은 대부분 환자복 위에 보호복을 입은 상태로 오시기 때문에 염(殮)은 물론이고 수의도 입혀드리지 못해요. 심지어 유가족분들이 차에서 내리시지 못하고, 멀리서 관이 들어가는 것을 보실 때도 있었어요. 많은 유가족들이 고인의 손 한번 잡아보고 싶어하시고 정성스럽게 마련하신 수의도 가져오시지만, 원칙적으로 수의는 입혀드릴 수 없어서…. 안타까워서, 그냥 관 위에 얹어드렸어요." 이제 갓 사회에 발을 내딛은 것 같은 장례지도

사의 눈가가 금세 붉어진다. 사랑하는 이의 마지막 가는 길, 관이라도 한번 쓰다듬고 싶어하는 가족들의 바람을 외면한 채 방역이라는 이유로 허락되는 건, 수골을 마친 새하얀 뼛가루뿐. 마지막 얼굴도 보지 못했다.

할머니 손에 자란 손녀는 할머니 임종을 보지 못하자 그 미안한 마음이 3년은 갔다고 한다. 그렇게 장례지도사가 된 그녀가 생각해도 지금의 이 절차는 유가족에게 너무나 잔혹하다. 누구보다 유가족의 안타까움을 잘 알지만 그럼에도 불구하고 그녀는 유가족들을 막아야 한다. "'안 됩니다. 들어가실 수 없어요. 저는 그냥 유가족분들의 건강을 위해 어쩔 수 없어요'라고 양해를 구할 수밖에 없었어요."

또 다른 장례지도사 역시 화장을 방역이란 이유로 가족들에게 강요하는 기분이 들어 괴로웠다고 고백한다. 몇몇 유가족은 상복도 입지 못하고 영정 사진조차 미처 준비하지 못했다. 그 와중에 "화장부터 하셔야 합니다. 사인 하세요"를 말해야 하는 이들에게도 이건 못 할 짓이다. 이렇게 유가족들에게 충분히 힘들고 서운한 요구를 했지만 정작 유가족들은 그들에게 미안해했다고 한다. 자신들 때문에 장례지도사들이 밤에 고생한다고. 정작 본인들은 야밤에 도둑 장례를 당하면서 자신들을 제지하는 이들에게 미안함을 건넨다. 도대체 이게 무슨 짓인지. 유가족들에게

못할 짓을 해야만 하는 최전선의 배웅자들에게 우리는 너무나 무거운 짐을 지우고 있다.

그렇게 상처받은 유가족에게 모진 말을 건넸던 수많은 밤을 지나 마침내 코로나가 끝나는 날이 오면 이들의 밤은 평안할 수 있을까.

7

죄책감, 스스로에게 가하는 형벌

설문 <늦은 배웅> 설문지.

2021년 3월 31일, 코로나 사망자 유가족을 처음 만나게 되었다. 몇 번 이메일이나 통화로는 연락을 한 적이 있지만 직접 만남이 이뤄지는 건 매우 어려웠다. 몇몇 지인들을 수소문하다가 대구의 한 정신과 의사의 먼 친척분이 연결되었다. 놀라운 건 이 의사도 그 친척이 코로나로 모친상을 당한 걸 몰랐다고 한다. 우리의 취재가 아니었다면 어쩌면 친척들은 계속해서 몰랐을 수도 있었다. 가까운 친인척들에게도 알리지 않고, 어머니가 돌아가신 지 1년이 흘러가고 있을 즈음 이분을 대구에서 뵈었다.

사실 이 유족은 말수가 많지 않았다. 아무렇지도 않다는 표정으로 "내가 무슨 도움이 될까요?"를 연신 말씀하시면서 멋쩍어했다. 나는 요양원 간호사와 장례지도사들을 만나면서 건넨 질문들로 대화를 시작했다. 어머님을 마지막 뵈었던 것은 언제였나요? 생전에 어머님은 어떤 분이셨나요? 어머님 하면 떠오른 것이 무엇일까요? 무엇이 가장 안타까우셨나요? 그리고 전하지 못한, 하고 싶은 말은 있으신가요?

유족이 말을 아껴서 인터뷰가 쉽지 않을 거라는 예감이 들었지만, 대구 출신의 어머니와 영주 출신의 아버지 밑에서 자란 덕분에 이 지역 어른들의 특성이 익숙한지라 굴하지 않고 이야기를 이어나갔다. 그러던 중에 이분의 눈가에 눈물이 맺힌다. 예순 넘은 노신사의 뺨을 흐르는 눈물에서 말로는 표현할 수 없는 짙은 아쉬움과 회한이 느껴졌다.

"어머니 수의를 산에서 태웠어요. 입혀드리지도 못하고…. 사람 만나는 것도 싫고…. 아내가 많이 위로해 줬어요. 요즘은 둘이 등산 자주 다녀요."

"왜 사람들을 만나기 싫으셨어요?"

"뭐, 그냥… 미안하기도 하고…."

"뭐가 미안하세요?"

"처음에 코로나 막 번질 때 그 사람들에게 손가락질했는데, 지금 와서 보니 내가 그 사람인 거예요."

"어르신 잘못은 아니잖아요?"

"그래도, (잠시 생각에 잠긴다) 그래도… 미안하지…."

"어머님은 어떤 분이셨나요?"

"고생만 하셨어요, 굉장히 많이 고생했어요. 그리고 자식이 전부셨어요."

"어머니께 하고 싶었던 말씀이 있으실까요?"

"미안하다고, 고생만 시켜서 미안하다고."

한 마디 한 마디 할 때마다 유족은 목이 자주 잠기었
고 대화도 쉬이 이어나가질 못했지만, 그의 표정은 어머
니와 주변 사람들에 대한 미안함으로 가득했다. 도대체
무엇이 이토록 사람들을 미안하게 만들었을까? 유족과
의 한 시간 남짓의 대화를 마치고 그분을 소개해준 의사
와 대화를 이어나갔다. "코로나 유가족들은 정신은 고통
속에 둔 채, 몸만 일상으로 돌아왔어요." 그녀는 2020년 초
대구를 이렇게 기억했다. "사람들이 사라졌어요. 모든 곳
에서. 길거리에도 대중교통에도 병원에도 사람이 없었어
요. 1년이 지난 지금에서야 조금씩 병원에 환자들이 오고
계시는 상태고요."

전시는 부산에서 진행됐지만, 당시에 확진자가 가장
많이 발생한 곳은 대구라, 우리는 부산보다 대구에 더 자
주 취재를 갔다. 대구는 확실히 부산에 비해 길거리에 사
람이 적었고 사람들의 시선도 싸늘했다. 여러 차례 대구
시에 협조를 요청했지만 아예 답변조차 받을 수 없었고
결국 부산시의 협조로 겨우겨우 취재를 이어나갔다. 대
구에서 만난 한 유가족은 대구시도 신경 써주지 않는 일
을 부산시가 다뤄준다고 고마워했다. 그만큼 밖으로 알려

지는 것을 극도로 꺼리는 분위기가 도시 전체에 가득했고 취재를 거듭할수록 나는 진심으로 이 도시가 걱정되기 시작했다.

나의 어머니를 예로 대구 사람을 일반화할 순 없지만, 어머니의 친구분과 친척들을 보면서 느낀, 내가 아는 대구 사람들은 타 지역 사람들에 비해 타인을 의식하는 정도가 강하다. "남들 볼까 부끄럽다"가 내 인생에 가장 많이 들었던 말일 만큼 사람들이 '나'를 어떻게 보는지가 내가 '나'를 보는 것보다 중요하다(생각해보면 대구만 그렇기보단 대한민국 사회 전반이 마찬가지일 것 같다). 그 때문에 유행에 민감하고 '다른 집 자식'이 뭐 하는지에 관심도 많다. 그런 사람들이 코로나의 가해자로 지목을 받게 되자 '잘못'을 살피기 전에 타인들의 시선에 몸을 숨겨 아예 밖으로 나오지 않았고 유족들은 사랑하는 가족의 마지막을 배웅하지 못한 채 헤어졌다.

이별의 단계가 생략된 바람에, 나눠서 닥쳐야 할 충격이 한순간에 쏟아져 일방적으로 당해야만 하는 상황에 부딪혔다. 누구에게 도움을 청할 수도 없고 울음소리조차 낼 수도 없다. 제일 아프게 맞았는데 흐느낌조차 허용되지 않는 잔인함의 연속이다. 실제로 유족뿐 아니라 내가 만난 코로나 병동의 의료진과 요양병원의 직원, 장례지도사까지 모두가 조금씩 자책하고 있었다.

이별에 대한 슬픔, 고인에 대한 그리움, 주변 사람들에 대한 미안함과 비난에 대한 두려움, 이 모든 것을 '내 탓'으로 돌리는 사람들. 하지만 이들은 한없는 미안함, 죄스러움에 자신의 존재를 숨기고 드러내지 않았다. 그렇게 전 국민의 손가락질을 당연하게 온몸으로 받아들였다. 과연 이들의 내일은 괜찮을 수 있을까? 걱정 어린 나의 질문에 유족을 소개해준 정신과 의사는 다음과 같이 말했다. "지금은 애써 일상을 바쁘게 살고 있지만, 조금이라도 여유가 생기면 다시 예전의 고통을 끄집어낼 거예요. 거쳐야 할 단계를 건너뛰고 아픔을 표현할 길이 없으니 충격과 일상의 반복이 계속되는 거죠."

이러한 고통을 안고 사는 이들의 마음은 그야말로 전쟁터와 다름없다. 그런 사람들에게 코로나 방역을 가지고 숫자로 성공과 실패를 운운하는 것은 벼랑 끝에서 가까스로 버티는 이들을 벼랑으로 밀어넣는 짓이다.

40여 일 동안 서울과 부산, 부산과 대구, 경산을 오가는 기차 안에서 안타까움과 미안함, 화남과 공허함이 교차하며 혼자 감당하기 힘들었다. 눈물로 가득 차 돌아오는 길, 기차 안에서 몇몇 시민들은 이유를 묻지 않고 나를 위로했다. 알지도 못하는 사람에게 받은 위로는 따뜻했고 나는 우선 스스로 자신을 가둔 사람들을 꺼내야 한다는 생각을 했다.

우리는 유가족들에게 혼자서 상실의 아픔과 비난의 두려움을 감당하라고 은연중에 강요했던 건 아닐까. 우리는 사람들에게 우리 자신을 돌아봐야 한다고 알려줘야만 했다. 유가족들에겐 '소리 내어 울어도 된다'는 위로의 말, 무엇보다 그들 스스로 '우리 잘못이 아니다'라는 인식의 전환도 필요하다는 말을 함께 전한다.

8

그래야만 할 것 같았다

1,726

이종○ 이○학
신바○ 권○욱
김○숙 홍○식
최○○ 신○숙
정○트 김○호
정주○ 이○눈
박행자 전○용
윤광호 문○조
최○환 이수회

"너의 방은 아직도
그대로인데
늘 세 명이 있던 카톡 방에서
이제 너를 볼 수가 없구나.
네가 의식이 있을 때
'사랑한다' 말해주지 못한
것이 형은 너무나 아프다.
외롭게 가는 길 손 한번
잡아보지 못한 우리는 네가
무척이나 보고싶다."

"잊혀진 죽음, 헛된 죽음이
아니었고, 그들도 살고 싶어했고,
가족을 보고 싶어 했고, 따뜻한
위로가 필요했다.
그저 바이러스 감염자 00번이
아니라 이름이 불리길 바라고
떠나는 길, 그래도 가는 길,
배웅을 받고 가고 싶었다.
잘 가라고, 잘 있으라고 서로
인사도 나누고 싶었다."

"멀리서 가로막던 누런 줄 뒤,
꼼짝도 못한 그 곳에서
'아버지, 아○' 부르시던 가족들의
마지막 인사
'괜찮다, 들어가'○건 어르신의 말씀이
결국 마지막이었습니다."

늦은 배웅
Late Farewell
느닷없는 이별

그저
바이러스 감염자
00번이 아니라
이름이 불리길
바랐고

꽃이 지는 시간

STORY

THE

HATE

박혜수, <늦은 배웅> 포스터, 2021.
84×120cm, 아카이벌 피그먼트 프린트, 윤현학 디자인.

"대체 내가 문화부 기자인지, 사회부 기자인지."

"기자님, 저는 제가 예술가인지 기자인지 모르겠어요."

"저는 취재한 기사들이 전부 1면, 종합면 아니면 사회 면이에요.

"일단 하고, 예술의 의미는 큐레이터께 찾아달라고 할 래요."

코로나 유가족 취재를 진행하면서 『부산일보』 오금아 기자와 자주 나눈 대화이다. 그만큼 우리가 하는 일이 문화와 예술의 일인지가 의문이었다. 이런 의문은 2019년에 발표한 영상작품 〈후손들에게〉를 제작하면서도 느꼈는데, 고독사 취재를 다니면서 '나는 왜 사회부 기자 같은 일을 하고 있나'를 고민했다. 취재를 하면 할수록, 이 내용을 가 지고 '멋 부리지 말자'는 기준을 명확히 세우고 최대한 예 술가의 존재를 드러내지 않기로 했다. 이를 통해 관객이 예술가의 존재를 거치지 않고 이 사태와 바로 만나길 바 랐고, 그래서인지 〈후손들에게〉는 전시장을 방문한 관객

들에게 가장 기억에 남는 작업이 되었다.

　이번 프로젝트 역시 예술가로서의 박혜수는 사라져야 했다. 그래야 고인들이 드러난다. 이미 죽음조차 외면받은 이들, 그 슬픔을 표하지 못하는 유가족들이 주인공이 돼야 했다. 하지만 이렇게 사회적 주제를 다루며 작가의 존재를 최대한 감추는 작업을 할 때마다 고민이 든다. '내가 하는 게 예술이 맞나?' '이게 내가 해야 할 일인가?'

　'예술가가 하면 다 예술이다'라는 미얼 래더맨 유켈리스의 논리는 더 이상 내게 설득력이 없었다. 어찌 됐든 내가 하는 행위에서 예술적 의미를 찾기 시작했고, 수전 레이시의 이야기에서 나름의 해답을 찾았다.

레이시에 따른다면 우리들의 가장 심각한 몇 가지 사회문제들에 시급한 치유방법이 없을 때, 아마 우리가 유일하게 할 수 있는 것은 우리 주변에 발생하는 생생한 사실들을 증언하고 느끼는 것인지도 모른다. (…) "이러한 느낌을 가지는 것이 미술가가 세계에 제공할 수 있는 봉사이다."[1]

　이번 프로젝트는 애도를 다룬다는 점에서도 내게 큰 부담이다. 특히 과정에서 감정 소모가 많아서 다른 프로젝트보다 더 어렵다. 내용이 진지하고 사회적으로도 해답을 찾지 못한 상황이라 피해자를 대상화하거나 그들에게

상처를 주는 표현을 조심하되 비판적 메시지는 살려야 하는 일들이다. 그렇기에 나 역시 이번 사태에 대해 다른 사람들처럼 무관심했으면 좋았을 텐데…. 제발 다른 작가가 했으면, 미술이 아니라면 다큐멘터리로 누군가가 말해줬으면 싶었다. 하지만 언제부터인가 기사들은 사건만 다루고 사람은 보려 하지 않았다. 아무리 이슈가 되는 사건도 며칠이면 다른 이슈로 묻혀버린다.

게다가 코로나가 아직 진행 중인 상황에서 모두가 조심스러운 이야기이고, 정작 유가족들은 본인들이 피해자이면서도 불합리함을 이야기하지 못하는 게 현실이기도 하다. 실제 현재 코로나 상황의 이 말도 안 되는 장례 절차는 장례지도사들마저도 개선이 필요하다고 지적했지만, 동시에 그들은 유가족들이 나서지 않으면 바꿀 수 없다고 한탄했다. 하지만 상처받은 사람들에게 나서라고 말하는 건 그들을 더욱 움츠리게 할 수 있다. 그냥 두자니 모두의 죄책감으로 번질 듯하고, 목소리를 내야 할 사람들은 소리 내어 울지도 못할 정도로 죄책감에 침묵하고 있다. 수전 레이시의 말처럼 이 시급한 문제에 치유 방법이 보이질 않았다. 그 때문에 섣부르게 나의 견해를 드러내기보다 그저 보고 들었던 것들을 담담하게 받아 적을 수밖에 없었다. 나는 그냥 그래야만 할 것 같았다.

1 수잔 레이시 엮음, 『새로운 장르 공공미술: 지형그리기』, 이영욱·김인규 옮김, 문화과학사, 2010, 110쪽.

9

꽃이 지는 시간

박혜수, <꽃이 지는 시간>, 2021.
생화, 플립시계, 블록달력, tag, 가변크기, 부산시립미술관.

애도의 슬픔을 (비참한 마음을) 억지로 누르려 하지 말 것 (가장 어리석은 건 시간이 지나면 그것들이 없어질 거라는 생각이다), 그것들을 바꾸고 변형시킬 것, 즉 그것들을 정지 상태(정체, 막힘, 똑같은 것의 반복적인 회귀)에서 유동적인 상태로 유도해서 옮겨갈 것. (1978. 6.13)[1]

전시가 시작되었다. 비록 처음 의도대로 충분한 사연을 모집하진 못했지만, 그래도 빈 액자들이 '아직은 진행 중'임을 말하고 있어서 나름 의미가 있어 다행이었다. 사람들의 사연들 외에 이번 프로젝트를 진행하면서 관객들이 유가족들의 망연자실한 상태를 간접적으로 느껴볼 수 있는 설치작업들이 함께 제작됐다.

이번 프로젝트에서 내가 중요하게 생각하는 두 가지 핵심은 '놓쳐버린 임종'과 '생략된 장례'였다. 둘 다 마지막에 대한 것이며 제대로 마무리되지 못했을 때 사람들에게 남겨지게 될 상처는 오랫동안 마음의 짐이 될 터였다.

설치작품 〈꽃이 지는 시간〉은 보지 못한 '임종의 시

간'을 이야기하는 작품이다. 보통 꽃은 시들기 시작하면 버려진다. 나무와 달리 꽃은 마지막을 보지 않는다. 헌화의 의미도 있지만, 그보다는 마지막을 상실한 존재를 대변하기 위함이다. 그 때문에 이 작품에선 꽃봉오리가 피고, 지고, 죽어서 마르는 전(全) 과정을 전시하다가 꽃이 죽었다고 판단되면 시간을 정지하여 생(生)을 마친 모습을 함께 전시한다.

생화를 사용하는 만큼 5개월이 넘는 기간 동안 꽃을 관리하는 담당자들에게 해당 작품의 관리법을 알려줘야 했다. 매뉴얼을 작성하면서 담당자들이 '꽃이 죽는 시간'을 판단하는 게 쉽지 않겠다고 예감했다. 예감은 틀리지 않아서, SNS에 올라오는 사진으론 꽃이 죽은 지 오래된 상태임에도 시간은 정지하지 않고 계속 흘러가고 있는 장면들이 눈에 띄었다. "꽃이 죽은 시간은 따지고 보면 담당자의 주관적인 결정에 달려 있다. 물을 쥐도 마르는 것이 계속되거나 꽃잎이 떨어지면 '가망 없음'으로 판단해도 된다"고 일러줬다.

생명의 끝을 판단하는 일이 하물며 꽃 하나에도 이렇게 망설이게 하는데 사람은 어떠하랴.

지금 코로나 사망자의 임종은 유가족이 아닌 의료진이 판단을 내리고 있다. 내 경험상 임종 시간은 평소 환자의 연명 치료에 대한 의사(意思), 유가족과 의료진의 판단

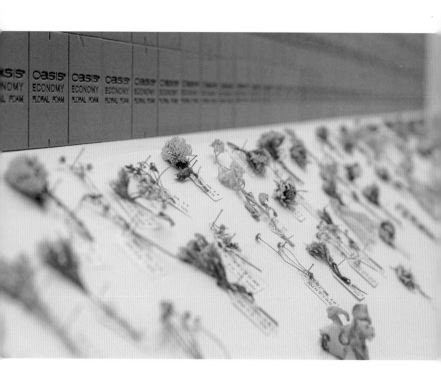

박혜수, <오아시스 제단>, 2021.
플로라 폼, 죽은 꽃, tag, 가변크기, 부산시립미술관(사진 제공).

을 종합하여 결정하는 것으로 알고 있다. 고령의 코로나 확진자들의 상태는 매일 유가족들에게 전달된다곤 하지만 막상 죽음이 닥친 순간, 의료진이나 유가족 모두 망설일 수밖에 없다.

"정말 살고 싶어하셨어요." 이번에 취재한 코로나 병동 간호사의 이야기에서 80세, 90세가 넘으신 어르신들이 삶에 갖는 의지가 유독 마음에 오래 남았다. 이렇게 전해 들은 나도 마음이 무거운데 현장에서 대신 판단을 내려야 할 의료진들의 부담감과 자책은 이 사태가 끝난 이후에도 오랫동안 지속될 것 같았다.

〈꽃이 지는 시간〉에서 꽃이 죽으면 죽은 시간을 기록한 종이 태그를 달아 또 다른 설치작품 〈오아시스 제단〉으로 옮겨진다. 원래는 오아시스 벽면을 생화로 가득 채웠어야 했으나, 한 송이 꽃도 꽂아보지 못한 코로나19 유가족들의 '상실된 장례'를 나타내고 싶었다. 텅 빈, 마른 오아시스 벽 앞에서 관객들이 '꽃 한 송이 바치고 싶다'는 마음이 들면 그 마음으로 유가족들을 위로해주길 바랐다. 마치 이곳이 소리 내어 울지 못하고 자책하며 아파할 그들에게 위로의 공간이 되길 바랐다.

한 달 뒤, 나와 인터뷰했던 대구의 유가족에게 『부산일보』가 심층 취재를 다녀왔다고 들었다. 그분을 소개하

며 인터뷰가 쉽지 않을 거란 조언을 했지만, 취재진들의 말로는 생각보다 말씀을 잘하신다는 반응이었다. 그리고 영상 화면으로 만나뵌 그분은 한 달 전 내가 뵙던 모습보단 확실히 나아 보이셨다. 이분뿐 아니라, 전시장에 방문해주신 유가족들 대다수가 취재 때에 비해 밝은 모습이어서, 아픔을 참기보다 표현하는 일, 아무 말 할 수 없었지만 함께 눈물짓는 일이 얼마나 힘이 되는지 새삼 깨달았다.

전시는 근 5개월 가까이 진행됐고, 협력 기관이던 『부산일보』는 전시 이후에도 유가족들의 뒷이야기를 다루는 기획 기사를 보도했으며 2021년 연말 주요 언론상을 연이어 수상했다. 정확히 이 전시 의뢰를 받은 1년 뒤, 코로나 사망자는 이제 1만 명을 넘어섰다(2022년 8월에는 2만 5천 명이 되었다). 1년 전 2천 명이 안 되던 사망자가 1년 사이에 다섯 배가 늘었고 방역에 자화자찬하던 정부도 이제야 자성의 목소리를 냈다. 그럼에도 불구하고 일부 지자체에선 여전히 코로나 유가족들에게 임종과 장례의 제약이 많다. 많은 확진자가 발생한 터에 2년 전 만연했던 확진자 혐오는 줄어들었지만 애도의 시간을 제대로 거치지 못한 유가족의 아픔은 그때과 달라진 게 없는 듯하다.

이번 프로젝트를 준비하며 많은 언론 보도를 사전 조사했고, 많은 도움이 됐던 한 언론사에서 '늦은 배웅' 프로젝트에 대해 인터뷰 요청을 해왔다. 『부산일보』라는 협력

언론사가 있었던 터라 전시 시작 후 다...
터뷰 요청은 대부분 거절하던 터였고, 또 마...
전시 준비로 결국 인터뷰는 진행하지 못해 기사로...
내용을 접했다. 그중 정유엽 군 유가족 인터뷰가 눈에 들
어왔다.

정씨는 부산일보에서 지난해 추진한 '늦은 배웅'이라는 코로
나19 애도 프로젝트도 큰 힘이 됐다고 밝혔다. 부산일보와
설치미술가 박혜수 작가가 공동으로 작업한 이 프로젝트는
코로나19 관련 사망자들의 부고를 신문에 연재했다. 부고는
고인의 가족들이나 고인을 옆에서 지켜본 간호사, 장례지도
사 등이 직접 썼다. 고인의 삶이 녹아 있는, '살아 있는 부고'
인 셈이다. 부산일보는 유족들을 심층 인터뷰한 뒤 내러티
브 형식을 가미해 고인의 삶을 풀어냈다. 유엽군의 사연도
소개했다. 정씨는 "익명으로, 그저 숫자로 잊힐 뻔한 유엽이
를 누군가가 기억하고 추모해준다는 것 자체만으로 큰 위안
과 치유가 됐다"고 말했다.[2]

지난 취재 과정을 다시 돌이켜보면 유가족들은 유명
하고 힘 있는 사람들이 '코로나 사망자와 유가족에 대한
위로'를 좀 더 자주 이야기해주길 바라는 듯했다. 하지만
그들은 매번 '다시 일상으로'를 외쳤고 이들에게 허락됐

_자 견디게 몰았다.

_0여 명 안팎의 유가족들과 고인들을 돌
_, 장례지도사들을 만났다. 하지만 전시회를 찾
_ 수천 명의 관객들에게 '지금 유가족에겐 애도할 충분
한 시간과 우리의 위로가 필요하다'는 메시지는 전달됐
을 거라고 믿는다. 그리고 우리의 노력이 조금이라도 그
계기가 됐고 유가족에게 위로가 됐다면 그로써 충분하다,
아니 감사하다.

혹시라도 지금, 어디선가 혼자 아파하실 유가족에게,
취재 중 만난 간호사의 위로를 다시 건넨다.

"유가족 여러분, 크게 우셔도 괜찮습니다."

1 롤랑 바르트, 『애도 일기』, 김진영 옮김, 걷는나무, 2018, 153쪽.
2 「빼앗긴 '애도의 시간'을 찾아서」, 『주간경향』, 2022. 3. 14.

어야 할 애도의 시간을 호

우리는 불과 30

보던 의료인

으

'를 언론사들의 인

치 준비 중인

척재

나가며

이별 후에 남은 것, 당신!

모든 일에는 시작과 끝이 있다. 일이든 사람이든. 당신의 엔딩 타임은 언제인가? 스스로가 더 이상 감당할 수 없을 때, 계속 쥐고 있으면서 서로를 망가뜨리는 걸 알았을 때, 계속 같은 자리만 맴돌거나 같은 일만 반복하고 있을 때 또는 이젠 뺄 것이 남아 있지 않을 때…. 당신은 어떠한가?

예술가들에게는 시작 공포라는 것이 있다. 비어 있는 흰 캔버스를 마주하면서 첫 선(線)을 긋는 일. 하지만 작품의 성패는 첫 선 이후 끝내는 시점을 아는 데에 있다. 처음이 머릿속 생각과 다른 경우는 자주 발생할 뿐 아니라 그어놓고도 확신이 서지 않은 경우도 많다. 물론 실패를 줄이기 위해 드로잉이나 에스키스의 단계를 거치기도 하지만 정작 본 작업은 전혀 다른 세계이다. 좋은 출발은 분명 좋은 느낌을 주면서 긍정적인 방향으로 이끈다. 하지만 좋은 시작이 반드시 좋은 결말로 이어지는 것도 아니다. 오히려 시작이 너무 좋을 때 기대 이하의 결과가 나오기도 한다. 인생도 마찬가지겠지만.

나 같은 경우, 작업을 끝내는 타이밍을 두 가지로 삼는다. 첫 번째는 빼도(또는 안 해도) 관계없는 짓을 계속 덧붙이고 있을 때, 진즉부터 그 선은 잘못됐음을 아는 경우이다. 그럼에도 '혹시나' 하는 미련에 계속 지우고 덧칠을 반복한다. 물론 처음부터 '이거 된다' 하는 확신이 드는

작품도 있지만 그런 경우는 손에 꼽을 정도. 대부분은 첫 선을 긋고 이후부터 다시 생각해야 한다. 그리고 더 이상 진전이 없을 때 손을 놓는다.

두 번째는 작업을 진행하는 중에 하고 싶은 다른 작업이 생길 때이다. 보통 이런 경우에 좋은 작품이 나온다. 마음으로는 진행하는 작품을 어서 끝내고 다음 작업을 빨리 하고 싶어진다. 그렇다고 진행 중인 작업을 엉망으로 서둘러 끝내진 않는다. 그런 경우 늘 다음 작업까지 망친다는 것 정도는 아는 연차는 됐다. 이렇게 다음에 하고 싶은 작업이 생기면 마음이 이미 부자다. '지금' 욕심을 부리지 않게 된다. 다음이 있으니까. 일을 망치는 건 욕심인 경우가 많으므로 욕심이 제거된 담백해진 상태에서 하고 싶은 이야기가 명확해진다. 군더더기 없이 선명하게. 그러면 마치는 것도 뿌듯하고 새로움도 기대가 된다.

다음으로 옮겨갈 직장이 생긴 경우를 생각해보라. 물론 이전 직장이 지긋지긋해서 다시는 안 볼 원수처럼 깽판 치고 나올 수도 있지만, 다음이 정해진 사람들은 자신의 평판을 위해서라도 그런 하수(下手)를 두진 않는다. 징글징글했던 사람들이었지만, 언제 어디서 다시 만날지 모르니 가급적 지저분하지 않게, 기억은 '괜찮게' 남기려 할 것이다. 이 모든 것이 다음이 있기 때문에 가능하다.

이별을 '마지막'으로 생각하는 사람들에겐 슬플 수도

있겠으나 후회 없는 이별은 완전히 새로운 시작을 부른다. 반면에 이별이 완결되지 않았다면, 시작도 새로움이 아니다. 완결되지 않은 어정쩡한 상태에서 다음을 시작해야 하는 만큼 이미 누군가 그어놓은 캔버스를 이어받은 것처럼 난감하다. 그만큼 이별은 시작만큼 중요하다.

물론 죽음처럼 갑작스런 이별은 그 상처를 치유할 충분한 애도의 시간과 관심, 위로가 필요하다. 스스로 '괜찮다'고 말하기 전에 주변에서 '서둘러 다시'를 요구해선 안 된다. 그들은 이별에 대한 마음의 준비를 전혀 하지 못했으므로.

현재의 '나'는 분명 과거의 '나'의 연장선이나, 과거는 더 이상 내가 할 수 있는 것이 없으니 '너'의 세계이다. 그리고 앞으로의 '나'의 세계인 미래는 다른 사람에게도 영향을 미치는 '우리'의 세계이다. 그렇기에 과거의 '나'로부터 벗어나지 못하는 사람에겐 지금은 열리지 않는다. 지금이 없으니 미래 또한 과거와 다를 게 없다.

'나'를 무시하는 '너'의 세계에서 그들을 상처주기 싫어 애써 '나'를 자르고 끼워 맞춘다. "너를 위해서라면 내가 아픈 것은 상관없어"라고 말하고 싶겠지만, 미안하지만 '나'를 희생시킨 '너'는 내게 관심이 없다. '너'의 무관심 속에 '나'를 희생한 대가는 오롯이 내가 짊어져야만 한다. 그

렇게 스스로를 고립시켜 미래를 맞이한다. '우리'라고 불리우지만 모두 각자, 혼자인 '우리들'이다. 우리(cage)는 비었고 그 안에 존재하는 사람은 없으니 '나'를 위해 누구도 나서주지 않는다. 결국 모든 원인은 '나'를 무시한 '나'로부터 비롯된다. 이렇듯 가장 어려운 인생의 숙제인 '나'를 두고 나는 왜 타인에게 관심을 가지게 됐을까?

"작가님은 사실 사람들을 좋아하시는 것 같아요."

"제가요?"

"네, 그러지 않고서야 이렇게 사람을 직접 만나는 일을 오래 하실 수 없어요."

"나, 인간관계 안 넓은데? 파티도 안 좋아해."

"훗. 한번 생각해보세요. 사람 싫어하면서 이런 일이 가능한지."

작품 〈오래된 약국 2021〉에서 관객으로 만난 한 기자가 불쑥 던진 질문에 한참을 생각했다. 인간관계가 비교적 좁은 편이기도 하고 사람 많은 곳은 딱 질색인지라, 내가 사람을 좋아한다고 생각하지 않았다. 하지만 MBTI 검사도 그렇고, 각종 심리검사를 하면 전형적인 리더 유형으로 나온다(참고로 나는 ENFJ 또는 ENTJ를 왔다 갔다 한다). 하긴 내가 해오고 있는 작업을 보면, 전부 사람에 관

한 것이다. 그것도 직접 만나서 함께 무엇을 해야 하는….

본래 예술가란 골방에 처박혀서 자기와의 싸움을 해야 하는 사람들인 만큼 개인주의자가 많다. 나 또한 개인주의자인데, 대체 언제부터 이렇게 됐을까? 정말 그 기자의 말처럼 사람들을 좋아하나? 좋아하지 않는다고 해도, 이미 내 작업실엔 이미 수천 명의 사소한 이야기들이 쌓여 있고 나는 그 이야기들을 읽고 그들의 삶을 상상하는 것을 즐거워한다. 사실 사람을 좋아한다기보다는 '사람'에게 관심이 많다. 그리고 그것은 관음증이라기보단 그들을 통해 나 자신의 모습을 보고 싶은 열망이 더 크기 때문이다. 정확히 말하자면, 나는 사람에게 관심은 있어도 '그 사람'에겐 관심이 없다. 사람들은 나를 볼 수 있는 일종의 거울인 셈이고, 나 또한 주변 사람들의 거울이다. 정신과 의사인 친한 지인이 내 전시장에 설치된 수백 장의 설문지를 보며 "언니 작품은 거울을 보는 것 같다"는 말도 아마 같은 맥락일 것이다.

그렇게 따지자면 나는 타인이 아니라 나 자신에 관심이 매우 높은 편이다. 사람들에게 관심을 가지는 것도 그들의 모습이 곧 내게도 닥칠 수 있는 일, 저지를 수 있는 행동이기 때문이다. 무엇보다 나의 못난 모습은 지우고 싶은 마음도 크다.

지난 12년간 수많은 사람들을 만났고 그들의 아픔과 기쁨, 실패와 기대를 모아오면서 세상을 보는 눈도 넓어졌고 이해하는 세계도 많아졌다. 그런 의미에서 나는 사람들에게 빚을 졌다. 그들이 나를 성장시킨 만큼 나는, 내 작품은 누구에게 말 걸기를 하려 했던 걸까?

"누군가 한 사람을 떠올리며 만들어라."[1] 영화감독 고레에다 히로카즈가 방송국 다큐멘터리 감독으로 입사했을 무렵 선배로부터 들은 말이다. 시청자라는 모호한 대상을 지향해 방송을 만들면 결국 누구에게도 가닿지 않기에, 어머니, 애인이라도 좋으니 한 사람에게 이야기하듯 만들라는 이야기로, 작품을 보여주기보다 작품을 통해 관객에게 말을 걸고 싶은 나와 같은 작가들에게 시사하는 바가 크다.

프로젝트 '무엇이 사라지고 있는가' 시리즈를 포함해서 〈당신이 버린 꿈〉, 〈오래된 약국〉, 〈실연 수집〉, 〈늦은 배웅〉과 같이 사라지고 있는 것들, 상실을 다루는 작품들에서 나는 그것을 잃어버린 사람들, 내게 자신의 세계를 말해준 이들을 떠올렸던 것 같다.

꿈과 사랑을 포기하고 '나'보다 '너'와 '우리'를 선택하여 겨우겨우 '보통'의 위치까지 이르렀는데, 기쁘지도 만족스럽지도 않은 고단한 하루하루를 견디는, 무던히도 성실하게 살아온 '우리들'이 자꾸 눈에 밟혔다. 한 것이라고

는 열심히 산 것밖에 없는데 손에 쥔 게 없다. 악착같이 노력하며 살았는데 가진 것도 없고, 이젠 하고 싶은 것도 없다. 같은 자리만 맴돌아 어지럽기만 하다. 분주함의 대명사인 대한민국 사람들은 바쁘지 않다는 것을 무능함이라 여기고 끊임없이 움직여야만 쓸모 있는 존재라고 느끼기에 성실은 곧 부지런함을 의미한다. 그런 탓에 우리는 자신의 목소리를 들을 수 있는 '혼자 있는 법'을 배우지 못했고, 사유할 수 있는 뒷방을 가지지 못하며 매일매일 변하는 '나'에게 질문하지 않았다.

내 인생은 물음표와 느낌표 사이를 시계추처럼 오고 가는 삶이었다. '유식하다, 박식하다'는 말을 들을 때마다 거부감이 든다. 나는 궁금한 게 많았을 뿐이다. 모든 사람이 당연하게 여겨도 내 스스로 납득이 안 되면 하나라도 그냥 넘어가지 않았다. 물음표와 느낌표 사이를 오고 가는 것이 내 인생이고 이 사이에 하루하루의 삶이 있었다. 어제와 똑같은 삶은 용서할 수 없다. 그건 산 게 아니다. 관습적 삶을 반복하면 산 게 아니다.[2]

질문이 사라진 당신, 만사가 귀찮고 새로움도 설렘도 사라진 지 오래고 오직 염려하던 미래가 닥칠지, 어떻게 하면 그 재앙을 피할 수 있는지만 골몰한다. 하지만 내

가 궁금한 것은 '그렇게 홀로 살아남아 어떤 삶을 살고 싶은가?'에 대한 당신의 대답이다. 나 홀로 살아남음에 대한 안도감이면 충분하다고 말한다면, 미안하지만 나는 당신에겐 궁금한 것이 없다.

오랫동안 당신들은 나의 거울이었다. 나는 당신을 통해 보통은 묻지 않는 질문에 대한 '나만의 답변'을 찾고 있다. 하지 말아야 할 말, 선택하지 말아야 할 일들, 그렇게 '아닌 것'들을 지우다 보면 길이 나타난다. 내가 가야 할 길….

이제 그 길을 가는 데 가장 중요한 첫 질문으로 이 책을 마무리하고자 한다.

당신은 당신을 좋아하나요?

1 고레에다 히로카즈, 『걷는 듯 천천히』, 이영희 옮김, 문학동네, 2015, 28쪽.
2 「[이어령의 창조 이력서] 내 삶은 매일, 물음표와 느낌표를 오고 갔다」, 『주간조선』, 2016. 2. 16.

"박혜수가 지난 10년간 진행해온 '대화' 프로젝트는 관객들이 스스로 말하고 느끼고 움직여서 만들어낸 데이터를 수집하고 분석하는 과정이었다. 그렇게 수집된 관측 데이터들은 작가의 해석과 예술적 가공을 거쳐 한국사회 기저에 내포된 집단 기억, 무의식 등을 가시화했다. 전시 공간에 재구성된 아카이브 설치나 시, 희곡, 퍼포먼스, 영상 등 예술적 장치로 변환된 데이터 자료들은 서로 다른 시공간에 거주하는 관객들의 끊임없는 연쇄적 개입을 이끄는 일종의 '대화 기계'가 되었다."[1]

'대화' 아카이브

2009 《Into Drawing》(개인전), 소마미술관, 서울.

2010 《프로포즈》, 금호미술관, 서울.

2011 《The STUDY》, 사비나 미술관, 서울.

Vol. 1 꿈의 먼지

2011 《꿈의 먼지》(개인전), 금호미술관, 서울.

2011 《또 다른 여름》, 성곡미술관, 서울.

2012 《꿈의 표류》(개인전), 홍은아트센터, 서울.

2017 《Do It》, 일민미술관, 서울.

2021 《운명상담소》, 일민미술관, 서울.

『당신이 버린 꿈』(갖고싶은책, 2012).

Vol. 2 굿바이 투 러브

2013 《Love Impossible》, 서울대미술관 MOA, 서울.

2014 오픈스튜디오, 얀반아이크 아카데미, 네덜란드.

2015 오픈스튜디오, 가스웍스 레지던시, 영국.

2016 《DO BOOMERANGS ALWAYS COME BACK?_Castled'Aspremont-Lynden》, 오드레캠, 벨기에.

2017 《윈도우 개인전》, 챕터투 갤러리, 서울.

2017 《종이조형, 종이가 형태가 될 때》, 뮤지엄 산, 원주.

2019 《마음현상: 나와 마주하기》, 부산현대미술관, 부산.

2021 아트디램 <실연활용법>, 아트센터 예술의 시간, 서울.

2022 《나너의 기억》, 국립현대미술관, 서울.

2022 《모노포비아-외로움 공포증》(개인전), 아트센터 예술의 시간, 서울.

『헤어질 때 하는 말』(갖고싶은책, 2021).

Vol. 3 보통의 정의

2013 《송은미술대상전》, 송은아트스페이스, 서울.

2014 오픈스튜디오, 얀반아이크 아카데미, 네덜란드.

2016 《Now Here is Nowhere》(개인전), 송은아트스페이스, 서울.

2016 《달, 쟁반같이 둥근 달》, 대구예술발전소, 대구.

2016 《어느 곳도 아닌 이곳》, 소마미술관, 서울.

2017 《Nowhere Man》(개인전), 디스위켄드, 서울.

2018 《SCENE & UNSEEN_Castled'Aspremont-Lynden》, 오드레켐, 벨기에.

2018 《헤어날 수 없는: Hard-Boiled & Toxic>》, 경기도미술관, 경기.

2019 《금호영아티스트: 16번의 태양과 69개의 눈》, 금호미술관, 서울.

『Map of Nowhere』(영문, 갖고싶은책, 2014)

『노웨어 맨』(갖고싶은책, 2016).

『보통의 정의』(갖고싶은책, 2017).

Vol. 4 우리가 모르는 우리

2019 《올해의 작가상 2019》, 국립현대미술관, 서울.

2020 《현실이상》, 백남준아트센터, 경기.

2021 《퍼펙트패밀리 온라인플랫폼》(온라인 전시), 퍼펙트패밀리 홈페이지.

2022 《2022 파라다이스 아트랩》, 파라다이스 시티, 인천.

Vol. 5 예술가로 살아남기

2010 《SeMA 2010-이미지의 틈》_서울시립미술관, 서울.

1 조주현, 「박혜수의 『대화 프로젝트 Vol. 4 - 우리가 모르는 우리」 "대립을 논

쟁으로, 적대자를 상대자로 전환하는 심리 극장"」 『올해의 작가상 2019』,

국립현대미술관, 2020, 84쪽.